時代的 回聲

【林道生的】

【人生樂章】

林道生 口述

姜慧珍 文字整理

推薦序　從原住民劇場創作泛起的漣漪——我們

約莫是十五年前的青春年華，我擔任原舞者年度製作《大海嘯——太巴塱阿美族神話故事》的舞者與現代場編導，抱著回歸祖靈發源地的田調之心，我和所有團員一同協力上山。也就是在那時，結識了採訪並記錄原舞者創作旅程的慧珍。

當時我們都承載著對藝文志業的憧憬，在前方不知為聖途的山徑一路跌撞，往那道、那條、那片泥濘而險峻的深林邁去。穿著雨鞋、背上盛滿祭品的竹簍，繫在都市人肩頸上的還有晃噹晃噹的罐頭、吐司、巧克力、營養口糧，林林總總一大堆。鋪在這些興奮情緒之上的，還有向祖靈訴禱的米酒與竹杯——我們出發了。

仰頭一望是九百二十六公尺的奇拉雅山（Cilangasan），那時山下的我們秉著一股使命，想要將遠古流傳中的阿美族發源聖地，藉由這一步一腳印的向上溯源，轉化為原住民劇場創作的宇宙時空。當時浩浩蕩蕩的壯志，連貓公部落垂直上下的每一寸冷冽空氣吸起來都格外有靈性，而那段記憶、感受，至今仍強悍地在心中留有一席之地，彷彿再更莊嚴一些、再更沉斂一點，當年躲避大洪水的阿

美族祖先Doci、Lalakan兄妹就會隱現在前方濃霧的山壁，說：「終於回來啦。」

那一年，二〇〇七年，我是北藝大劇場藝術創作所的表演組研究生，心中潑灑著對原住民劇場創作的使命、義務，千頭萬緒；身為一名鄒族與閩南混血的都市原住民，這種亟欲探勘生命原貌本質的存在意識，驅使著我義無反顧地在新北淡水與花蓮壽豐之間，每週通勤往返，不厭其煩。我自己的生命原鄉在阿里山，是人們在哼唱〈高山青〉時都會無意識讚歎起來的山頭，只是在多年後「阿里山」於我的創作生涯中烙印出鑄痕之前，奇拉雅山先扎了蔓延的根。

慧珍陪著我植栽了這一路像是葉紋脈絡般的創作之路。

奇拉雅山對於我和慧珍的相遇有著藝術創作上的身分意義，我們都是親近原住民文化的有志之士，差別只在我是未曾在部落長大的淡水原閩混血囝仔，而她是後山花蓮在地的客家小孩。面對這塊滋養我們的原生土地，我有魂牽夢縈的身分認同，她則有心心念念的文化採訪使命。在這樣的碰撞下，我們彼此扶持，戰戰兢兢地走上這一段未知的山徑。

即使十五年過去，我仍舊記得當時那一抹陰鬱的白色天空，屢屢掀開又闔上的灰色霧簾，層層疊疊的綠色林相，跨了一尺又邁開兩步的褐色橫木。而這一切的歷歷在目，都疊映著在前方以聲調與身影牽引著原舞者大隊人馬的我，和在我

身後亦步亦趨、一同前進的慧珍。當時身體上的疲累實在是一種負荷，即使一如淨化心靈的藝乘之心都難以抵擋都市人的身體痠痛現象，但慧珍全程咬牙地硬頸精神，每每回頭看見她仍然維持著優雅地吁吁喘氣之時，我知道她未來必定有著令人驚奇的能量。

往後十五年的創作生涯中，我從追本溯源的原住民劇場初探，攀岩跨溪來到人物生命誌的劇情描摹；從當時熱血拚命的劇場小伙子，轉身已是擔任影視編導演的四十歲初老人。一路，慧珍都遙遙地給了我非常大的支持與力量，這是一股無以名狀的波光，就像被遮蔽的山林，即使看不見陽光，最終還是會轉往溫暖的方向。即使少了聯繫，卻多了更多的祝福。

多年之後的此時，有幸因著這難得的緣分為她的新書寫上幾字推薦，更是我義不容辭的殊榮。我不敢怠慢，我著實地字字閱讀，在她的字裡行間我重新認識了林道生老師的音樂創作之路。慧珍的行文與條理一如她本人一般，理性的陳述服貼在溫暖的關懷之上，文字的畫面直達讀者的鼻前，卻又禮貌地保持著謙和而舒服的距離。

讀著她的文字，我真正地跟隨著林道生老師的一生志業與付出，坐上了一趟巡繞於歷史光輪的遊園列車，列車嘟嘟嘟嘟，帶著我認識了後山音樂家在大時代跌

宕下的創作脈絡。日治時代的炮火撥弄、國民政府時期的環境輾壓，都不影響林道生老師對於創作的嚴謹與自持，直至花蓮玉山神學院時期的原住民音樂傳承使命，林老師像是我在這一路戲劇創作生涯中的明鏡，我仔細地看著文章中的那些曾經，都彷彿對照著今日此時對於原住民戲劇創作仍堅毅篤定的自己。

我不是矯情，我真的在全書的後段，看得熱淚盈眶。看著林老師對原住民音樂創作的堅持與熱愛，我真的備受感動。那個感動是後勁強烈的，因為慧珍的筆觸給了讀者相當的反覆咀嚼反響空間，就像隔水加熱的心頭，一波又一波帶著暖意的漣漪，隱隱地來，再來，再來。

二〇二一·八·十七

蘇達

目次

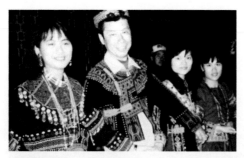

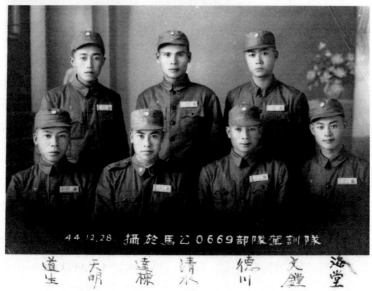

道生　天明　達棟　清水　德川　文鐘　海堂

上：與玉神學生，左起為林秀妹、林道生、許靜安、蔡美花（林道生提供）。
下：1955年於馬公服役，林道生為左一（林道生提供）。

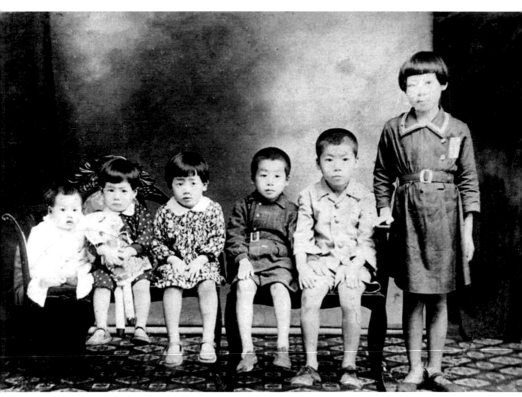

林道生（右二）與手足合照。攝於1942年八月（林道生提供）。

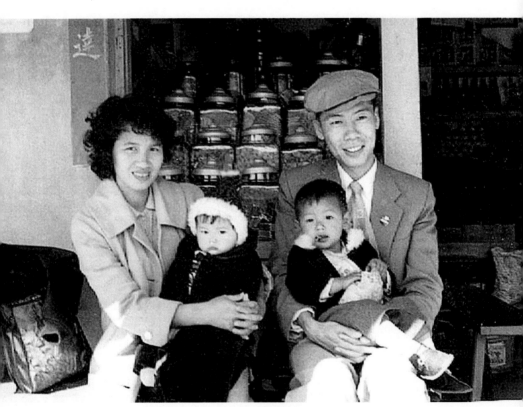

與妻子何勤妹、長子長女於花蓮鯉魚潭（林道生提供）。

2010年獲中國文藝榮譽獎章（林道生提供）。　　1971年獲頒中國文藝獎章（林道生提供）。

林老師惠鑒：

上星期天晚上得聆尊作音樂數首，萬分感動，是久所未曾有的經驗，或繼未曾有過。聆賞近代的一件事，則不但因為吾老卒有的藝術從我們投入，此自不待言而所以越加藝術從我們投入，此自不待言而所以深刻體會，更因為這樣的經驗，這樣地在我們的家鄉，有的一件事竟天造地設，在我們的家鄉，生了，就覺得是永遠不能忘記的。其實音樂會一開始我就把音絃樂團的

陳容氣勢專業水準盛到驚嘆，對揮者克滿了信心，後末才知道台上的就是長公子，更加欽佩。中場休息後，急忙趕到半世紀之遙不曾想到的花蓮港序曲，即刻動之，而拙作四題經之，兄披流覽老淚盈眶矣；而真摯，絃譜上，感情更深而真摯，如何人么我乃至極端珍惜，因筆也短奉致欣慰之意並致深謝，
崇此敬祝
時綏

弟 楊牧
上二〇〇七、十一、廿一

2007年洄瀾藝術節後楊牧親筆致意信函（林道生提供）。

2000年退休後於家中創作（林道生提供）。

在布農族桃源部落進行田調（林道生提供）。

1975年於馬尼拉「曲盟」年會（林道生提供）。

序曲

那是一九五九年四海書局印行的《阿美大合唱》、《花蓮山地行》合訂本，書封以舞動的剪影設計，紙張泛黃，在林道生妥善保存下，書況依舊完好。

翻開曲譜第一首〈花蓮港〉：

花蓮港呀　是個好地方　好地方呀

青山綠水春光明媚賽蘇杭

在那海邊看日出　水天一片景色輝煌……

「花蓮港」是花蓮的舊地名，而非目前客貨輪停泊的花蓮港。〈花蓮港〉曲子來自二戰後初期，當時的花蓮師範學校教師張人模在部落採集的阿美族歌謠，重新填上國語歌詞。

〈花蓮港〉與郭子究的〈花蓮舞曲〉如今同列為花蓮縣歌。在一九七〇、一

一九八〇年代幾乎是花蓮學子均能琅琅上口的「本土」歌曲，在眾多中國作曲家創作的音樂教材中，相當特殊。

對於從事音樂教育工作的林道生而言，〈花蓮港〉有如被交託的使命。一九五九年，他的恩師張人模迫於政治因素潛逃至香港，他能做的便是讓這首歌繼續傳唱，以解對恩師的思念，也見證張人模曾經對臺灣本土音樂的付出。

每當〈花蓮港〉的音樂響起，他彷彿能回到童年，在遙遠到已無法記起的年紀，舟車勞頓繞過半個臺灣，跟著父母第一次踏上當時稱作「花蓮港」的土地。

夏天濕熱帶有鹹味的空氣裡，他認識花蓮的第一眼，是漫無邊際的藍色大海……

第一樂章
童年　東漂

彰化林家

林氏在彰化是望族，祖先來自中國福建汀州府永定縣烏腰山。林道生的祖父林濟川為第十六世，在彰化市經營富士布料行、源海利商行、マル（maru）林運送店、甘泉涼水（即汽水）工場等四家店，這幾間店的店徽均以「㋄」為商標。

富士布料行由林道生的姑丈經營，源海利商行主要代理日本海產，為臺灣中部總經銷，後由林道生之父林存本接手。マル林運送店則交給老三林存三，甘泉涼水工場由老五林存五經營。

林道生對於彰化家族的記憶，來自母親鄭輕煙口述和筆記。林濟川為人熱心公益，眼見市區新建的五層樓房屋增加，消防隊原有的消防車噴水只能到三層樓，造成打火救災的困難，而從日本購買新式消防車贈給消防隊。之後每當高樓失火，這一輛水箱蓋上掛著「㋄」字的救火車一出動，街道兩邊的圍觀者莫不拍手叫好，知道高樓的火很快就會被撲滅了，一時成為佳話。

林氏家族家大業大，也相當重視子女教育。林存本排行老二，就讀的淡水中

學（今淡江中學）為北部第一所私立中學。林存三為彰化商業專修學校畢業，而林道生的四叔林存恆畢業於日本京都藥專，先後於彰化中學、草屯高商任教。

文青林存本

林存本（一九○五－一九四七）字仲峰，是標準文青，平時手不釋卷，創作詩文，這樣的讀書人性格，不難想像日後接手源海利商行的違和。林存本於淡水中學畢業後，負笈中國上海法政大學就讀哲學。陳黎在〈想像花蓮〉描述林存本：受巴克寧、托爾斯泰、馬克斯、老莊哲學等著作影響，而有虛無主義（Nihlism）和無政府主義（Anarchism）的傾向。

當時，日本與中國關係緊張，因他與中國知識分子往來，臺灣家中頻遭日本方面監督察看，家人數度要求他返臺未果，最後以林濟川病重將他召回。返臺期間，家人安排他與彰化門戶相當的女子相親，並希望他承續家業。緣分總是奇妙的，林存本相親時，在友人家結識曾就讀於彰化高等女學校的鄭輕煙。

鄭輕煙年幼父母早逝，寄養在舅父家，她的養女出身，與林家大家庭的家世背景落差太大，加上雙方家長均有異議未能馬上結婚。林存本再度前往上海、日（一九○九－二○○二），兩人幾次書信往返後訂婚。

本等地。隨後，中國與日本多次發生零星戰事，緊張情勢升高，林存本並未完成大學學業，一九二七年回鄉與鄭輕煙完成婚禮。

在林家觀念中，男子成家立業是天經地義的責任，林存本婚後負責源海利商行。然而，讀書人終究對經商興趣缺缺，全權交給夥計打理。林存本熱衷文學創作，以「老塵客」、「存本」等筆名發表作品。

一九二〇年代，臺灣文學隨著抗日的民族意識發展，作品反映出反帝、反封建等主張。進入一九三〇年代，臺灣文學臻於成熟，以被推崇為「臺灣新文學之父」的賴和為代表人物。除了賴和以外，同樣在彰化地區的楊守愚、黃病夫等文壇重量級人士，為《臺灣新文學》刊物的主力。

林存本原有意擔任《臺灣新文學》刊物編輯，但因家人極力反對而作罷。林存本通常只有上午待在源海利，午後則在離家不遠處的賴和住家兼醫館度過。與賴和往來之文人甚多，林存本與他志趣相投，談論的話題多圍繞在時政與文學。林存本亦與負責《臺灣新文學》編務工作的楊守愚相交頗深，《楊守愚日記》裡可窺見林存本當時的生活片段。

一九三六年五月間，林存本因病不到源海利商店，楊守愚在日記裡說他老躺在床上，也不出房門，楊守愚特地到住處探望，並邀他外出，在林存本住處坐

了一陣子還是沒能說動，只得打道回府。到了五月底，林存本依舊躺在床上不出門，說是躺著舒適。楊守愚認為要不是他有這壞脾氣，前年怎會讓店內經理消費整萬塊，幾乎讓源海利差點關門大吉。

大多數時候，林存本過著吟詠風月的日子，楊守愚提及常到林存本住處聊天、相約到市區走逛、或中秋節與幾位文壇友人相約，定期有「觀月會」等餘興活動。

一九三六年八月，林存本為上海中醫書局漢譯一本日文的漢醫書《梅花無盡藏》，請楊守愚幫忙校對修改。但漢醫學有諸多專有名詞，楊守愚看了兩天不得要領，晚餐後直接找林存本核對各段各句的意思，並帶了日文原文書回家對照。八月底終於完成《梅花無盡藏》漢譯的校對，到了十月下旬，林存本告訴楊守愚，上海中醫書局雖然答應要出版，但稿酬只有三十冊的書。讓楊守愚不禁感嘆，從這個例子，不難想見無名作家被蔑視，而青年作家常有不得志之鬱。

一九三五年一月刊行的《臺灣文藝》，林存本以「存本」發表〈煩悶的心情〉，一九三六年八月號的《臺灣新文學》，他則以「老塵客」發表〈狂言笑語〉。

兩篇均以漢文書寫，其中〈煩悶的心情〉，作者告白說出了對生命孤立無助

的哀愁，以及精神上的苦悶徬徨：

夕雲，是雲的紅。紅葉，是草的紅。人們愛夕雲，人們更愛紅葉。

唉！是不知道，夕雲是日的臨終。更不曉得，紅葉就是草的滅亡。

歡呼著日底臨終的人們喲！歡躍著草的滅亡的人們喲！

看！那路上繁茂著的大樹。一遇到狂風、暴雨、波折、葉敗、竟斷了他千年的壽命。當衝破了大地而倒伏時，你倒會微微發笑麼？人生也太可憐了！

世上，本是悲哀的幽谷，障害的深山。可是人們竟要來踱谷越山。

刊登於《臺灣新文學》的〈狂言笑語〉，引用《論語》和《孝經》，是以詼諧筆法寫成的反諷短文。例如「聖人與孝子」的故事：

得過知事的表彰，而素被稱做孝子的德聖。有一日舉行結婚盛典當夜，德聖畏縮地不行房。新娘子頓智覺得很奇怪。隔夜頓智低聲地問德聖道：「我的好人兒，怎麼不行天地大禮呢？」

「什麼！那還行嗎？豈不聞，身體髮膚，受之父母，不敢毀傷，孝之始也？」

頓智暴笑，答道：「魷子，得無食古不化嗎？你既然曾經唸過孝經，獨不記得不孝有三，無後為大這個聖訓嗎？」

林存本的中、日文造詣俱佳，除了漢文寫作，也有日文作品發表。其妻鄭輕煙後來回憶，林存本以散文〈巡邏〉獲得日本全國文學獎第二名。他也曾參與日本帝國蓄器商會（ティク，TEICHIKU，簡稱「帝蓄／唱片公司」），一九三一年成立於大阪）公開徵求歌詞比賽，獲得銀杯的佳績。雖然他的作品均已散佚，從這些獲獎的肯定，足以證明林存本日文創作的實力。

身世多舛鄭輕煙

林道生的母親鄭輕煙，名字取自唐詩「入暮漢宮傳蠟燭，輕煙散入五侯家」的詩句。而她的命運，真如輕煙般任風左右。六歲喪父，十歲時母親也過世，家境貧窮，她與妹妹過繼給舅舅當養女，寄人籬下的日子並不容易，慶幸的是，鄭輕煙還能上學。她在艱難的環境下，下功夫讀書、讀詩句，參加學校國語（日

語）演講比賽得了第一名。

為了買學用品，鄭輕煙放學後向鄰居姊姊學做大甲藺草帽子賺取零用金，小學畢業後就讀彰化高等女學校一年級，之後沒錢念書被迫休學。十八歲時，她與當地望族出身的林存本結婚，並沒有終結她辛苦的生活，反而有「嫁入豪門」不為人知的辛酸。

鄭輕煙還記得，迎娶她的三輪車隊伍，熱鬧地將她帶進了燈火通明的林家大宅。然而，入門沒多久，她孤兒的身分，加上妝奩單薄，也沒有陪嫁女婢，在大家庭的地位立形見絀。那是整個家族住在一起的家庭，靠四家公司養活四、五十口。吃飯的時候，就敲擊綁在走廊上的一截鐵軌，「鏘！鏘！」的聲音一響，宅院裡的人全聚在一起，一餐飯就得煮半斗米，一餐吃完。

婆婆冷淡挑剔，家中女婢也不時用語言譏諷，林存本整日在外與文人交遊，鮮少待在家中，對生意和家庭罕有過問。鄭經煙只得戰戰兢兢，過了十一年之久。隨著子女陸續出生，她將全副精神放在養兒育女，在大家庭處處陪小心的委屈只能往肚子吞。這位接受過新式教育的女子，在生命之花盛開的雙十年華，飽嘗人生憧憬破滅和現實苦澀的滋味。

林道生出生於一九三四年，上有兩位兄長蘭生、貽謀，一位姊姊月雲，他

排行第四。「道生」取自《論語》：「君子務本，本立而道生」，其父名為「存本」，「道生」的命名對長大後的林道生而言，意義重大。背後另一個緣由，當年他是頭上腳下「倒著生」出來的，臺灣社會早年多由產婆接生，鄭輕煙歷經難產的生死交關，才讓兒子平安呱呱墜地。林存本的讀書人思維，將孩子之名以「道生／倒生」的諧音，紀念母子終能平安重生之喜。

源海利倒閉的挫敗

林存本無心經營源海利。《楊守愚日記》中提到一九三四年源海利被店經理「消費整萬塊」，這起「掏空」案並未讓他警覺，依舊放任事業不管，後來因病休養一段時間。等到他回到公司上班，才發現夥計捲款潛逃，只留下一間空殼公司和債務。

公司被內賊搞垮，對自尊心極強的林存本是莫大打擊，事業沒了，一家六、七口妻小，沒有經濟來源，父親林濟川早在一九三三年過世，他沒臉待在家裡吃閒飯，靠兄弟養。此時，源海利的上游公司泉利商行在花蓮港（今花蓮市）設立出張所，老闆郭華洲需要一名文書能手，徵詢林存本的意願。

林存本不願待在家鄉忍受周遭對其公司倒閉的閒言閒語，「離開吧！去沒人

認識的後山。」或許當時這句話不斷縈繞在失意的文人心裡，他想逃離被約束和命定的家庭，擺脫被眾人定義的家世的身分，在新天地開啟另一階段的人生。

這個決定，改變的不僅是林存本的命運。源海利的門關了，卻為林存本一家開啟截然不同的視野。

北濱街的童年

「後山佇久半人番，生子攏是番仔款」，這是當時西部對花蓮的印象，意思是後山住久了，漢人也成了半個「番」，連生的小孩都像「番人」。「番」是清朝統治臺灣以來，貶抑原住民族為未開化的稱呼。

一九四〇年（昭和十五年）盛夏，剛出生的女兒月姬滿月後，林存本一家搭著船來到花蓮，說得直白一點叫「跑路」。前一年十月，花蓮港才舉行過開港典禮，築港第二期擴建工程正要展開。

花蓮港興建完成之前，船隻必須停靠在現在南濱附近外海，由小型船或竹筏接承人貨上岸，風浪大時，貨物或乘客在接駁過程中落海意外時有耳聞。一九

九三年，日本作家司馬遼太郎訪臺，由林道生負責口譯接待，鄭輕煙與作家聊天時，如此描述第一次踏上花蓮土地的心情：「在孩子心中，似乎是來到天涯海角的地方」，「忘不了那種像是遭到流放的悲哀」。

寄人籬下的「薪勞」

林存本從富家子弟兼店主，降為「吃頭路」的夥計。他在花蓮港廳北濱一家「株式會社泉利商行花蓮港出張所」擔任總務，當時職員有王建成、游源、吳阿英、林存本等人。老闆郭華洲體恤林家的苦境，提供免費宿舍，說是員工宿舍，不過就是在商行後面簡陋的空間，然而對走投無路的林家，已經是無可挑剔的安身之所。

北濱緊臨太平洋，往北越過美崙溪，大約一公里處是花蓮港，往南有當時最繁華的市街黑金通和花蓮港驛（即花蓮火車站），泉利商行將花蓮出張所設置於此，與海陸交通便利、商業活絡有關。

北濱街往東隔一條街，就是當時臨港線鐵道，跨越米崙溪（今美崙溪）的鐵路橋現在是自行車道曙光橋。林家人借住的宿舍倚著花崗山，說是山，比較像是花蓮市地勢較高的小丘，從屋後沿斜坡走上來，有草原，有雜木，也有果樹。半

世紀之後，林道生為楊牧的詩作曲時，詩文的描述喚起童年老家後山景象的記憶。

林道生小時候的印象，米崙溪北岸住了許多內地人（日本人），現今花蓮高中前方一排都是日式宿舍，花中南邊亞士都飯店附近，居住的是在鐵路局服務的人，而有種植松樹的街區則是花蓮港的宿舍，再往上接近現在中美路有籬笆的房子，屬於氮肥廠宿舍。他說，整個米崙地區多是日本人的宿舍。而米崙溪南岸，林道生家後方往市區則是鐵路局宿舍，範圍非常大。相對於他家的狹窄，日本人的宿舍都有綠籬，占地廣大。至於他家所在的北濱街，靠近海邊的區域多為本島人（臺灣漢人）的住家。

愛唱歌跳舞的「番人」

花崗山是所有孩子常去的地方。那些穿著白上衣、短褲和鞋子的，一看就知道是日本小孩，很開心地在玩球。上身打赤膊，穿短褲打赤腳的，則是臺灣漢人孩子，來自於北濱。還有另一群，從南濱騎著牛過來，那是阿美族人的孩子，穿著很小的短褲，坐在牛背上，三五個人一群，家附近的草吃完了，就把牛帶到花崗山，山上有豐美的草，這些牧童常坐在牛背上唱歌，唱著林道生沒聽過、也聽不懂歌詞的歌謠。同一個空間，卻能明確地區隔出彼此的不同，加上語言不通，

像來自三個國度的人群。林道生說，三個群體的小孩都一樣，他們只會跟同伴玩耍，不會跟另外的人互動或溝通。

林家搬到花蓮那年，正是日本皇紀二六〇〇年，日本和臺灣都有舉行盛大的慶祝儀式，才剛落腳，他就見識非常不一樣的「番」文化。為了慶祝皇紀二六〇〇年，花崗山上舉辦阿美族豐年祭，盛裝的阿美族人，頭戴羽毛頭冠，男子上身打赤膊，他們圍著圓圈跳舞，歌聲響亮，場面歡樂。

林道生看見阿美族男子腰間的刀，頭上插著羽毛，唱歌和跳舞的氣勢使人震撼，卻也心生恐懼。當天晚餐時，他問父親：「那些穿著漂亮衣服，胸前掛著項鍊的漂亮『番人』，以後是不是都要嫁給那些上身沒穿衣服，又帶大刀的男人？她們不會覺得害怕嗎？」父親只是簡單地回答說：「是啊」，就沒有進一步說明。因為大家都不認識「番社」的事情，只知道他們會獵人頭。

進入國民學校

一九四一年（昭和十六年）四月一日，林道生進入明治國民學校（今明禮國小）就讀，接受日本教育。二戰時期，日本政府為了消弭內地人與本島人的隔閡，一九四一年三月開始，原本主要招收內地人學生的「小學校」以及主要招收

本島人學生「公學校」，一律改為國民學校。

每天早上，他用一塊方巾包著書本、筆記本、鉛筆和便當，從右肩斜繞到左腰部打結，和北濱街的幾個孩子在花崗山集合排路隊，由隊長手持三角形隊旗步行上學。他們從屋後的花崗山，沿著目前花崗國中後方的道路下山，右轉就來到以招收日本小學生為主的朝日國民學校（今花崗國中），順著現在的明禮路直行，經過花蓮醫院，對面就是明治國民學校。

林道生記得，第一堂課教的是，要有禮節，起立敬禮。老師教學生怎麼坐，手要放在哪裡；第二節則練習削鉛筆，老師會個別檢查學生的鉛筆，前端要削成平整圓錐形，不能削到凹進去，筆芯要〇‧四公分長。寫毛筆的時候，老師則要求墨條要磨成平的，磨成斜的人會被處罰，這些生活基本的行為都在修身課教。

他最拿手的音樂，第一堂課並不是個美麗的開始。

老師要同學們打開音樂課本豎在桌上，雙手扶著課本跟老師一句一句讀譜並學著唱，林道生根本沒看課本，只要跟著老師唱一、兩次就會了，也沒注意到課本放反，五線譜都顛倒了。

當唱完第二次時，老師站起來離開風琴走了過來，同學們都不知道發生什麼狀況，但是心中有數，一定是哪個同學出紕漏了。沒想到老師走到他的位置旁，

指著他倒豎的課本大聲罵著：「站起來、バカヤロウ（馬鹿野郎／混帳）！音痴！」責罵的同時，一個巴掌已經熱辣辣地呼過來，他的左臉頰馬上浮現五道指痕，嚇得他趕緊站起來彎腰鞠躬，很用力地回老師一句同學們受處罰時不可忘記的感謝語：「はい、ありがとう！（是，謝謝！）」從此，林道生上音樂課都非常小心地聽老師唱，認真學習。

日本教育重視體育，游泳、柔道、劍道都在課程之列。學校後方的米崙溪是最佳天然游泳池，小學生沒有泳衣，男孩子脫下上衣，穿著短褲、內褲下水。兩位體育老師帶一班，一位老師手拿長竹竿，像趕鴨子將學生全部趕下水。林道生說，北濱的孩子沒有不會游泳的，那些不敢下水的同學，在老師強迫下只得乖乖泡進溪水裡。老師要求學生從河的對岸游過來，遇到溺水的就用長竹竿救援，看起來殘忍的教學，卻讓全班學生第二節游泳課全都會游了。國民學校三年級時，林道生學習柔道，五年級的劍道因為空襲全校停課，而沒能學到。

米崙溪看人釣魚

說到在米崙溪游泳，勾起林道生在溪邊玩耍的童年往事。米崙溪有許多的「點心」，有位同學藉著游泳課潛進水裡，身手俐落徒手抓起小魚，就往嘴裡

塞。戰時食物匱乏，對於正在成長的男孩子來說，溪裡的小魚是新鮮美味的「沙西米」，連老師也阻止不了。某天吃過午飯，幾個男孩子又溜到溪邊抓魚補充蛋白質，沒想到有個男孩突然哇哇大叫，原來舌頭被魚咬住了，又不敢貿然拉開，沒辦法只好跑回學校向老師求救，事後，當然免不了一頓罵。

日治時期的米崙溪，河面既寬且深，水質清澈，不少人會在日出橋（今中山橋）釣魚。林道生暑假喜歡在日出橋看日本人用kuluma（捲線釣竿）釣魚，溪的兩岸大概每隔五公尺就有一個人揮竿釣魚。釣者用不到兩公尺的釣線，甩出釣竿，長長的拋物線落在十公尺到二十公尺不等的溪水中央，把魚竿插在地面，接下來坐在準備好的小凳子抽煙，或者和釣友聊天，悠哉等魚上鉤。

當魚來吃餌牽動釣竿尖端綁著的鈴鐺，發出「叮鈴！叮鈴！」的聲響，只見釣客快速捲動魚線，釣起一至三斤又肥又大的魚，旁觀的林道生感到既新鮮又羨慕。一位釣到魚的歐吉桑，看到林道生好奇的目光，親切地讓他看剛釣到的魚，他還小心翼翼地摸了一下活跳跳的魚。歐吉桑告訴林道生，魚餌是用米糠和麵粉製作，再用六支魚鉤，魚很容易上鉤。歐吉桑說，這是「bakudantsuri」（拋）炸彈釣法，看得林道生好嚮往，希望自己也有一支新奇的釣竿。不過，林道生擁有這種釣竿已是四十年後，他在玉山神學院任教的事了。

會社釣青蛙

靠近現在北濱國小，大約在目前國防部後備司令部花蓮縣指揮部的地方，是一家專門經營山林木材、藤、通草之類的「花蓮港物產株式會社」，地方上日本人用日語稱為「物產會社」，北濱街的人則稱為「會社」。會社的後方有貯木池，夏天開滿紫色的布袋蓮，暑假的傍晚，林道生喜歡邀幾個同學去釣青蛙。

男孩子們各自用竹子做釣竿，以及用來裝青蛙的布提袋，先到會社的沼澤捉幾隻小青蛙當餌。釣青蛙不用魚鉤，只要把小青蛙綁在釣竿的線上，垂到布袋蓮附近水域，不斷上下甩動釣竿，引誘大青蛙過來一口咬住小青蛙。此時，要迅速拉起釣竿，用布提袋接住大青蛙就行了。

林道生是釣青蛙高手，一個小時可以釣到七、八隻，豐收的話還有十多隻，帶回家當晚餐的佳餚。釣青蛙是他的快樂時光，看著家人津津有味品嘗青蛙料理，很有成就感，也就更常去釣青蛙。

有一次，他察覺釣竿被一股力量往前拖，判斷是超大青蛙而竊喜，準備揚起釣竿卻發現比預想的重，心想：該不會是鱸鰻吧，真是「大船入港」了！幾個孩子看到他費力地拉釣竿，紛紛圍攏過來。經過一番拉鋸，終於將獵物成功拉出水

面，順勢往後一拋，因力道過猛，整個越過他的頭頂，在身後「啪！」的一聲落地，正準備瞧個究竟，只聽見身邊的朋友們大喊：「蛇！大蛇！快跑！」林道生回頭一看，大約一公尺長的水蛇，也顧不得釣竿和釣到的青蛙，拔腿一口氣跑回家，上氣不接下氣，臉色發青，腿軟癱坐在地上，家人都嚇壞了。從此，林道生再也不敢去會社釣青蛙。

林道生曾和鄰居小孩偷挖日本人家種的地瓜。為了讓地瓜長得粗又大，地瓜田都是高三十公分半圓形的鬆土，某次偷竊失風被地主發現，日本地主拚命在後方追趕邊喊「Dorobō／どろぼう」（泥棒，意即小偷），跑得連木屐都掉了。林道生他們一直跑到米崙溪的鐵橋上，眼看就要被追上，一個個噗通噗通跳下橋，潛進溪水。只見日本地主在鐵橋上又氣又擔心地說：「だめ、だま、あぶない！」（不行、不行、危險！）深怕孩子們淹死。「怎麼會淹死呢？」林道生笑說，米崙溪是他們的地盤，大家水性好得很。

事實上，林道生進入小學就讀，已是二次大戰中後期，戰場移到太平洋地區，戰事的風向反轉對日本不利，臺灣民生物資漸感吃緊。他帶到學校的午飯便當，是白飯中放一顆梅子的「愛國便當」，白米實行依家戶人口數配給，對成長中食慾大增的孩子根本不夠。釣青蛙、偷地瓜不是孩子為著好玩，背後反映糧食

缺乏，不得不想盡辦法覓食的本能。

那些後山教我的小事

儘管花蓮被西部視為落後之地，北濱街的生活空間，遇到的小人物、小事件，對童年的林道生仍提供知識和思辨的養分，影響他未來生命至深。

圖書館的一千零一夜

就讀國民學校後，林道生學會認識日文字，而循序漸進的閱讀日文書籍，則是在花崗山的小型圖書館。

大約三年級，他日文的識字能力已可以閱讀日文書。花崗山上靠近朝日國民學校有一間圖書館，週末下午林道生喜歡到那裡借書。一位大嬸管理員，會依級別推薦閱讀書籍，並且大致介紹故事內容，但這位管理員就像《一千零一夜》裡國王的妻子，每次說到精彩處就打住，欲知詳情，就借回家自己看。林道生對這位「大嬸」既喜歡又頗有微詞，一方面認為她對書籍了解透澈，也抓住小讀者的

喜好，卻老愛吊人胃口，故事講一半，並且要求還書時講給她聽。

等到下週還書時，林道生也真的向「大嬸」報告書籍內容，這位管理員就會送他一支橡皮頭鉛筆作為鼓勵，雖然並不是全新鉛筆，而是只有六、七公分，是管理員向朝日國民學校的日本學生收集來的。對家境貧困的林道生，橡皮頭鉛筆是新且高級的，他家根本買不起。

他用的鉛筆和橡皮擦是分開的，常找不到橡皮擦，所以用線將橡皮擦綁在鉛筆上，寫字時因重力常晃來晃去。鉛筆用短了不好拿，再綁上削好的竹子增加長度，用得短到不能再短才能丟棄。

林道生常跑圖書館借書，一方面喜歡閱讀故事，也為了得到附有橡皮擦的鉛筆。無形中培養他每天、每週不間斷的閱讀和學習，擅於利用圖書館的藏書資源，直到八十多歲，他還維持著上圖書館借書，以及閱讀的習慣，並拓展他對世界的認識。

做年糕的節奏感

每逢農曆傳統年節，臺灣家庭會製作年糕或粿，雖然日本政府推行「皇民化運動」，禁止臺灣人過傳統節日，例如春節改以西曆的元旦為新年，但臺灣家庭

還是會私下做些傳統糕點，祭祀家中的祖先牌位。

製作糕、粿要先將糯米浸泡一夜，次日進行磨米、壓乾等程序，再製作適合節日使用的，如年糕、紅龜粿、菜頭粿、芋粿等。母親要要孩子們協助磨米（臺語：e-bí或e-kué），兩人一組，一人舀米和水，一人推石磨。不是每家都有石磨，林家向鄰居借用，按照排好的時段過去。由母親負責舀米和水，用一支長瓢將泡好的米水，倒入石磨中間的圓孔，孩子們輪流推磨。力氣大的兄姊可以獨自執行，年幼的弟妹則是兩個人一起或和兄姊一組推磨。

難度在於，舀米水和推磨的頻率要搭配，否則長瓢容易和推磨的磨臂「打架」，撞翻米水。林道生的哥哥姊姊常想試試舀米水，均沒有拿捏好頻率而不慎打翻，他覺得舀米水並沒有那麼難，多次跟母親央求讓他試一次。某次，媽媽終於答應讓他舀米水，出乎大人意料地順利完成，母親誇他「節拍準」，以後可以當音樂家」，林道生聽不懂什麼叫「節拍」、「音樂家」，只覺得後來母親將舀米水的工作讓他負責，再也不用花力氣推磨，而且一邊舀米水還可以吹口哨、哼歌，看起來很得意。

颱風後撿漂流木

花蓮颱風多，每年夏秋之際常有風災侵襲，風雨過後，北濱不遠處的海灘堆滿漂流木，街坊鄰居會全家出動撿漂流木回來當柴燒，用來煮飯、燒水，通常可以用上好幾個月。

剛搬到北濱時，林道生的母親認為撿漂流木不是他們家能勝任的工作，林存本是拿筆的讀書人，鄭輕煙自己是個婦人家，孩子們又都還小，泡過水的木頭很重，從海灘走到林家有一段距離，也沒有可搬運的工具，也就放棄撿漂流木的念頭。

一次颱風後，鄰居的太太跟鄭輕煙建議：「阿本嫂，你家孩子這麼多，放暑假也無事可做，怎麼不讓他們去撿柴呢？就跟我們去撿木柴吧！」於是幾個已經上小學的孩子，跟著鄰居去撿漂流木。

起初，林家的孩子空手去，一次只合力扛幾支木頭回來，然後學別人帶麻布袋去裝，放在腳踏車後座載回家，如此連續一星期，直到海邊漂流木被撿光為止。撿回來的木柴，整齊堆高，不占空間也保持通風。因上班無法去撿柴的林存本回來後，誇獎孩子們，這些木柴可以燒半年，節省買木柴的錢。往後，颱風過後撿漂流木成為林家例行工作。

戰爭世代

林家搬到花蓮隔年，日本偷襲珍珠港，美國正式加入二戰，太平洋戰雲密布，美軍不斷發動對日本占領地乃至於日本本島的空襲，美軍登陸臺灣的傳言也讓臺灣人心生恐慌。

隨著日軍在戰場上耗損，人力與物資嚴重缺乏，白米實施配給，戰爭末期連白米都很難配得到，有糙米就很不錯了。凡事以軍需為優先，臺籍青年也參與徵兵募集，年方十歲出頭的林道生，也感受到戰事的緊迫。

上學挖築機場

美國軍機開始在臺灣上空盤旋，但尚未展開攻擊，每家屋後幾乎都有防空洞，林存本說：「美國飛機是在偵察照相，不久就會全面轟炸。」林道生每天早上仍然到學校，三年級以上的學生下午全部帶到南濱參與軍事工程勞動服務。小學生們挖土集中堆放，由中學生用畚箕挑到目前位在吉安鄉南埔的防空學校，填

土築新機場。

到了星期天，每個人要準備一個寬七、八公分，長二十公分的布袋，到現在市區中正路一處市役所臨時發米的地方排隊，憑學校核發的工作時數證明，每工作一天可領一茶杯糙米，一星期可以領到五杯米的工資。對林道生十一口之家，是彌足珍貴的物資。

幾個月後，正如林存本所說，美國軍機展開空襲，隨著轟炸越趨猛烈，學校停課，也不必去勞動服務，居民奉命疏散到鄉下躲避空襲。

制服上的銅釦

戰事吃緊，物資全部以供應前線為首要。每家奉命捐出銅、鐵等金屬物品，用來製作炸彈。家戶的菜刀、剪刀、剃刀要捐出，就連制服上的銅釦也要奉獻出來。樹立在花蓮港神社鼓勵人勤勉讀書的「二宮金次郎」銅像，也在一次隆重的儀式後拆除，老師告訴學生：「二宮金次郎也要做成炮彈出征去打美國敵人，非常英勇又愛國，我們要效法他偉大的精神，各家踴躍捐出鐵器和銅器。」

這段期間，中學生也被徵召組成「學徒兵」，在花崗山上操兵演練，清晨不時會聽見乒乓乓乓的槍聲。之後，全花蓮港的各校中學生集中在鯉魚潭集訓，預

備參戰保衛臺灣。林存本告訴孩子們，日本已經連物資都不足，注定要打敗仗。

玻璃片刮頭皮

窮人家沒錢上理髮廳，也沒多餘的錢讓剃頭師傅理頭髮，大多數是由母親幫全家打理。家用鐵銅器都捐出去了，沒了剪刀、剃頭刀，男孩子頭髮長了如何是好？警察大人教居民把玻璃醬油瓶打破，用銳利的碎片割斷頭髮。鄭輕煙也只能用這個方法為家中的男孩子「剃頭」，但玻璃片畢竟不如剪刀好用，經常一不小心就割破頭皮，痛得孩子哇哇叫。當然，也不可能有什麼藥可以擦，警察大人也給一個偏方：用割下的頭髮貼在傷口上止血，等頭髮掉下來就表示頭皮長好了。

每顆頭都刮得坑坑疤疤，小孩一聽到理頭髮就嚇得退避三舍，根本就是活受罪。

屋頂曬被跟美軍打PASS？

美軍空襲花蓮，市區居民陸續疏散到鄉下，林存本家也攜帶簡單的行李到初英（今吉安鄉南華村）一個朋友家。疏散前，林存本還特地交代家人務必要帶著火柴，大家摸不著頭緒，等到疏散後才明白，物資欠缺，空襲之下電力等設備受損，升火煮飯都有困難。還好有火柴，解決燃料問題，還能用一盒火柴和他人交

換食物等日常用品。

林家在初英待了三天，就有日本警察找上門，強制召回北濱街住家，不能疏散。林存本感到不解，日本警方的說法是，他們發現到林家的屋頂白天會曬棉被，當市區遭機槍掃射，只有北濱街完全沒有受到攻擊，日方高度懷疑林家是間諜，曬棉被是給美軍打暗號。儘管林家一再強調，那是最小的孩子尿床，必須晾曬於屋頂才會乾。林存本也說，美軍一看北濱街的房子就知道是平民區，才躲過轟炸的，仍不被警方採納。一家人只好返回北濱，空襲時躲在屋後的防空洞，生活作息也遭日方更嚴密的監控。

事實上，林存本並非戰爭後期才被盯上，戰前他曾赴中國求學，又與賴和等知識分子過從甚密，在彰化期間就已列為日本警察監督的對象。搬到花蓮，林存本雖鮮少參與地方事務，也未在報章雜誌發表文章，他仍關心戰事發展，不時私下表示見解，當地居民常說：「這個林桑很有學問，有什麼事找林桑就對了。」諸多因素，使得林存本一家莫名背負間諜的嫌疑。多年後，國民政府時期，林存本的小兒子更背上「共諜」罪名入獄，全家再度遭政府當局嚴密監控。

終戰與父親過世

戰時種種拮据，人心惶惶，於一九四五年八月十五日日本天皇宣布無條件投降時找到出口。終戰帶給臺灣人的是福是禍，尚在未定之天，至少不必再躲空襲，島嶼回歸「祖國」的氣氛，讓不少臺灣人沉浸在歡樂期待。

然而，林存本卻不作如是想。他在手記裡寫下「狗走豬來」的字眼，暗諷日本與中國兩個接管臺灣的政權均非善類。在林道生眼中，「父親的背影」總是沉默，離開了彰化文壇和文人，來到後山除了上班，多數時間獨自閱讀、書寫，與人沒有太多交談和互動，連母親鄭輕煙都曾埋怨，和這個丈夫連吵架都吵不起來。然而，林存本的思想和言行，卻深刻烙印在童年林道生的心中，對日後他的為人處事起了潛移默化的影響。

漢文教室

戰後初期，林存本利用晚上開辦漢文教室，免費教導北濱街一帶有興趣學習

臺語漢文的居民。當時沒有課本，只用一塊小木板作為黑板，或由林存本用自己寫的毛筆字教材一字一句教大家唸，十多個學生，大人、小孩都有，林道生也是其中之一。

他印象極為深刻，第一次教課的內容是：「喔！喔！喔！雄雞啼，天明人起。」由於是押韻文句，念起來別有韻味，是以前日本學校沒有教過的，學起來有趣又好玩。後來，林存本也花一段時間教大家背誦《三字經》。

即使在日本統治時期，孩子們接受日本學校教育，林存本在家仍使用臺語。

林道生記得，在未上學之前，家裡還是以臺語交談居多，就讀國民學校，接觸的日語教育多了，逐漸回到家也使用日語，例如他們會叫母親「卡將」，媽媽也用日語和孩子們說話，兄弟姊妹間也用日語名字稱呼，直到他八十多歲了，還是用日文名字叫他的妹妹。唯獨和父親對談，大家會自動切換成臺語，足見林存本對漢文的堅持。

國慶日提燈遊行

戰後，臺灣慶祝國慶日，白天有慶祝紀念大會，晚上有提燈遊行。燈籠都是自己動手做，樣式千奇百怪，有用提的，用扛的，燈籠上還寫著慶祝文句，漢

文、日文夾雜，大多是相互抄襲，有些根本搞不清到底寫了什麼。

遊行隊伍從花蓮火車站（今花蓮鐵道文化園區）出發，依序有機關、學校、私人公司、商店，最後方是陸續加進來的個人隊伍。

林道生回到學校就讀已是六年級，高年級學生也參加提燈遊行，但他並不知道「慶祝臺灣光復」是什麼意思，「提燈遊行」又有何意義，只覺得很新奇、熱鬧，到處喜氣洋洋。這是記憶中日本統治時沒有看過的熱鬧場面，更比幾個月前天天躲空襲的日子好多了。

那是個沒有擴音器、麥克風的年代，只有メガホン（Megahon，傳聲筒），整場遊行唯一的音響是哨子聲。遊行時他們要跟著喊口號，大家還不會說新的國語，日語說得比臺語流利。為了這場遊行要唱國歌，林存本還讓林道生和哥哥在晚上時間步行到現在花蓮市光復街的福州會館，那裡專門教臺灣人唱中華民國國歌。

林道生記得，那時的福州會館外有籬笆，庭院種樹，有個很大的客廳，那裡有專人教國歌、國慶歌。新的國歌歌詞「三民主義，吾黨所宗」被唱成「撒麵煮麵，羅東蘇澳……」（臺語），林道生覺得這國歌很有趣：「撒麵又擱煮麵，從羅東走到蘇澳。」國慶歌曲一樣用臺語唱，歌詞大概是：「十月初十是國慶，旗仔飄飄，同齊來慶」，很多年過去，林道生不復記得整首歌，但換了一個國家，

有許多新的事要重新學，也有許多新的卻讓人無法理解的事，在少年林道生的心裡留下深刻卻疑惑的印記，要等到十幾年、幾十年後才想得明白。

新國語

空襲結束，原本暫停上課的學校也展開新的學期，國民政府為使臺灣的接收達到無縫接軌，學校教育在短時間內恢復。學制由日本時代的三學期改為二學期，學校也成為全面推動國語教育的重心。因此，林道生學了四年的日語「國語」，復學後開始學新的「國語」。

原本的日本老師全離開了，留下的只有臺灣老師，新校長是臺灣人，向學生說話時，還不會新國語，還是用臺語跟大家說話。

晚餐後的對談

戰後，泉利組合公司的辦公室從北濱街搬到軒轅路，郭華洲同樣讓林存本家寄宿於公司後方，這棟房子後來成了國民政府的空軍福利社。林道生此時已十二歲，正是求知慾旺盛的年紀。每天晚飯過後，家人離開餐桌，林存本會要求林道生留下來陪他，父子對話總是一聊就一個多小時。

聊天要配燒酒才帶勁，這是林存本在彰化文人圈的習慣，在花蓮沒有好酒，太白酒也好，家裡買酒總是一大缸。談話前，林道生會去為父親舀酒，用鐵杓子盛出來倒在瓶子裡溫熱，此時鄭輕煙會偷偷加點水稀釋的薑汁，別讓丈夫喝太多。七分酒加薑汁水的手法瞞不過林存本，有天他問林道生，到底加了多少薑汁水？林道生以為要挨罵了，沒想到父親說，他知道孩子的媽媽為了他的身體著想，不過還是請兒子「薑汁放少一點」。

米酒下肚，爸爸的談興就來了。天南地北的話題，有鄉的舊事，鄉里傳奇，也談時事，當然免不了爸爸對事件的評論和觀點，林道生聽得津津有味。有一回，爸爸指著桌子問他：「這是什麼？」林道生回說桌子，爸爸搖搖頭說：「這是木頭。」喝了一口酒之後，再問一次「這是什麼」，林道生還是回答「桌子」，這次爸爸告訴他，這是有腳的木板。林道生的小腦袋瓜被父親搞糊塗了，還納悶爸爸是不是喝醉了。接著林存本告訴他：「你以後會長大，看事情要看得遠，所以你也能說這是一棵樹。」林道生恍然大悟，對呀，這桌子是樹做成的。

父親引導他看到事物的本質，不輕易為表相左右。

一九四五年國民政府接收臺灣後，林家有段時間還住在北濱街，某天林道生第三個妹妹像往常跑到對街玩，不小心被軍車撞倒在地，鄰居見了趕緊來通知：

「阿本哪，你的女兒被兵仔車撞，在車底。」林存本坐在辦公室看報紙，頭也不抬，鄭輕煙驚慌失措地衝到外頭看，阿兵哥把小女孩扶起來，幸好沒有受傷。

鄭輕煙進門氣憤地問林存本：「女兒是我偷生的嗎？那難道不是你的女兒嗎？」林存本放下報紙望著妻子，一句話也沒說，這般「冷處理」惹得鄭輕煙更加光火：「我把你罵成這樣，你也回一句！」

夠了，我還要講嗎？」鄭輕煙問林存本為何不去看女兒，他的說法是，他去看，如果女兒受傷，也還是受傷，假如不幸撞死，那也就死了，有沒有跑過去看，對事實不會有影響。鄭輕煙又氣又無奈地丟下一句：「跟你這種人講不通。」後來鄭輕煙還叮嚀孩子，千萬不要讀哲學，讀哲學的人就是這個樣子，修養是很好，但總讓家人感到傷腦筋。

林存本的性情，要說是洞察世間的哲學之眼，另一個面向來看，或也能看作是他為著「跑路」後山耿耿於懷，無人能像在彰化時與他暢談文學時事，抑鬱不得志，整個人變得更為消沉，只關在自己的內心世界。

絲瓜湯的疑惑

軒轅路住家後方搭了絲瓜架，夏季可採摘煮食。某天傍晚，媽媽交代林道生

到後院摘兩條絲瓜煮湯當晚餐，也告訴他絲瓜湯的煮法，就外出去辦事。

他依照媽媽的吩咐將絲瓜削皮後切塊，連同薑絲放進鍋裡略炒後蓋上鍋蓋，過一會兒掀開鍋蓋，竟然發現增加許多水而成為絲瓜湯。林道生為此感到驚訝，百思不得其解。煮完湯後，他跑到屋外找正在做其他工作的姊姊，用手比著水增加了多少，問姊姊究竟怎麼回事，但她也不清楚。

吃過飯後，林道生像往常留在餐桌陪父親喝酒，林存本說：「今晚是你煮的菜喔？很好吃！」接著說：「你知道絲瓜沒有加入水，為什麼可以煮出湯嗎？」他聽了嚇一大跳，在宿舍前辦公的父親，怎麼會知道他煮絲瓜湯的疑惑？

林存本告訴他，絲瓜本身含有很多水分，屬於涼性食物，吃了可以退火，生病發燒時喝生絲瓜汁退燒也最快。他問父親為什麼知道他在意絲瓜湯的事，父親說看到他跟姊姊用手比劃著。然而父親根本沒聽到說話內容啊？父親說這是常識問題，常識豐富的人、有知識的人對事情的觀察、辨別、判斷都會比較容易、清楚，而常識和知識的增加要靠讀書、經驗獲得。當時林道生無法懂得父親這番話的意涵，只覺得他的父視有豐富的學問和知識，難怪北濱街一帶的人遇到問題就會來請教這位「林桑」，請父親排解糾紛，也很尊敬他，林道生認為自己很幸運能擁有一位了不起的父親。

在父親身旁陪睡

然而，林存本終究是消沉的。

鄭輕煙在手記裡寫到一段夫妻對政事的對談：

我對仲峰不滿，問他：「以前的思想、革命、為民為家勇鬥的精神何在？」他向我說：「只是紙上談兵，現實擺在眼前不會享受是傻瓜。人生是短促的，今宵有酒今宵醉，昔日的偉人誰不是醉翁？」我的忠言已逆耳了，我亦無可奈何。

一九四七年農曆五月二日，林存本因腦溢血過世。在彰化時，他的身體健康就亮紅燈，搬到花蓮後，心情鬱悶無從排解，又常飲酒，當時家境不是很好，只能喝太白酒或米酒，長期下來身體終於承受不住。

林道生記得，父親過世的那個白天，家人還請了醫生過來治療，這位醫生是彰化同鄉，為了降血壓，抽了一碗公的血出來，最後還是沒能從鬼門關前救回來，以四十三歲的壯年之齡辭世，留下三十八歲的年輕妻子和十個未成年的孩子。

當晚，屋外下著傾盆大雨，雷電交加，林道生害怕得睡不著，心想：獨自睡在公司客廳的父親是否也會心慌？他走到客廳，茫茫然不知如何是好，躺在父親身旁，腦子裡反覆想著父親生前和他的相處時光，父親對他說過的話，以及每晚和父親在餐桌旁的對話，他為父親盛酒偷偷依媽媽的交代摻了薑汁水……

迷迷糊糊地，他感到有人呼喚他的名字，醒來發現是媽媽將他搖醒，屋外的雨不知何時已經停了，媽媽說：「快回床上睡，這裡我來陪就好。」

經過半個多世紀後，林道生回到位在軒轅路的舊家前，站在屋簷下，他望著緊閉的窗子說：「裡面就是父親過世那晚停靈的位置，我在這裡陪伴他。」他的眼神穿越了窗櫺，越過時間之牆，憶起和父親短暫的相處時光，哲人的身影和形象，烙印在他體內，形塑他一部分的性格，往後的人生際遇，父親的好修養和哲學思維，成為林道生待人處世的圭臬。林道生的兒子林恆毅就曾描述他的父親「比較像哲學家的思考」。

十三歲的夏天，林道生一夜長大，他必須與母親、兄姊一同照顧六個年幼的弟妹。臺灣還籠罩在二二八事件的肅殺氣氛，動盪的時代，未來有太多不確定，林家卻連下一餐飯在哪都不知道。

第二樂章
困乏中的綠芽

一九四七年臺灣發生「二二八事件」，整個社會陷入極度不安。花蓮在這波政治整肅，為地方投下震撼彈的是，擔任花蓮縣議會議長、制憲國大代表的張七郎醫師與他的兩個兒子，於四月初在住家遭強押帶走後殺害身亡。

林道生不願多提那段過往，只說：「真的很恐怖，很多人都被帶走。二二八不是只有二二八那年，接著好長一段時間。」他記得，他從花蓮師範學校畢業到明禮國小教書後，有一位高老師，在農曆年前不見了，再也沒有回來。還有花蓮師範學校的外省老師，很多被抓走。

他的回憶反應那個世代的臺灣人，對於「二二八事件」以及一九四九年臺灣全面進入戒嚴的白色恐怖，長達將近四十年的人心狀態。而社會經濟也因國民政府撤臺、通貨膨脹、四萬元舊臺幣兌換一元新臺幣之幣制改革等諸多因素，臺灣家庭普遍貧窮，而一位母親得獨自撫養十個孩子的林家，更是雪上加霜。

林家頓失男主人，鄭輕煙還做了一個重要的決定，將林存本生前的手稿付之一炬，抹去他在世間的所有記憶。在政治不確定的年代，林存本曾寫下的左翼思想，可能為子女和親友惹禍上身。鄭輕煙特別叮嚀林道生：爸爸以前說的那些全部忘掉，忘掉比較好。

寡母孤兒度日難

泉利公司老闆郭華洲想為林存本舉行隆重的「公司葬」料理後事，感謝他生前為公司付出的辛勞。林存本不僅是會計和總務，因為他書念得多，見多識廣，郭華洲遭遇公司重大決策時，也會徵詢他的意見。

但鄭輕煙婉謝「公司葬」的盛情，她行事向來低調，也深知丈夫性格必定不喜這番招人關注的排場。因此，鄭輕煙母子以極簡儀式為林存本下葬，骨灰就安放在屋後的東淨寺納骨塔。

林家在戰後搬遷至軒轅路的居所，原是一對日本夫妻所有，戰後日本人需返回祖國，因鄭輕煙平素待人謙和有禮，這對日人夫婦想轉讓房子給林家，讓他們有安居的空間。鄭輕煙說什麼也不肯接受，堅持無功不受祿，經過一番溝通，轉讓給泉利公司作為辦公室，比先前在北濱街寬敞許多，而林家則寄居在辦公室後方的房間。

辦公室進來有個房間，接下來是廚房，天井處有汲水的地方，跨過兩、三個

階梯，圈養了幾頭鹿。林道生忘了鹿是怎麼來的，依稀知道是向綠島養鹿人家買來，為了養鹿，他得每天割鹿草回來。東淨寺原本是兩間寺院，國民政府接收臺灣後，合併為一，日本住持也回母國去了，由曾普信師父曾赴東京佛教大學留學，學成回臺後任職臺灣總督府宗教課，二戰後來到東淨寺。

公司後院除了養鹿，也養了一隻母雞。這隻鄰居送的老母雞，是讓鄭輕煙母子補身體，一家人卻捨不得吃，養在後院。老母雞像是報答「不殺之恩」，每隔一、兩天就「咯！咯！咯！」地叫著下幾顆蛋，寡母孤兒歡天喜地，能加點麵粉做煎餅，或在青菜湯裡打兩顆蛋，加點蕃薯粉增加濃稠度，濃郁的雞蛋香氣，為拮据的生活增添幾許暖意。

生命總會逝去，老母雞實在太老了，在後院自然死亡。鄭輕煙母子站在老母雞身旁，懷著家人般的情感，凝望著她的身體，女孩子忍不住啜泣起來。鄭輕煙拍拍孩子說：「我們來安葬母雞吧。」他們在木瓜樹下掘了小洞，小心翼翼地放入老母雞冰冷的身軀埋起來，以感謝的心與她道別。尚未有生命教育的年代，鄭輕煙帶著孩子們，經歷每一次與生死交手的當下，心懷柔軟和寬容，保有生命的尊嚴。

申請貧戶遭拒

為母則強，卻不是一夕堅強。鄭輕煙遭逢劇變，舉目無親，沒有謀生能力的女性，一時間很難找到穩定的經濟來源。原本想在泉利公司謀個小職務未果，只能靠幫人做衣服、縫補衣物賺取微薄生活費。三餐不濟已是常態。

迫不得已，鄭輕煙想向花蓮市公所提出貧戶申請。出門前，她找出一套最乾淨的舊衣服，雖然窮，仍要保持「人」基本的尊嚴，以及到公部門辦事應有的服裝禮儀。沒想到，卻被辦事員調侃：「阿桑，像你穿這樣好也要申請貧戶的話，全花蓮市的人都可以成為貧戶了！」

鄭輕煙實在走投無路，只好四處向人借貸。然而，大家的日子也不好過，借久了，也很難再借得到錢。有一次，她忍痛拿出一塊人家贈送的兩丈格子花布，向有錢的好友變賣，結果碰了軟釘子，她傷心地失去了「生」的意志。

一甲子之後，林道生翻看母親留給他的「寡母的手記」，三十二開的筆記本裡記錄她當時的心情：

同一天碰著兩次釘子，叫我傷心欲絕，我拖著沉重的腳步向鐵軌路慢

慢地走，此時無想後果，已失去理智地等待火車快來臨，也就是等著死神快來臨。我低著頭看鐵軌發呆，我真想追上仲峰去別個世界，也許能夠解脫現在的困境。此時已黃昏，鳥兒啼叫著飛過我頭上向牠的巢窩回去了。

忽然想起佛書有句：「勸君莫打三春鳥，子在巢裡等母歸」，母鳥在食物青黃不接的時候，會飛到遠方去覓食回來餵牠待哺的小鳥。母性的偉大不分人畜，更何況是萬物之靈，我亦是為人之母，目睹此景，我振作起精神，想起家中群兒在等媽。

一踏入家門，可愛的孩子卻來撒嬌，深深感受到「我家不能再失去我！」這時偶然想起一句諺語說：「有口無糧不用愁，有糧無口正需愁，真人解得其中意，煩惱坑中好出頭。」夜深了，是靜的好可怕，由後窗看透東淨寺的納骨堂，青青的小電燈照著走廊，加添我的傷心慘悽，仲峰音容倘在，但我呼喚他，他不語，我自問這樣的境遇還有幾何？──

這是寫於一九四七年的筆記，封面寫著「寡母的手記」，左下角註記「道生惠存」，事隔六十年，林道生才透過筆記內容，了解母親當時孤單無助的心情。

鄭輕煙這本手記，寫下在彰化與移居北濱街的生活點滴，也記錄著林道生未及參

與的父親和林氏家族的往事。

妹妹發燒服草藥

　　林道生的妹妹某天發高燒，身體很燙，母親要他到後方的花崗山採芒草的根，那是一種白色有節，大約十五公分的草根，性涼，煎成茶水讓妹妹服用，就能退燒。然而，這種民俗療法並非每次見效，家中有孩子病情嚴重時，母親會讓林道生到花蓮醫院，找藥局一位彰化同鄉的陳先生，孩子們暱稱他「陳局長」。告訴「陳局長」家裡小孩病患的年紀、症狀，「陳局長」會免費配藥讓林道生帶回家給生病的人服用。

　　若孩子實在病得太嚴重，非得請醫生治療，鄭輕煙會去光復街的診所找一位彰化同鄉陳先生（先生是日語對醫生的稱呼）。陳先生向來了解林家經濟無力負擔診療費，看病不收錢，鄭輕煙也就不好意思帶生病的小孩到診所。於是，她將生病孩子的名字、年紀、病情寫在紙條，由林道生跑腿拿到診所請陳先生診斷。

　　一年總要麻煩陳醫生好多次，到了年底，家裡飼養一年的一頭豬賣給肉舖，照慣例店家會依行情和扣除賒帳的數額，回饋兩三斤豬肉給賣家。這對林家算是額外收入，鄭輕煙不忘陳醫生對孩子的恩情，將豬肉妥善包好後，讓林道生送去

醫生家。

醫師娘打開看到是豬肉，親切地告訴林道生：「道生啊，我們家不缺這些豬肉，拿回去讓媽媽煮給孩子們吃。」你們都缺少營養才會生病啊。」陳醫生家對孤兒寡母的恩情，教林道生感激不盡，一輩子都記得這位同鄉的陳醫生，而醫生的診所後來賣掉，成為現今的花蓮二信總社。

再上一天學好嗎？

林存本過世後，泉利公司讓鄭輕煙母子繼續住在宿舍，這麼白住也說不過去。每天一早五點鐘，鄭輕煙就喚醒孩子，將公司內外打掃乾淨。家中早餐多半是稀飯，中餐是米飯摻地瓜籤、芋頭籤、蘿蔔籤的混合鹹飯，這樣可以省掉菜錢。下午放學回來，較大的孩子背著兩個小的弟妹邊做功課，林道生負責將母親做好或補好的衣服送到客戶家，帶點工錢回來。

每回他跑腿送衣服給客戶後，領了工資就上中山路一家張老闆的米行買米，通常每次買一斤。某次張老闆問他：「家裡多少人吃飯？」當得知林家食指浩繁，僅靠母親一人做女紅養家，往後，張老闆總會多加一些米給林道生。

日子困難，卻也有好心人伸出善意的援手。中山路的巷子裡，有一對中年姊

妹花開早餐店，同樣來自彰化，每天清晨忙碌地炸油條。當林家的孩子帶著鍋子到店裡，姊妹倆其中一人會放下工作，帶孩子到一旁，將賣相不好的油條放滿鍋子，讓林家配著早餐的稀飯吃，增加飽足感。

一九四七年夏天，林道生就讀明禮國小六年級下學期，一個炎熱的下午，他在體育課暈倒，導師楊仲保老師背著他走到隔一條街的省立花蓮醫院急診室，並派人通知家長到醫院。鄭輕煙走路來到醫院，林道生已經醒來，他閉著眼想著：「發生什麼事了呢？頭暈暈的？」這時隱約聽到醫生向母親說明事情發生的經過，主因是營養不良。楊老師感嘆著孩子處境堪憐，醫生則叮囑：「不用吃藥，多給他吃有營養的東西就可以了。」隨後，楊老師背著林道生，陪林母走回家，要母親讓他多休息幾天再上學。老師離開後不久，又騎著腳踏車回來，帶著一包豬肉給林母。

某天，泉利公司的王經理跟林母說，可以為大女兒介紹到建築合作社當會計實習生。林道生的大姊很愛讀書，捨不得放棄省立花蓮女中的學業去工作。鄭輕煙在日記裡寫道：「打斷了她的向學心，折了她的前途，我很難過。但這也是王經理的好意，尤其目前一家人的生活實在夠苦了，孩子能賺一點錢貼補家用也不無幫助。」

鄭輕煙為此進退兩難，大女兒月雲早上背著書包出門前，倚靠在門邊難過地懇求說：「卡將，我再上幾天學校好嗎？」「我要向同學道別！」正在洗衣服的鄭輕煙聽了，淚水隨即不可抑制地流下來，她想起自己因為沒錢被迫輟學的遺憾，如今為著家計而中斷孩子的學業，怎能不傷感和心痛？這也成為鄭輕煙一生對女兒感到最大的虧欠。

縫紉機旁的臺語歌謠

清苦的日子裡，也不全是愁雲慘霧。母親在磨米的家事中，發現林道生節奏感很好，也是他文學和音樂的最早啟蒙。

鄭輕煙做女紅時，常哼著在彰化學到的臺語歌謠，有時是童謠、念謠，歌詞押韻易記。林道生最記得的是一首詩：「去年今日此門中，人面桃花相映紅。」雖不解文義，但母親歌聲輕柔，能化開壓在心底的硬塊。於是，只要待在家，他喜歡坐在裁縫機旁聽媽媽唱歌，沉浸在天倫溫馨。

直到學了中國古典詩文，他逐漸明瞭當中含意，由此體會在異鄉獨自養育子女的守寡母親，思念家鄉和亡夫的心情，用音樂和文學陪伴漫長的歲月。

叫賣冰棒喊不出聲

父親過世的那年暑假，每天傍晚都有挑著麥芽糖的小販經過家門口，用臺語大聲吆喝著：「麥芽膏——麥芽膏——麥芽膏——」手裡搖著「嘎啦嘎啦」響的「罐頭音效」，那是用空罐頭和木片做成吸引顧客上門的「神器」，只要聽到熟悉的聲音，整條街的孩子都像螞蟻遇見糖，爭相跑出來買麥芽糖。

林道生哪有零用錢買糖？他看著別人手上用竹棒串成的麥芽糖，有些是兩片餅乾夾著麥芽糖，透亮的糖色閃著光，林道生想像著它的滋味，彷彿多看一眼就能在口齒留下香甜。

有次，他和同班的楊同學聊天時，問對方是否吃過麥芽膏。楊同學感到有點奇怪地回答：「有啊，你沒吃過啊？」林道生默默地搖頭，不知該如何接話。楊同學接著說：「麥芽膏很好吃，夾著餅乾的更好吃。」

他知道住在海濱街的楊同學家境也不是很好，好奇他怎麼有錢買麥芽糖。楊同學理所當然地說：「自己賺啊！」林道生不解，楊同學告訴他：「賺錢不難啊！禮拜天的下午去賣冰棒，就能賺錢。好的時候一個下午賣三十枝，可以賺到九毛錢哦！這個禮拜天下午我還要去賣，你要不要去？」

「好啊，可是我不會賣。」林道生有點膽怯，楊同學要他放心，到時候教他怎麼賣，很簡單。

星期天下午，楊同學到家裡邀他，帶他到花蓮火車站前的花王冰果店，跟老闆說明來意。老闆給了楊同學一個有背帶的箱子，上頭用布蓋著四十枝冰棒。老闆跟林道生說：「第一次賣，不可能賣太多，你先拿二十枝好了。」

兩人背著冰棒箱子離開冰店，火車站前人來人往，名產店、小販聚集，楊同學教林道生叫賣的方法，聲音要大，尾音要拉長：「枝仔冰──枝仔冰──」他要林道生試著喊看看，喊了幾次覺得沒問題，楊同學提醒他要往人多的地方走，兩人分頭叫賣，並約定在路的末端會合。

失去同伴壯膽，林道生突然感到羞怯，喉頭被太陽蒸得乾渴，好不容易硬著頭皮小聲地喊了「枝仔冰」，連忙趕快躲進牆角不敢抬頭，深怕遇見熟人。過了一會兒，楊同學突然跑到他身邊說：「都沒有聽到你的聲音，這樣不會有人來買的。如果賣不出去的話，冰棒會融化，老闆會虧本，下次就不會讓你賣了。」

林道生聽完，鼓起勇氣大聲叫賣枝仔冰，慢慢有了成績，總算讓二十枝冰棒順利完售，賺到六毛錢，他用來買麥芽膏請弟弟妹妹吃。寒假時，他和楊同學就改賣一串串的李仔糖，賺些零用錢。

買甘蔗看電影

這位古靈精怪的楊同學除了介紹「生意」給林道生，還帶他欣賞幾部電影。

電影在當時是高級娛樂，日本時代學校帶過師生到電影院，和政治宣導的無聲黑白片。國民政府接收臺灣初期，播放的大多仍是黑白無聲電影，有時有解說員在二樓做現場旁白。每隔一段時間，也會有公家單位的宣傳片在戶外播放，那是少有的有聲影片，很稀奇。夜晚家家戶戶搬著小凳子到花崗山的蚊子電影院，架起的白色銀幕前坐滿人群，慢到的人就得在銀幕後方，影像是顛倒的。

漫長的暑假，林道生白天有時賣冰棒，或者在美崙溪游泳、釣魚，到花崗山用彈弓打鳥，或邀幾個同學去玩。他曾背著母親，和朋友抓蚯蚓來吃。他們只抓「白蚯蚓」（因林道生是色盲，並不清楚實際的顏色，在他眼裡看起來是顏色較淺的蚯蚓），放在大石頭上，用細樹枝先戳破蚯蚓身體，然後樹枝橫放，一鼓作氣「唰——」地從蚯蚓身體的一頭刮向另一端，將內部的臟器推出去，就可以吃了。他忘了當時吃起來的口感和味道如何，實在是太窮太餓，只要同伴們大家一起吃，能吃的都放進肚子裡。

到了晚上不知如何打發時間，林道生很想去看電影，通常也只是想一想。

那日，楊同學約他去看電影，說手頭有一塊五毛錢，可以買一張兒童票和兩支甘蔗，戲院正在上映的是外國影片應該很好看。林道生納悶，一張票怎麼能兩個人進去？楊同學自信滿滿地說他有辦法，跟著去就是了。

來到花蓮戲院門口，楊同學先買了一張兒童票，要林道生在外頭等著。楊同學進場後旋即從左邊門出來，跟售票口的人說要出來買甘蔗，趁票口的人沒注意，將票根交給林道生，要他從右側門進去。

排隊等待進場的人很多，林道生拿著票根順利通過驗票人員的眼睛，楊同學則拿著兩支甘蔗從左邊門回去，售票人記得他是剛才出來買甘蔗的，也讓他進去了。兩個人就開心地啃甘蔗看電影，之後又在其他電影院故技重施，僥倖沒有被抓包，看了好多場「霸王電影」。淘氣的兩個北濱大孩子，為這樣的占便宜沾沾自喜，自豪大人實在太好騙了。

長大後的林道生依舊很愛看電影，後來有了衛星頻道，不用進電影院，在家就能欣賞不同國家的電影。他喜歡在休息的晚間時光，靜靜欣賞一部好影片，沉浸在生動的劇情。卻也不免想起少不更事，而感到愧疚，林道生因此經常捐款給育幼院，希望多少彌補當年對電影院老闆的票錢。

花蓮師範學校求學

一九四七年九月，林道生如願考上花蓮高中初中部就讀，他的音樂課是郭子究教的。那時候沒有音樂課本，郭老師上課的習慣是，自己在黑板上寫出發聲練習的音符及新歌的譜，讓學生抄寫練唱。

當老師背對著學生在黑板上寫譜時，同學們邊抄寫看不大懂的豆芽菜音符，邊講話靜不下來，郭老師偶爾會轉過頭來，用他那帶著重鼻音的臺灣國語警告說：「你們不要（國語）哪抄哪講話（臺語）！」國臺語夾雜的訓話，和抄譜的場景，儘管林道生只上了一個月四堂音樂課，仍留下深刻的記憶。至於花蓮高中其他的課，他完全記不得了。

抬飯省力　花錢吃飯睡覺

國民政府接收臺灣，著力於推動國語教育，隨著日本教師離臺，雖然有戰時在中國培育的師資來臺支援，依舊出現嚴重教師荒。為了補足國小教師缺額，政

府增加設立培育師資為主的師範學校。

一九四七年七月教育廳派督學林范劍、視導方城雲兩位先生來花蓮勘查校地，選擇日治時期專收日人子弟的朝日小學，當時的縣立成功初級中學校舍（今花崗國中），籌備成立培養小學師資的師範學校。

同年七月已先在省立花蓮中學附設師範班招收男生三十三人，花蓮女中附設師範班招收女生十七人，這兩班學生是日治時期小學高等科畢業生（小學畢業後再讀兩年），稱為二年制簡易師範科（簡稱簡師）。而省立花蓮師範學校於一九四七年設立，並開放招收國小畢業或同等學力即可報考的四年制簡易師範科，主要分發在偏遠和原住民地區小學任教。

花蓮師範學校屬於公費，林道生的大哥一聽到消息，馬上問林道生有沒有意願，和必須自費就讀的花蓮高中相比，鄭輕煙建議他放棄正在就讀的花中轉考花師。林道生說，當時招考的誘因是「免學費、免繳稅、免服役」，很多家境清貧的孩子想到可以讀書，保證就業，還有多項福利，可以照顧家裡，自然選擇師範學校。

就讀師範學校強制規定住校，每週六下午才能放假回家，週日晚上自習課前必須回到學校，十三歲的林道生從未離開過家，想到跟陌生人過團體生活實在不

情願。但母命難違，只好硬著頭皮應考。他想，只要考差了，就不必去念，一方面擔心被母親發現他故意考不上，作答時他技巧性的每科少寫一題，希望讓成績在落榜邊緣。很「不幸」地，他錄取了。

十月，他轉到花師就讀。當時物價飛漲，通膨嚴重，使得一般民眾生活更為艱苦，當年公費的師範學校，大都是貧窮的學生在就讀，而被譏為「窮人學校」。就算免學費，鄭輕煙還是得向人借錢才足以支付林道生就讀花師需要的保證金。他記得當時保證金是臺幣五十萬元。畢業時改為新臺幣，四萬舊臺幣換成一元新臺幣，領回來僅有新臺幣十二元五角。

每當元旦、光復節、國慶之類節慶日，花蓮師範學校的隊伍一經過，往往可以聽到從他校的學生群中傳來：「抬飯省力花錢吃飯睡覺」（臺灣省立花蓮師範學校），「啊！花政府的錢吃飯睡覺的學生」（啊！花蓮師範學校的學生）的嘲笑聲。聽在花師學生的耳裡當然不是滋味，但林道生並不難過，他相信自己學校的學生素質很高。他參加入學考試時有兩、三百人報考，錄取一班五十二人，四年後，只有二十七人順利畢業當了小學老師。

「簡師」第一屆除了錄取的五十二名學生，也將花蓮高中、花蓮女中兩校的

師範班併入，全校共有三班一百三十四人，首任校長為督學林范劍。一九四八年並籌備增招初中畢業的普通師範科（普師）及普師預科。

軍事管理照表操課

一九四七年十月完成註冊入學後，林道生隨即搬進學校男生宿舍，展開團體新生活。學校校舍沿用日治時期朝日國民學校，大部分是瓦頂木牆結構，老舊且脆弱，設備也簡陋，後續再逐漸添購才勉強夠用。

因此，說是學生宿舍，其實是由教室臨時改成兩排的木板通鋪，每排睡十個人，每人可睡的寬度不到一公尺。每間寢室共有兩排睡二十個人，一班分作兩個房間。床下有全排打通的空間供擺放行李、衣物、鞋子、盥洗用具、木屐、蚊帳、書籍等雜物，室內有兩盞六十瓦的電燈，甚是黯淡。一九四九年，林道生三年級時改為雙層床，上下鋪各睡一人，每間寢室並配一架風琴供學生練習用。

當時花師採軍事化管理，清晨六點鐘起床號響起，同學們得趕快起床，沒人敢賴床，收好蚊帳、疊好棉被、衝到寢室走廊的水龍頭前排隊，裝好一臉盆水再到走廊找個空位蹲下來刷牙洗臉。從起床、洗臉到上廁所，要在二十分鐘內完成。

六點二十分升旗典禮的鐘聲響起，大家跑步衝上二十公尺高的斜坡，經過一

排排的教室，來到花崗山西側的學校操場集合。各班輪流派一名值星同學擔任司儀，聽從值星同學的口令，全校師生舉行升旗典禮。各週的值星班級負責將風琴從教室抬到操場，唱國歌時由一位同學司琴，一位同學上台指揮全校師生同唱國歌，升旗時也有司琴學生彈國旗歌，配合國旗緩緩上升。

儀式結束後，全校原先集中的隊伍散開成早操隊形，由體育老師領全體師生做早操，共有十個操式，每個操式做四八三十二拍，開學第三週後交由各班同學輪流自己領操，有時候天氣較冷就不做早操，改為跑花崗山的四百公尺跑道兩、三圈。

早操做完，散開的隊伍再度回復為講話隊形，聆聽師長訓話、報告。然後列隊回教室開始早自習。

七點半自習下課，走到學校北側游泳池旁的餐廳，全校學生一起用早餐。四方形的餐桌，每桌坐八個人，值星同學喊口令向值週的老師敬禮後說「開動」用餐。早餐的菜色多半是每人一個饅頭、一碗豆漿，有時候是稀飯、小菜。對於十幾歲、二十幾歲正值食慾旺盛的學生，感覺從來沒吃飽過。學校當然不可能有福利社，就算有，這群窮苦家庭出身的學生也沒錢買。

早上八點第一節課，每節五十分鐘，休息十分鐘。午餐同樣是全校學生到餐

廳一起吃飯，三菜一湯。午休至一點半開始，繼續下午的四節課，第八節課於五點二十分下課，五點三十分降旗典禮，六點晚餐，七點再開始兩節的晚自習，九點半結束一天的活動就寢休息。一整天的活動包括自習都有老師來點名。日復一日，每天規定好的課表塞滿，無暇思考，也沒多餘時間做自己的事。

週日晚自習至隔週週六中午十二時下課之前，這段時間嚴禁外出、外宿，週六晚上沒有晚自習點名，但是留在學校的仍然有就寢前的晚點名。平日不假外出一律記小過一次，不假外宿記大過一次，外出、外宿必須請假，經過級任老師及訓導主任核准才行，並且要在週日晚自習點名之前回校。

花蓮師範學校有嚴謹的生活作息表，要培育為人師表，更有嚴格的校規。開學註冊第一天，林道生一進校門就看到張貼的「四大禁令」：禁止日語、禁止偷竊、禁止鬥毆、禁止戀愛。違反者一律開除學籍退學，並賠償公費。其中第一項禁令讓學生們最為難以遵循，全校一百多名學生幾乎都是接受過日本教育，平時都用日語交談，中華民國的國語說得零零落落，能聽懂都算難得，要在短時間全面改口，頓時失了聲音。所幸並沒有禁止臺語，下課時同學們都小心地以日語姓名互相稱呼，要用國語唸出每一位同學的漢名並不容易。談話是臺語夾雜日語，中國來的老師也不大容易發覺。

偷竊、鬥毆幾乎不會發生，倒是「禁止談戀愛」要如何判定學生是否在交往？林道生說，臺灣民風保守，一九五○年代男女之間就連單獨交談都會引人側目，就算萌生情愫，也不可能公開手牽手。因此，學校明定不得男女單獨交談，必須三人以上，否則就算是觸犯談戀愛的禁令。林道生事後回想，這是封建又可笑的規定。

不論二年制、三年制、四年制的學生，在校期間記滿三大過即開除，獎勵與記過不能相抵，學業方面三科以上不及格不能補考，只有退學賠償公費一途。

我們這一班

和林道生同批招考入學的五十二人被編入「信班」，雖說是小學畢業就能報考，但並未限制年齡，報考者不一定是應屆畢業生，學生組成就很多元，班上年紀最小的，是和林道生相同應屆畢業的十三歲，最年長的同學被推舉為班長，大約二十歲。和花中、花女併入校本部的兩班相比，這班學生顯得特別。

以林道生的情況為例，儘管取得明禮國校的畢業證書，實際只有上了四年的日語小學教育，之後空襲停課，戰後復學並未補修學科和年級，直接升級。還有一位年長的同學，已經出社會在做假牙的鑲牙師，問他為什麼回來讀書，理由是

「驚作兵」，衝著「免服役」的招生宣傳，寧可放掉工作重返校園。

年齡落差，學習進度也出現時差。自習課時，年紀小剛從小學畢業的學生早早就完成作業，開始吱吱喳喳聊天，「大哥級」同學就會叱喝：「猴囝仔，恬恬麥講話。」平時同學們相處倒是相安無事，年長的將他們視為弟弟妹妹。

功勛子弟

「信班」有兩位特殊的同學，國語說得流利，和其他臺灣國語腔的學生相當不同。開學前一天註冊時，一位臺灣學生因遭到其中一個「國語同學」的白眼、羞辱，一時氣不過出手揮了一拳。

開學當天，訓導主任以尚未正式開學從輕發落，記他兩大過兩小過的處分。導師賴恩繩在自習課時私下用臺語對臺灣學生說，這兩位是「功勛子弟」，來自中國，他們的父親抗日有功，不需經過考試直接保送入學。因為對國家有功，大家必須懷著感謝和敬意，不能和他們起衝突。

飯後散步背字典

第一個學期，他認識了班上一位很愛讀書、文筆很好的同學吳滄瑜，才知

道吳的父親是花蓮早期的名詩人吳保琛，亦是林存本生前寫作的好友。有這層關係，而有結交之誼。晚餐後，兩個人一起繞操場散步，並且利用這段時間一起背誦古詩詞。

國文老師為了培養學生查字典的習慣，常要他們在課堂上查字典。兩人突發奇想，決定利用散步時間帶著口袋型字典，背誦部首和頁碼。為什麼是背頁碼，而非背字義？他們認為，如此一來，查生字就不必查部首，直接翻到部首頁的頁碼，再依照字的筆畫數很快就查到生字，省下不少時間。他那本小字典，是商務印書館出版，精巧容易攜帶。後來教書、做翻譯，他的書櫃還有一本法漢字典，他形容「超迷你的，很可愛」。

體育課後的白飯

同班一位林天生，家住在花崗山下方天公廟旁，比林道生年長五、六歲，因兩人名字只差一個字，日語發音dosei（道生）和tensei（天生）相近，讓人以為是親兄弟，兩人很有話聊。

花師二年級，林道生總覺得學校的伙食吃不飽，不只是早餐的稀飯無法填飽肚子，下午上完體育課後尤其難受，猛喝水還是餓得受不了。有一天，體育課先

跑完八百公尺，之後踢足球，兩節課下來體力耗盡，他餓得臉色發白。

突然間，林天生叫了聲：「道生走！」他不明就裡地跟在林天生後頭走，從操場走下一個小坡，來到北濱街天公廟旁林天生的家。林天生帶他走到廚房的圓餐桌坐下，為他盛了一大碗冷飯，雖然桌上還有中午剩下的菜，兩人有默契地沒夾菜，快速扒完碗裡白飯，肚子感到輕鬆許多，又趕緊回學校。

那天的晚自習，他想著：「天生的家，雖然跟一般人的家沒什麼兩樣，也是木造屋、鐵皮屋頂，但是都傍晚了，桌上還有半鍋中午的剩飯和菜餚，這是我家不曾有的。」思及至此而羨慕不已。

坐「嘎梭林」到臺東

「嘎梭林」是gasoline的日語發音直譯為中文的寫法，當時指的是火車的汽油快車。他有位同學的哥哥在火車站開「嘎梭林」，一般普通車早上發車要到傍晚才到臺東，「嘎梭林」相對快上許多，票價也貴。

有一回那位同學邀他，星期六哥哥要開「嘎梭林」到臺東，星期天回來，林道生為此特地請假去乘坐夢幻的汽油快車。第一次坐上「嘎梭林」很神奇，他們坐在駕駛座旁邊的兩個空位，看到儀表板，以及同學哥哥駕駛火車的模樣，每件

事都新鮮。

坐在車頭視野清楚，不能錯過看火車怎麼過鐵橋，重頭戲是瑞穗舞鶴台地的掃叭隧道，那段坡度很陡，考驗火車司機的功力。這趟免費搭「嘎梭林」的經驗，如今談起來還是不減興奮。

中國老師百百款

花蓮師範學校首重國語教育，國文是來自北京的孟老師授課，第一堂課要每位學生站起來先唸一遍注音符號，全班有三分之一並未學過。輪到林道生了，他憑著明禮國校學到的淺薄基礎，謹慎地念出：ㄅㄧㄝ（ㄅ）、ㄆㄧㄝ（ㄆ）、ㄇㄧㄝ（ㄇ）、ㄈㄧㄝ（ㄈ）……孟老師當場氣得大喊：「是誰教的？誤人子弟，誤人子弟莫此為甚！該下十八層地獄呀！」臺下一群學生都不懂老師為何生氣？後來，林道生才知道在小學學的注音符號發音並不標準。整個學期孟老師很辛苦地重新教起，而且耗費相當多心力糾正學生發音。

花師四年的國語教育並未讓林道生成為字正腔圓的「國語人」，很多國字拼音還是得查字典，直到晚年使用電腦的注音輸入打字，經常拼不出來，又勾起他對注音符號的不好記憶。

他還透露一件趣事，某年明禮國小畢業班舉行同學會，師生都已是滿頭白髮。一位學生埋怨地說：老師，你那時很多字都教錯，「樞」鈕明明是念ㄕㄨ，他「有邊讀邊」唸錯了幾十年還不自知。

地理課你教我們念「區鈕」。林道生聽了只能苦笑，還恍然大悟感謝學生，原來

遇到發音標準的國文老師，是抽到上上籤，畢竟是師資缺乏的時代，遇到鄉音重的老師，真的就自求多福了。林道生舉例，光是講「日本人」，各科老師的各省鄉音說出來成了「一笨人」、「二笨人」、「色奔人」、「惹奔人」，常讓學生聽得「霧煞煞」。班導師賴恩繩是福建來的，直接用臺語的「日本人」發音是「利本人」。

英語課就更令人心驚膽跳了，只見中國來的老師在英文單字下方用中文寫著發音，piano／皮壓拿，violion／凡俄林，Let's go／拉死狗，撥批吃／香蕉（老師沒看過香蕉，自己想出來的發音），真的是「固得矮弟兒」（Good idea），學生們全傻眼。

課堂上教了許多科目，卻讓人感到艱澀難懂。國文課文多為文言文，林道生覺得像在讀外國文章。老師要他們背誦一篇文章，直到六十年後他還記得開頭是：「一夕人靜矣，紐約之夜晚繁星滿天……」卻忘了出自哪位作者的哪一篇作

品。每一堂課老師的講解，連一知半解的「半解」都談不上。

歷史課抄寫老師的板書，上到鴉片戰爭，中文字橫著寫，他在底下抄成「李江鳥章」（李鴻章）。作業交到老師那裡，被轟了一頓，又不是日本人，怎麼四個字。地理課也是頭痛的科目，陌生的中國地理，必須拚命記住未曾聽過的省分地名。然而，上述都抵不過「三民主義」來得令人崩潰，林道生很難理解天國般遙遠的主義，究竟對培養出一個有能力教學的老師有何意義和幫助？無論怎麼強記，他還是在學期末面臨補考的命運，這是「唯一」在花師求學期間補考的科目，另一科則是美術，因為他是先天色盲。

校規無所不在

儘管小時候有點調皮，喪父後，林道生不捨母親辛勞，收起玩心，在校循規蹈矩。

某天晚自習過後，他心情大好地邊吹著口哨走回寢室，在走廊上不巧遇到學生最怕的訓導主任，當場被叫住立正，狠狠訓了一頓。林道生不知道自己犯了什麼錯，也聽不懂主任在罵什麼，聽起來像「響馬」、「強盜」之類的話，不明白與他何干？他立正站好乖乖聽訓，邊思索如何趕快逃離主任的叨唸，也怕萬一被

記過就不好了，於是一再地向主任道歉：「對不起主任，我做錯了，我會改進，下次不會再犯錯！」而躲過一劫。

隔天早上，他被導師賴恩繩叫到辦公室，導師告訴他，在山東省有些鄉下強盜特別多，夜晚吹口哨的都是「響馬」，這些騎在馬背上的盜賊，專門掠奪老百姓財物，而訓導主任就是山東人。導師告誡林道生千萬不要在晚上吹口哨被主任聽到，免得挨罰。

他才恍然大悟原來前一天晚上自己犯的是「吹口哨罪」，雖然覺得莫名其妙，卻學到教訓：學生除了遵守校規，還得觀察認清楚每個老師的個性、家鄉的文化背景，才不致誤踩「地雷」，只能說學生難為啊！

被校史抹去的全校大罷課

一九四〇年代後期以降，通貨膨脹持續，連帶影響政府部門年度預算的運用，師範學校公費生的伙食就是一例。原本編列的經費，到了下半年已開始出現超支，學校伙食費不得不緊縮，當時全臺灣師範學校都面臨相同窘境。

原本就「簡樸」的學生餐廳伙食，到了寒酸的地步。換作現在的中學生或大學生，應該早就忍不住集體「敲碗」，甚至直接向教育部長信箱申訴。林道生求

學的年代沒有網路可以發聲，他們用全校罷課表達對校方不滿。這起事件落幕的方式，呈現一種非寫實的荒誕，正因其太不真切，反倒教林道生體悟理想中的世界從未存在。

隔壁忠班是普師的，初中畢業去讀三年，我們是信班。二年級的時候，兩個忠班的同學在吃飯時間，把餐廳給我們的飯壓一壓倒出來，一人拿一個去見校長。校長說什麼事，他說：「校長你看我們每餐能吃的飯只有這麼少，還不到一個飯糰，這個能吃飽嗎？」校長說：「好，我去看看。」

但，之後怎麼樣都沒有改進，忠班的學生就串聯起來，我們信班是初中以上畢業的學生，忠班是初中以上畢業的學生，我們信班這些小學畢業去讀的都很單純，都是臺灣的學生，忠班的學生就串聯起來，我們信班這些小學畢業去讀的都很單純，都是臺灣的學生，忠班是初中以上畢業的學生，忠班是大陸過來的。他們就煽動全校罷課。

現在想起來，那時候真的是死腦袋。罷課那天，早上六點起來，六點半還全校去升旗，聽完值星老師訓話、做早操、進教室，我們才排隊走到寢室，不去上課。降旗時間到了又通通去降旗。因為學生討論後，罷課是罷課，升降旗還是要參加，表示我們很愛國。罷課的時間，就在寢室講故事、聊天、下棋。

罷課第一天學校有午、晚餐，第二天校長升旗就罵人了，他說今天再不上課就不給你們吃飯。不給我們吃飯怎麼辦？全校耶。忠班和信班就派代表，我也是代表之一，去跟校長講，附帶十二條件。我現在忘了有哪些條件，內容是忠班寫的，也沒有學生連署。他們討論好寫出來跟校長要求的條件，大意是我們在學校生活、上課差的情形，學校做到了我們才回去上課。

班上推選我，為什麼選我？因為升旗的時候，值星那一班，要教室搬風琴抬到操場，升旗的時候，那班要派兩個人在司令台指揮和伴奏。我不是指揮就是伴奏，同學就說派我去比較好，一般學生去可能一下就被校長罵，我也笨笨的就去了。

校長看了恢復上課的條件，那個文章我們哪會寫，中文才讀多少時間，就是忠班的外省學生寫的，校長看了條件連唸都沒唸，就「啪」的拍桌子，他大聲地罵：「回去！」我們就通通回來了。

第二天、第三天繼續罷課，可是沒有午餐了。所以同學又派我們三個，不從大門，爬圍牆從現在健保局（作者按：軒轅路）那裡出來，那裡是當時的縣議會，有一個總務主任出來接待我們。我們跟他說學校在罷課，拿那張十二條件給他看。他說：「這樣學校不對，我們會派人去跟校

長講，假如學校不給你吃飯，我們議會給你們吃飯。」議會大概有派人跟校長講，我們中午、晚上就有飯吃了。

但是罷課第四天全校通通去上課了，也沒有人講話，校長、老師都沒有罵人，大家乖乖去上課。因為憲兵隊來了，步槍上刺刀，全校占領，哪一個敢不上課？後來同學說，忠班學生有兩個被抓走，學校老師也被抓了。

這起事件並未在媒體披露，連在地報紙也沒有記錄，花師校史也未提隻字片語，當然這群畢業生分發到學校教書後，在全臺戒嚴、白色恐怖年代壓力下，也不可能向人提及。它就這麼被封鎖在時代記憶的最底層，就如鄭輕煙告誡林道生「你不要去想就不會記得，忘記就好」，但林道生也坦言「怎麼可能忘得掉」。

愉快的音樂課時光

他在花蓮師範學校發現自己對於音樂的潛能和熱情。

事實上，學校課程以培養小學師資為主，當時並未設專業科系，授課內容大

抵是一般中學程度，重點都在國語文的聽讀寫和教育科目。顧及學生畢業的教學現場是採「包班制」，即一個老師要包辦一個班級所有科目的教學。因此，學校的音樂科涵蓋歌唱、彈琴和樂理三個課程，有四位老師教過林道生。

教歌唱的是一位個頭嬌小的女老師，歌聲嘹亮，林道生喜歡聽她唱歌。

音樂教室的鋼琴，專屬於老師教學用，學生不被允許彈奏，對鋼琴也就格外好奇。林道生按捺不住對鋼琴美聲的嚮往，上音樂課前，他趁老師還沒來，試彈上次教歌曲的伴奏，那感覺很不一樣。有一次沒注意到老師來了，他不好意思地站起來要離開，老師要他繼續彈完全曲。於是，當著老師和全班同學的面，林道生表演一段solo。

老師聽了很滿意。後來這位女老師上課時專門指定他來伴奏，既然是老師指定，當然帶有一份榮耀和責任，課前，他總要多練習幾次琴，免得上課時出糗。

另一方面，他從此有正當名目使用鋼琴，是很快樂的一件事。

他對教琴的葛英老師印象不深，全班集體上課的緣故，無法個別教學，老師著重於練琴進度，上課主要驗收練習的情形，談不上教學。而小提琴拉得很好的蘇中敏老師，教他們的時間不長，林道生也忘了到底教了什麼。

但年輕的蘇老師很疼他，林道生不時地往老師宿舍跑，在那裡，林道生為

蘇老師的小提琴伴奏，度過愉快的時光。學校舉辦晚會之類活動時，蘇老師要上台唱歌、演奏小提琴曲時，都找林道生伴奏，以增加演出效果。能和老師同台演出，對十幾歲青少年來說，感受到被肯定和讚美。

教樂理和合唱的張人模老師，與他結下深厚師生緣。安徽籍的張人模醉心於臺灣「山地歌謠」。當時沒有原住民的用詞，都稱「山地同胞」。張人模喜歡在晚餐後找「山地」學生到宿舍來唱山地民謠，記譜後再填上新詞，改編成合唱曲來教唱。張老師要記譜時，常找林道生幫忙，這項課後練習無形中奠定他對原住民音樂的底子。

自己摸索練琴

音樂課中，林道生最喜歡鋼琴。但是學校只有兩架鋼琴，一架在音樂教室供老師上課用，一架在禮堂為集會、晚會等演出場合使用，學生不能彈奏。各班教室及寢室各有一架風琴讓學生做為音樂課的課程練習，每週每個人可以排到兩次各十五分鐘的練琴時間。

一年級還沒教風琴，他嘗試在琴鍵上摸索找出音調，彈奏課堂上教過的新歌曲或小學唱過的歌謠，左手試探性地加些和聲伴奏，全憑自己的音感判斷好不好

聽，再加以修正。雖是自我欣賞，常吸引三、五位同學圍到琴邊來看，特別是女同學，還會「點歌」，大家跟著風琴旋律唱。音樂如同漣漪傳遞，甚至全班跟著唱起來，使得氣氛更為融洽。

彈琴課老師教授風琴之後，他深感學校規定的練琴時間太少，而向不喜歡練琴的同學借時間。當時練琴以拜爾為教材，他沒有錢買琴譜，必須跟同學借，但別人也要練琴。隔壁班有一位簡淑梅學姊，是林道生大姊就讀花蓮女中的同學，她有一本「拜爾教本」，大姊寫一張紙條讓林道生交給簡同學，對方得知林道生的苦衷，欣然同意借樂譜給他。

簡淑梅待他親切，他也用日語喊對方「姊姊」，她的個子小，坐在靠走廊窗戶第一排。自習課他想練琴，走到忠班走廊，「姊姊」會意地主動將譜放在窗邊，他帶譜回到寢室練。別人練一年的譜，他一學期就練完教本中一百首曲子。

後續進階到小奏鳴曲，譜的價格更昂貴，而且他真正屬意的不是風琴，而是鋼琴。

張人模老師告訴他，教體育的劉家榮老師喜歡彈鋼琴，日治時代在小學教體育和音樂，他的宿舍擺了一架鋼琴、有樂譜，寒暑假劉老師回苗栗老家，需要有人幫忙整理宿舍、看顧，建議林道生不妨毛遂自薦。教師宿舍位在目前的花蓮市樹人街，距離林道生在軒轅路的家很近，有張老師掛保證，林道生也常在升旗時

彈琴，劉老師便欣然同意這項請求。

二年級寒假，林道生直接住在劉老師宿舍，三餐走路回家吃飯，再回到老師宿舍，做完屋裡屋外基本打掃，就靜下心來抄譜，將劉老師的譜逐頁抄在筆記本。

當時沒有印刷好的五線譜，他得在空白頁打好譜線，抄上樂譜，再借用老師的鋼琴彈奏，從早到晚樂此不疲。這般紮實而勤勉地練習，他的鋼琴技法進步迅速。升三年級的暑假，同樣在劉老師宿舍閉關抄譜練琴，儘管沒有名師指導，這番積極熱切的自學態度，在日式宿舍的寧靜空間，昇華其對音樂的想法和認知，或許可稱之為「音樂魂」的因子在體內被鼓動了。

原住民歌謠洗禮

若沒有張人模，可能就不會有後來的林道生，對他來說，張老師有著再造之恩，與父母恩情不相上下。但在花蓮史料，很難找到張人模的事蹟。

張人模一九二一年出生於中國安徽滁縣，上海音專主修作曲、副修小提琴畢業。林道生二年級時，張人模老師來花師任教，他有英挺帥氣的外型，又有豪放的歌聲，加深學生對音樂的喜愛。

張人模在花師初聽到原住民學生唱起部落的歌謠，直呼「怎有如此好聽的音

樂」。他想進一步了解充滿異國情懷的音樂，在晚餐後，找幾位原住民學生到宿舍來唱歌，音感好的林道生擔任記譜的助手。一首歌謠總要反覆唱個幾次，加上口傳歌謠沒有固定譜，因唱者而會有些許差異。師生兩人不厭其煩核對與確認，完成校內學生的「採譜」。

一九四七年十二月二日的《臺灣新生報》刊登一段張人模的訪談：「音樂先進們如能將鼻笛、弓琴、樹葉等原始樂器伴奏的山地民歌，改寫為管弦樂，必能登音樂大雅之堂。」這段談話深深烙印在林道生心中，指引他音樂路上的方向。

數十年後，林道生跟著原住民學生的腳步，在他們的部落聆聽老人家唱起古老的曲調，他也要求原住民學生將長輩的歌謠記在五線譜。不同的是，他們有錄音機的配備，在取得老人家首肯的情況，能輔助他返回研究室，修正田野採譜的錯誤。

一九五一年張人模完成以阿美族歌謠改編的十首合唱組曲《阿美大合唱》，並填上中文新詞，曲子中間的朗誦詞為張人模所創作，林道生協助謄譜，曲集串連以東臺灣發展為鋪排，〈花蓮港〉即為第一首，其他曲子〈做工歌〉、〈農作舞曲〉、〈歌聲彌漫了阿美村〉等，為描述部落生活景象。

這本合唱曲集當年由花蓮漢文書店及屏東天同出版社以簡譜印刷出版，同年

並在花師舉辦演唱發表會。《阿美大合唱》一出版就風靡全臺，二次印刷發行四千多冊，中國廣播公司也派員到花師錄製唱片。

《阿美大合唱》的風行，激勵張人模對原住民歌謠的採集和研究，一九五二年寒假期間完成第二部合唱曲集《花蓮山地行》，清唱劇形式，張人模包辦歌詞創作與歌謠改編，敘述一位旅人在花蓮部落見聞，呈現花蓮多族群且文化殊異的特色，包含了阿美、布農、泰雅（包含太魯閣、賽德克）等族群之傳統歌曲。

這本合唱曲集在一九五二年六月出版，時任校長汪知亭特別為文作序。其中一首是至今許多人仍可琅琅上口的兒歌〈捕魚歌〉：白浪滔滔我不怕，掌穩舵兒往前划，撒網下水把魚打，捕條大魚笑哈哈。張人模在自序雖提到合唱曲集由李福珠填詞，但在某次酒後吐真言，坦承李福珠是昔日在中國女友，相隔兩岸，以她的名字為創作筆名，紀念這段戀情。

一九五六年六月一日《文藝創作》雜誌揭曉當年「中華文藝獎」新詩組之歌詞組獎項，由《花蓮山地行》獲獎，足見張人模在音樂和文學的造詣。

逃亡香港的張逃民

一九五九年五月，四海書局將《阿美大合唱》與《花蓮山地行》以合訂版印

行，張人模將簡譜改為五線譜，並附上鋼琴伴奏。然而，這時期的臺灣，戒嚴時期「保密防諜」的高壓更形緊繃，張人模身邊的幾位朋友密告成匪諜而失蹤，他敏感地警覺到「此地不宜久留」。當年八月，張人模藉出差名義，潛逃至香港。

張人模出國時必須有兩位社會賢達人士當保證人，學校同事皆因他可能已沾上匪諜疑雲，不敢答應。張人模硬著頭皮找上已經在明禮國小教書的林道生和花中教師郭子究，一位是他的得意門生，一位是至交好友。張人模出國前悄悄告知林道生，此行可能將永無再見之日，他會處理妥當，不牽連他們，但林道生必須保密，對於之後的一切消息以平常心對待，不要追究查證。

在尚未取得香港身分證件前，張人模化名「張逃民」寫文章，其後透過旅美的李抱忱博士推薦，在香港「中國音樂專科學校」任教，改名「張維」，為避免牽累臺灣的兩位保證人，由香港方面做出張人模死亡的宣告。幾年後，張人模寫信給林道生，還以第三地轉寄躲過信件檢查，讓林道生知悉他還安好。林道生說，張人模並非真正死亡的真相卻完全不敢讓郭子究知道，只怕為郭老師惹來禍端，看著郭老師難過，著實過意不去。

在小學教書十年的林道生非常思念張人模，也想繼續進修音樂。後來籌錢到香港，見到恩師和他的新婚妻子李麗兒。張人模鼓勵他到香港繼續深造，也承諾

負擔他的學費，將來還能讓他到維也納留學。

這個提議太閃亮了，林道生內心狂喜得像作夢。回到花蓮馬上跟母親秉告，鄭輕煙望著一直是林家支柱的兒子，請求他打消念頭，家裡的弟弟妹妹還需要靠他。林道生只好退一步，參加香港音專函授課程，學校固定寄講義和作業，完成後郵寄回學校由老師批改，下一次連同新課程講義寄來給他。兩年完成認證，張人模送他貝多芬〈田園交響曲〉總譜當作畢業禮物。

〈捕魚歌〉的番外篇

張人模逃離臺灣之際，〈捕魚歌〉已經唱遍全島大街小巷，而且被國立編譯館編在音樂課本教材，但創作的張人模卻是匪諜，這下可尷尬了。國立編譯接將詞曲改為「阿眉族民歌」（阿眉族為阿美族舊譯），後來經林道生和郭子究等多位花蓮教師反映，再更改為「阿眉族民歌，張人模採譜、李福珠填詞」。

〈捕魚歌〉究竟是「民歌」或「採譜」，在音樂界曾掀起爭議。經過有心人士調查研究，許多阿美、卑南耆老並不會唱這首歌，年輕人則是習自廣播、課本的，因此排除了部落民歌的可能；至於來自臺灣民間採譜之說的爭議，則是因為自日治時期至戰後史惟亮、許常惠等人的民歌採集資料，都未發現有雷同的曲調。

二〇〇七年臺灣師大音樂系教授錢善華主持國科會（今科技部）「原音之美」計畫，與林道生等人赴部落採集，經分析、研究、比對、證實〈捕魚歌〉係張人模作曲、填詞，不過尊重張老師生前為紀念初戀女友的感情之意，仍標示為「張人模作曲／李福珠填詞」。

張人模於六十多歲離開人世，林道生接到師母通知後，趕赴香港，仍不及送恩師最後一程，只能在遺照前默禱，感謝其對自己的教誨和協助。張人模當年被誣陷為匪諜的冤情，以及〈捕魚歌〉直接遭抹去名字的不平，雖然最終得以回復，但原本可以向張人模學習的珍貴歲月，卻再也追不回。

到楊守全家聽唱片

花中有個身材高大的學生叫楊守全，他常來（花師）信班找瑞穗同鄉的同學聊天，林道生看到他們有說有笑，感情好得像親手足。次數多了，林道生也和楊守全熟稔起來，寒暑假期間，幾個同學常相約到他家玩。

在瑞穗火車站下了車，朝山下的紅葉村步行，楊守全的父親是紅葉國小校長，他們住在校長宿舍。他家有一架日本時代留下的手搖「留聲機」，一、二十張十二吋唱片及樂譜，讓林道生大開眼界。

唱片是用日人留下的鐵製唱針來播放，有時候還得削竹針來代替鐵針使用，大家分工磨唱針、削竹針，手搖留聲機來欣賞唱片中的音樂。因為是老式的七十八轉唱片，一張唱片一面只有一首曲子。林道生第一次從唱片聽到的曲子是貝多芬著名的〈G大調小步舞曲〉，由鋼琴伴奏的小提琴獨奏曲。

精通日語的楊守全翻譯日文版「樂曲解說」，為同學們講解創作者和樂曲相關介紹。林道生聽來，他像一位音樂專家、音樂老師舉辦音樂欣賞，為聆賞者滔滔不絕地解說著，既驚訝又欽佩不已。花蓮師範學校的音樂課也從未聽過唱片，這無異是性靈與知識提升的一大享受。

聽唱片時，大夥兒都不急著聽第二首曲子，反覆聽著〈G大調小步舞曲〉，沉浸在悠揚奇妙的音樂聲。直到老後，林道生還不斷回想起唱片初體驗帶給他的奇異時光。而楊媽媽盛情地殺雞、買豬肉招待遠道來訪的同學們，美味佳餚遠勝過學校餐廳，加上無限制的白飯，林道生形容那是「有錢人的高級食物」。

而後，林道生有時間就找機會造訪楊守全全家，為著唱片音樂，為著美味豐足的午餐，無疑是學生時代奢華的休閒。

楊守全後來在花蓮創辦《東海岸雜誌》月刊，林道生以其擅長之音樂和原住民文化領域，經常撰寫專文增添版面豐富性，回饋這段音樂饗宴的情誼。

第三樂章
少年先生

母校國小教員

一九五一年夏天，結束了六月在花師禮堂舉辦的音樂會，畢業生與在校生以音樂演出作為謝師的贈禮，往後畢業生各自朝人生之路邁進。

雖然是以培育小學師資設立的簡易師範科，這群畢業生有些也只是十七、八歲的青年，當時有不少人是戰後才就讀小學的，十五、六歲才讀到高年級的大有人在。依照規定，公費生就讀幾年公費就得先服務完幾年才能升學，學校顧慮到簡易師範科學生的情形，向教育廳申請核准暫免服務先進修的措施，班上有幾個同學因此得以直接升入普通師範科再讀兩年。

學校老師鼓勵學生能繼續就學，不要急著當老師。張人模老師更是一再地鼓勵林道生讀書，說他有音樂天分，等普師畢業服務完後還可以繼續出國進修。但母親說家裡還有幾個弟弟妹妹要讀書，需要他的薪水幫忙養家。儘管難過好長一段時間，他能選擇的，是繼續朝命運的安排前進。

一九五一年八月，林道生前往分發的學校報到，回到他的母校明禮國校任

教。原本全家借住在軒轅路泉利公司的宿舍，因為公司收掉花蓮的業務，林家母子另外尋覓住所。所幸在明禮路租得一棟日式房子，地點就位在現今明禮抽水站前。

報到第一天，顏教導主任簡單介紹學校概況後，交給他三十張新學期要發給老師的「行事曆」等資料，要他刻鋼板油印。刻鋼板就是把一張蠟紙放在一塊粗面金屬板上，再用一支鐵筆在蠟紙上刻寫字，之後用油墨印出來，學校的資料、學生的考卷，需要量多的資料都以這個方式印出來。

就讀師範學校時並沒教如何刻鋼板，雖然顏教導主任簡單說明刻鋼板的方法，林道生仍不得要領，剛開始鐵筆總是刮破蠟紙，練了幾天才上手，一天刻一張，三十張資料花了整整一個月才寫完。

刻完蠟紙接下來是油印，左手一張一張地翻開蠟紙，右手持滾筒均與地上油墨，墨水滲到下方普通紙張，就完成印刷。一份資料需要八十張，於是他得如此推滾筒八十次。若蠟紙刻得不好、力道太重，印不到八十張就破了，得重新刻蠟紙。

剛開始弄得滿身油墨，下班回家母親看了嚇一跳，以為派去做印刷工人。

三十張蠟紙至少要印兩千四百張紙，也折騰好多天。當時心中難免犯嘀咕：是不是欺負新進教師。母親聽了說：「十七歲當老師，實在委屈你了！不過學校裡有許多你要學的東西，還是忍耐一點把工作做好吧，給人家一個好印象重要。」後

來，他創作合唱曲，需要刻鋼版印譜給合唱團員時，心中倒感謝顏主任給他的磨練，讓他在工作上方便不少。

唱歌維持教室秩序

九月開學，林道生帶一年級，這些學生就像自己的弟弟妹妹。後來的教書生涯，他較為年幼的弟弟妹妹都是他的學生，回家都會尊稱他「哥哥老師」。教學內容多是簡單的知識，毋須花太多時間準備，但是上課時如何讓全班六十二位小朋友坐定、安靜，所謂的「教室管理」才是實際教學的考驗。

當學生們吵得秩序難以維持，他祭出祕密武器，也是小朋友最喜歡的唱歌和說故事，吸引他們的注意力。倒不是教小朋友唱歌，他邊講故事，並唱著與故事內容相關的一段歌謠，或是邊彈風琴作為故事的現場配樂，如同在教室表演兒童音樂劇。

但也不能每節課都唱歌、講故事，糖給多了，孩子煩膩也就失效，況且會占用太多時間，影響教學進度。他總是見好就收，口袋隨時準備適合一年級小朋友的歌曲和故事，就像當年花崗山圖書館員吸引他閱讀的《一千零一夜》手法，吊孩子們胃口，帶班起來也就得心應手。

為什麼不吃我的滷蛋

每學期孩子們期待的，就是全校的遠足，現在稱作校外教學，但當時無論選擇哪個目的地，不管幾年級都是靠步行，說是遠足再貼切不過。林道生任教的一年級，八個班級在第一學期一致決議就近到忠烈祠，時間訂於星期六。

遠足當週星期四下午，一位家裡經營日本料理店的學生跟他說：「媽媽說遠足那天請老師不用準備午餐，媽媽會為老師準備壽司。」另一個家裡賣水果的說：「媽媽說要幫老師準備水果！」聽在年輕老師的心裡真是溫馨。

遠足當天，他的午餐、水果、餅乾都是學生家長盛情招待。午餐後，一位學生拿了水果過來請他吃，他道了謝吃起了水果，這位學生就站在旁邊注視著，直到他吃完才離開。另一位學生不落人後，遞了一顆滷蛋也要請他吃。

林道生向學生道謝後收了下來，肚子實在吃得很撐，心想滷蛋就帶回家晚餐時再吃好了。不料，這學生靜靜站在他身邊沒有離開，看起來有點失望。他再次向學生道謝，說他會將滷蛋帶回家吃，小朋友可以去玩了。但這個學生理直氣壯地說：「剛才那個同學送老師的水果，老師一下子就吃完了，我也要看老師吃完我的這個滷蛋。」當下，林道生實在左右為難，肚子完全裝不下任何食物了，但

又不忍心讓孩子失望，拚了命似地將那顆滷蛋塞進胃裡。

有了一次經驗，下學期遠足前，他特別宣布，請小朋友的媽媽們別再為老師準備吃的，因為老師的媽媽會為他準備食物，如果不吃老師媽媽的心意，她會難過的。

運動會體操配樂

十月二十五日是臺灣「光復節」，學校要舉辦校慶和運動會。第一次當老師，要籌劃班級的表演節目、個人競賽、團體競賽等活動內容，新手的「少年先生」傷透腦筋。才一開學要忙著適應學校事務、學著當老師，每天起床就開始想：班上要表演什麼？原以為老師就只要教書，想不到雜務真多。運動競賽還好，但表演節目要教舞蹈，可就難倒他了。

後來實在想不出好的表演，他看著升旗後全校師生做著早操，體育老師在司令台喊口令領操，感覺有點單調。為什麼不來點音樂呢？閃電般的乍現靈光，指引了一個可行的方法。

他另外教班上學生一套六個動作的簡單體操，加入風琴伴奏，他選了幾首較為合適的名曲搭配，練習幾次後，認為他想的體操動作毫無創意可言。但體育老

師認為體操配上音樂是很好的構想，央請他為早晨的全校體操也配一套音樂。雖然大部分是從名曲挑選而來，各段落再視需要加入銜接的旋律，也成為他創作樂曲的試金石。

他想起隔年學校運動會，為了要有創意，腦筋動得快的林道生，配合國家政策改良出一項趣味競賽。當時政府的口號「一年準備，兩年反攻」，教育方針都與反攻大陸有關。

既然要反攻大陸，他套用原有的接力賽概念，操場上有藍白兩隊，原本用紅白，考量到紅色是赤色的會有「共匪」的聯想，改為藍色。他把接力棒換成一個布袋，裡面裝著輕盈的物品，袋子外面寫著「支援前線」，場中央兩隊的標竿各寫「金門」、「馬祖」。學生就從臺灣這邊扛物資到金門馬祖的標竿繞一圈再交給第二個，名稱就叫「支援前線」。校長稱讚「太好了，很愛國」，還給他記功嘉獎。配合愛國思想就萬無一失。

花蓮大地震

全校歡天喜地籌備著十月二十五日的運動會，還進行了預演，大致準備就緒。不料，十月二十二日突如其來的天搖地動，幾乎就要把花蓮整個翻過來。

第一次地牛翻身發生在清晨五點半左右，城市好夢方酣，不少人驚醒，所幸並無大礙。白天，林道生照常到學校教課，當中有零星餘震，上午約十一點的地震來得又急又猛，正在上課的師生極度驚恐，奪門而出衝到操場，整棟教室應聲倒塌，網球場裂開傾斜成四十度。來不及跑出教室的，被壓在梁柱和課桌椅間，直到消防人員來才紛紛被救出來。很多學生被嚇哭了，連老師們也臉色發白，顫抖不已，直呼這輩子沒有遇過這麼可怕的地震。

到了中午，地震稍微平靜，家長到學校來接小孩，等學生陸續返家，老師才離開學校。林道生回到家一看，木造的日式房子嚴重傾斜，聽到路人和鄰居傳來的馬路消息，市區房子倒塌的不計其數，水、電中斷，道路損壞，街道上站滿了人，沒人敢進屋裡去。

還好家人沒有受傷，林道生憂心著房子修復又是一筆負擔，他想起隻身住在花師宿舍的張人模老師，趕忙往花師的方向走去。從明禮路往南來到復興街，路上大半的房子倒了，這棟校外的教師宿舍也面目全非。他無從得知地震發生時，張人模老師在學校或宿舍，往來路人的神情盡是恐慌、茫然和哀傷。

他徬徨地坐在宿舍旁小橋的水泥墩，等待似乎是唯一能做的事。

秋天夜色來得快，傍晚時分，他看到遠處走來一個很像張老師的身影，夜幕低垂一時看不真切，又不敢貿然相認。等對方走近了，確實是張老師沒錯！他等得口乾舌燥，心內激動，連呼喊那一聲「老師！」像梗在喉頭的果核，費好一番功夫才艱難地吐了出來。

對方頓時也征住了，同個時間發現了他，老師叫喚他的名字，雙方快步走向前確認，之後是長長的靜默，能夠相見抵得過千言萬語。承受一天地震的生離死別，沒有比活下來更好的事。

林道生邀張人模到家裡吃晚餐，先填飽肚子再說。林母在屋外的樹下煮好地瓜稀飯，請老師站著吃沒有配菜的稀飯晚餐。入夜得找個安全的地方休息，林道生提議到明禮國校操場的空曠處，師生兩人摸黑留意腳下的斷垣瓦礫，走了許久才到。憑著人聲，知道操場聚集了避難的人，他們將教室裡的課桌椅、木板搬

來，布置臨時休息的地方。夜裡下起了雨，覺也沒得睡了，又聽來耳語「海嘯要來了！」疲憊的身軀再次緊繃起來，張人模說乾脆往美崙山移動。

但兩人淋雨走到校門口，放眼望去一片漆黑，無法辨識方位，路上又暗藏倒塌建物的危險，幾番考量還是退回學校，躲在門板後度過漫漫長夜。好不容易盼到天明，傳聞中的海嘯沒來，他們回林道生家喝了兩碗稀飯，再陪張人模走到花師查看情況。校方安排沒倒的教室給老師歇腳，林道生才安心回去整頓家園。

兩週後，明禮國校克難式復課。學校滿目瘡痍，重建需要一段時日，師生移往花崗山，在樹下豎起學生的桌子當作黑板，學生帶一塊木板，在對角處綁一條繩子掛在脖子上，權充寫字桌，席地而坐。新建教室大約一年後蓋好，全校才恢復正式上課。

二〇一八年二月六日，花蓮米崙斷層再度發生強烈地震，斷層帶上的明禮國小傳出受損災情，附近的統帥飯店嚴重傾斜造成人員傷亡。林道生第二度感受到米崙斷層地震的威力，而聯想到半世紀前的可怕經驗。

八十多歲的林道生，這回在住家三樓整整待了一星期沒有下樓。他說，在三樓應該比較安全，因為建築物倒塌，低樓層的會變墊背，一方面年邁的腿，也無力再拔足狂奔了。

西索米送葬樂團

在明禮國校任教第二年，林道生接任五年級導師。第一天到班上，看到教室最後方坐了一位個頭比他還高的學生，他感到不太妙。再怎麼說，他這個「少年先生」，年紀比台下的學生長不了幾歲，有的學生晚讀，年齡甚至和老師不相上下，在管教上確實有些難度。

下課後，校長詢問他：「學生的情況如何？」接著又指點：「如果那個大個子不聽話，叫他跪下來再打他兩個巴掌就行了！」民國四十年代容許學校體罰，學校和家庭都奉行「鞭子下出孝子」的教養準則。

當時，郭子究老師邀了七、八位喜愛音樂的年輕人組成小型管樂團，後來增加到十二人。每星期六下午借用日治時代的武德殿（因二戰遭轟炸，國民政府接收後予以修復，更名「中正堂」，之後拆除變更為商業區，大約位在目前復興街綜合市場內）隔壁的托兒所教室練習。托兒所主任是林醫師的妻子，他們是基督教家庭，家中有鋼琴，他的一對女兒秋棠和秋霜都很會彈琴，也在明禮國校擔任

音樂老師。兩姊妹與郭子究同為花蓮港教會的教友，在林秋棠的介紹下，林道生加入管樂團的練習。

林道生沒接觸過管樂，要選擇何種樂器費了一番功夫。郭子究最初教他小喇叭，每個音階逐一示範，但他的肺活量不足，吹奏簡單樂曲仍是有氣無力。郭子究要他團練後留下來，另外教他吹「司萊」（Slide，後來定名為長號，或稱伸縮喇叭），這次吹奏的氣是夠了，但長號的重量卻讓他吃足苦頭，無法長時間持著樂器，演奏時，左手往下垂。郭子究再換第三種樂器「巴里東」（Baritone，上低音號），樂器口朝上的持器法減輕重量的負擔，他在樂團中就確定演奏這項樂器。

管樂器中的單簧管、小號、法國號等是「移調樂器」，樂譜上的「C」音階，用C調樂器吹起來是「Do」音，但用降E調的樂器吹奏是「La」，F調樂器吹起來則是「Sol」。在樂譜一個「C」音，不同樂器吹出來成為三種音階，樂團成員都不能理解，也聽不懂「移調樂器」、「固定Do」、「移動Do」這些專有名詞。

林道生尤其納悶，眼前這位郭老師怎會懂得這麼多複雜又難懂的音樂知識。

郭子究為了讓這群年輕人順利合奏，不厭其煩地教導，大部分團員並沒有受過專業音樂訓練，郭子究後來教他們認簡譜，並且用固定調記譜，使樂譜能符合各調性樂器的吹奏，解決他們視譜的障礙。

郭子究教他們唱譜的一首降E調原譜的音階是這麼唱的：

Sol Mi Do Do　Re Do La Do

Si Sol Mi Mi　Fa Mi Do Mi

——的音，移到C調樂器則是：

Si Sol Mi Mi　Do Mi Mi

——

他們沒聽過這首曲子，旋律帶點哀傷。他和兩個略能視譜的同事常在課後一起合奏，之後增加為五人，最後變成七人小組，還練習行進中吹奏。殯葬業者腦筋動得快，找到這七人樂隊為送葬隊伍演奏。大家想想能夠賺點外快，也就同意了，不過他們會吹的曲子很少，硬要找出適合在送葬的音樂，大概就只有那首「Si Sol Mi」起頭的曲子，於是就以這首為主，也自嘲性地自稱是「西索米樂團」。

團員平日都有工作，包括林道生在內，不少人還是老師，能「賺外快」的日子只有週日。他們幾乎都是從喪家出發，沿著花蓮市中山路步行到當時的佐倉下葬，沿路吹奏帶點哀傷的「西索米」樂曲。

為了展現專業，他們還穿了統一的白上衣、黑長褲當作制服，頭戴斗笠可供遮陽擋雨。幾個當老師的，特地把斗笠壓低，免得被學生或家長發現會不好意思。送葬隊伍回到喪家，喪家會準備一桌菜餚給樂團，桌上有一瓶招待的紅露酒，並送上每人十元紅包及一條毛巾為謝禮。

林道生說，當時小學教員一個月薪水不過一、兩百元，被稱為「窮教員」，送葬一個早上就能有十元收入，對家計不無小補。

某次，送葬隊伍經過花蓮港教會時，恰好讓剛做完禮拜站在教會門口的郭子究看見了。大家暗叫不妙，一整個星期在忐忑中度過，捱到團練的週六下午，

「皮繃緊」準備挨老師一頓罵。

不料，郭子究一如往常，非但沒有生氣，還鼓勵這群小夥子說：「出殯時有樂隊吹奏音樂送葬是很好的事情，可以提高殯儀的水準，使死者在人生最後一段路走得更有尊嚴。」郭老師接著說：「但是你們不能一路只吹那首〈西索米〉就完了，要多吹幾首曲子，要有變化才好！」

郭子究教了他們幾首曲風嚴肅平靜，又能在行進中吹奏，適合送葬的教會詩歌。在郭老師教導下，這支年輕人組成的「西索米」樂團改吹基督教聖詩葬禮的詩歌，而成為花蓮市送葬隊伍引人注目的「焦點」。郭子究那番鼓勵的話，改變他們原本對於為告別式伴奏的觀點，從難為情轉變為莊重嚴謹。

之後，他們在明禮國校成立全縣小學第一個七人樂隊，在升降旗、慶典遊行、畢業典禮及運動會等場合吹奏，管樂隊的成員均感到相當威風。一年後，「西索米」樂團解散，因為花蓮市有了正職的送葬樂隊，兼差的「西索米」自動

退場。日後，林道生對此事津津樂道，「花蓮音樂之父」郭子究也是送葬樂隊文化的推手之一！

幾年後，林道生通過檢定考試轉任新成立的花蓮市第一縣立初中擔任音樂教師，也就近在私立海星中學兼課，並為海星中學成立十二人的軍樂隊。他常常回想起郭子究老師，在他年輕剛離開花蓮師範學校時，為他奠定的管樂基礎，這些管樂團的吹奏和指導教學經驗，對他日後音樂創作起了莫大幫助。

新社婚宴採集歌謠

剛到國校任教的一九五二年，張人模還在花師教書，林道生曾跟隨張老師前往吉安鄉的田浦等部落採集民謠，並整理出曲譜，這些早年部落傳唱的歌謠，於二〇〇〇年出版《花蓮縣原住民音樂系列》刊印，紀念師生田野調查的行腳。而他首次隻身前往部落田調，是在東海岸的新社部落。

明禮國校有一位姓歐的同事，調任到豐濱鄉新社國小擔任校長，對方知道林道生喜歡採集原住民音樂，寫信邀請他寒假期間到新社參加一場部落婚禮。

婚禮當天早上，他從花蓮站搭火車到光復下車，歐校長派一位新社部落的青年到光復車站接他。大約十點左右，那位青年來到光復站與他會合。二十多歲的年輕人說，他一早七點從海岸山脈東側的新社，翻過山脈來到光復，原住民腳程快，但帶了林道生預估要步行五、六個小時，應該天黑前可以抵達新社。

兩個人從光復火車站走到海岸山脈西邊的山腳下就花了一個鐘頭，稍事休息後開始上山，一路上不斷地上坡、下坡，林道生心想：這山中小徑實在稱不上是路，到底要走多久才會到？有時候走在山腳下、溪邊，有時置身山腰、山稜，口渴就喝山壁流下來的清水。好不容易到達第一個山稜，休息吃饅頭午餐。這時候一位肩扛腳踏車的原住民青年從山下追了上來，也坐下來跟他們一起休息吃饅頭。

林道生好奇地用日語問他，為什麼要扛著那麼重的腳踏車上山，不累呀？

他說：「我上山用扛的，下山用騎的，速度就快多了。」休息過後，他們走下山坡，那位騎腳踏車的青年一溜煙不見蹤影。

下午三點多，他們走下最後的山坡，到了豐濱，那是個大村落，豐濱鄉公所的所在地，兩人在麵攤吃了一碗熱呼呼的麵補充體力。然後，繼續往北邊朝新社部落走，這回是走在海岸邊的平地牛車路，輕鬆好走多了。右邊是太平洋，海邊到山邊的距離，大約是寬度一百到三百公尺不等的平原，中間是牛車路，兩側水

稻田遍布，有人正在犁田插秧，婦女在海岸邊挖海藻、撿貝類。在花蓮市區同樣有山有海，但在原住民部落的山海之地，別有一番樸實情調。

與他們在新社部落會合的歐校長，向水田邊一個老先生打招呼：「喔伊！ching nit pong！」

他聽了覺得有些怪怪的，問校長：「你叫他什麼呀！」

校長回答：「陳日本！」

「他的名字叫陳日本？」

「是呀！就叫陳日本！」

「為什麼？取那麼怪的名字？」

「哦！他是附近的頭目，原住民的名字叫Futoru，是英雄的意思。但是日本人來了之後強迫改為日本名字，而取Tanaka田中為姓。可是光復後國民政府又要他改為漢名，讓他很生氣，根本不知道中國人有什麼樣的名字，要怎麼改才適合於自己頭目的身分，於是問鄉公所的人：

『現在管我們的高官姓什麼？』

鄉公所的職員回答：『姓陳。』

頭目想了一想說：『那我就叫陳日本好了。』

『這樣的名字不大好吧！』職員問。

『不可以嗎？』頭目反問。

『可以是可以了！但是沒聽過這樣的名字呀！』鄉公所的職員又好奇地問：

『為什麼要叫陳日本？』頭目說：『這樣最好，名字一半中國，一半日本，很公平。而且我是頭目，應該跟別人不一樣。』

頭目的名字就這樣成了陳日本。」歐校長說。

傍晚五點多來到婚宴場地新社國小，操場中間堆起的大木頭開始點燃，很像營火晚會，跑道外面的四周用粉筆畫著一個個圓圈，代表宴席的桌子。工作人員搬來許多香蕉葉，修剪成一塊塊地放到圓圈中間作為盛菜的餐盤，客人用的酒杯是用竹子鋸成的竹杯，但是沒看到碗筷。走廊前的草地有三個用石頭搭起來的大灶正在煮野菜湯，另有兩個三角竹架上分別烤著整條的豬與羊。

全村的人，一家老小陸續來到，圍坐在操場的地上畫好的天然桌子旁。林道生不曉得要帶什麼禮物才合適，在紅包袋裡放了十塊錢。歐校長說：「一個人包十元禮金算是大禮了，主人會請我們坐在屋子裡唯一的貴賓桌，不過我們要聽唱歌、看跳舞，先坐一會兒禮貌一下，然後到外面比較熱鬧。」

頭目用原住民語致詞後，宴會開始了，林道生和歐校長果真被請到屋內的桌

子就坐，這是唯一擺有碗筷、酒杯，用碗盤端出菜餚的貴賓桌。席間坐的貴賓有頭目、耆老、神父、鄉長、村長、校長、派出所主管等人。上桌的菜餚都是原住民的傳統食物，以肉類為主，有生的有熟的，喝的是自己釀的米酒。幾道菜過之後，端上來「生豬肝沙西米」，他沒吃過生豬肉、生豬肝，有點害怕，主人看他沒動筷子，就用流利的日語對林道生說：

「這一道菜很補的，來來，不要客氣！」

他夾起一塊最薄最小的咬了一口，粉粉的口感，咬下發出「滋！」的一聲，吞下肚子，很不習慣。他看其他賓客人咀嚼時，嘴裡泛著紅色的血汁，食慾更是大減。

主人熱情地介紹：「下一道菜最好吃！」

歐校長看他吃生豬肝吃得不大好受，輕輕踢他一腳，並對主人說：

「我們要去看外面的跳舞！」

主人說：「不要忘了帶佩刀！」

兩人趁著「好菜」還沒上桌，趕快離開屋子來到戶外廣場，腰間佩了校長早就準備好的番刀。

校長說：「下一道菜是這裡最好的名菜『生腸』，就是母豬生產時小豬要經

過的那一段腸子，用生吃的。」林道生心想，那是陰道吧，怎麼會是腸子？「生腸」沙西米，牙齒咬得動嗎？那味道呢？吞得下嗎？算是見識到原住民不同的風土民情了。

他滿腹疑惑：「主人為什麼吩咐到屋外要帶佩刀？」

校長告訴他，要吃整條條烤的豬肉、羊肉，得要自己用刀割一塊下來吃。乍聽覺得很新鮮，帶有濃厚的原始風味。往後臺灣西餐廳、牛排館林立，國人也習慣拿刀叉吃西餐，林道生總會回想起在新社部落第一次帶佩刀吃肉的體驗。

來到此地的重頭戲，是原住民的歌謠和舞蹈。操場上歌舞不斷，高興的人都可以隨性加入跑道上圍成的圓圈去唱跳。讓人訝異的是，似乎全部落的每一個人都會唱任何一首歌及跳它的舞蹈，完全不用事先練習。喝醉了就地躺下來睡一陣，醒來了起身繼續喝、唱跳，他對這樣的無憂無慮心生羨慕。

他記譜的筆沒有停過，有些曲子會重複唱，雖然沒有帶錄音機，他仍有機會再去檢視是否記錯或遺漏了。那天晚上，他沉浸在原住民歡樂的歌聲中，與學生時代幫張人模老師記譜的經驗相當不同，畢竟後者只是原住民學生唱著部落的曲子，但在部落的婚宴，真實的感受到每首歌的人聲情感，海邊的風、空氣和大地，成為曲譜隱藏的書籤。

宴會的歌舞大約要進行到深夜一、兩點才會結束，林道生白天走了六個小時的山路，晚上十點已經疲累不堪，校長先帶他回到村長家沖個冷水，在為他預備的房間休息。

隔天用過早餐後，他們來到河邊看一群人在捕魚，這也是當地原住民的習俗，凡是部落裡辦完大事之後都要去捕魚。大家在海岸山脈流下來的小溪下游，先用魚網圍住，再將上游堵住，另挖一條小溝導引溪水繞道，等原來的水床乾了，大家在河床撿拾魚蝦。之後，大夥兒在河邊吃完魚才回去部落，前後三天的婚禮圓滿結束，大家回復日常的工作。

在往後部落的採集當中，林道生注意到阿美族部落，凡有婚喪喜慶，最後都會到河海邊捕魚、吃魚作為結束，再回到日常生活，帶有「脫聖返俗」的文化儀式，被簡稱為「脫聖」。

「親不知子」斷崖驚魂

參加過部落婚禮，歐校長邀他到另一個部落看看，那裡有一位七十多歲的老人家，很會唱歌。距離新社部落大概是步行三十分鐘。

往北邊才走了十分鐘，眼前是山壁斷崖無路可走，校長說：

「日據時期一位婦女背著剛出生不久，尚未命名的wawa（嬰兒），要走過這斷崖的小徑時，嬰兒掉落到海裡。因此部落的人就叫這裡是おやしらず（音：o ya si ra zu／日語：親不知子斷崖）。」

連接兩個部落唯一的通道是人工挖出來的一條斷崖小徑，大約一公尺寬，三十公尺長，略為斜向海面的小徑。林道生望著一百公尺下，海浪拍打著岸邊，不停發出「轟隆轟隆」的巨響，聲勢嚇人，加上校長介紹「親不知子斷崖」名稱的起源，恐怖指數爆表。

校長看出他驚懼的表情，連忙補充：「後來，再也沒有人掉落海裡了，部落的人相信是那位掉落海裡的嬰靈在保護著每一個人。」

歐校長教他走過斷壁的要領：「雙手盡量抓著山壁突出來的的岩石穩定身體，雙腳不要急著走，每一步踩得踏實了，再慢慢移動一步，眼睛千萬不要看下面，要看前方的路面，避免踩在沙石上，以免滑倒，不要害怕，wawa的嬰靈會保護我們！」

當下，他真想告訴校長不要去了，卻說不出口。只聽校長說要先過去，一個人通過後再下一個，校長通過後會幫忙看他腳踩的情形，不忘鼓勵一句：「很容易的，一下子就走過去了！」

他看著校長一步一步地走，好像也沒什麼困難似的，不到三分鐘就通過了。

心想：「校長來這裡才不過兩年，就像原住民那麼會走山路、崖壁了，真是了不起。」

輪到他了，不過走十公尺吧，忍不住瞄了下方的海浪，頓時一陣頭昏眼花，趕緊趴低身子停止往前。

校長嚇了一跳問：「怎麼了？」

他顫抖地說：「我眼睛花了，看不到前面，手和腳都在抖！」

校長連忙教他就用爬著前進，不要閉起眼睛，看著前方的路免得掉下去，也不要停下來，停越久會越害怕。

林道生一聽到「掉下去」三個字，原本就麻木無力的腳，這下都軟了。但是不往前走的話，還要退回另一頭，一樣困難重重，真的是「進退兩難」。不得已，他深深地吸了三口氣，一手一腳，一小步一小步地往前進。

總算到了「對岸」，歐校長說：「短短的三十公尺路，你花了二十分鐘，一分鐘走不到兩步呀？」他聽了很不好意思，卻有種歷劫一命的餘悸。

到了那位七十多歲老人的茅屋住家，老人家很高興地吟唱許多古老的歌謠給他們聽。那些曲子在他聽來，旋律優美、歌詞獨特、奇妙的腔調，恍如處在遠

古時空。但是到底唱了些什麼，並留下太多的記憶。林道生事後回想，一個小時後，他又再度得爬過斷崖，那些美妙的旋律早都被斷崖嚇得不知道飛往那裡去了！

在部落捉雞、賣雞

終於回到新社部落，校長問他，明天要不要帶幾隻雞回花蓮？林道生可沒忘記來時路的翻山越嶺，訝異地說：「怎麼走得動呀？」

校長說：「請一個人挑雞，到了光復請他吃一碗麵、喝一瓶米酒，給一點工錢就好了。」

他們在部落到處走動，詢問要賣雞的人家。山腳下有一戶人家，表示願意賣三隻雞。兩人蹲在他家的庭院等待賣家捉雞，女主人叫後院的兩個兒子出來抓雞，大的十三、四歲、小的看起來十歲左右。

院子裡，二十幾隻雞在散步，弟弟對哥哥說：「這次你先。」聽起來似乎滿有默契的。哥哥慢慢靠近一隻雞，然後衝過去要捉牠，但是機警的雞跑了。這下，驚動了全部的雞，「咯咯」叫著慌亂跑起來。哥哥對準剛才的那隻雞猛追，在庭院轉來轉去，哥哥追累了喊一聲「弟弟」，自己停下來休息，改由弟弟追同一隻雞，追累了也喊一聲「哥哥」，再由哥哥接力去追。就這樣兩兄弟用接力賽

的方式追同一隻雞。才過一下子，這隻雞敵不過兩兄弟輪番猛攻，累呼呼地停下來蹲在地上。弟弟高興地走過去輕鬆抓起雞隻，把牠交給母親。兄弟倆繼續用同樣的方法捉到第二、三隻雞。

林道生疑惑：「為什麼不撒點米引誘雞過來？」他的印象中，這樣比較快。哥哥說：「太浪費米了，而且撒米只能捉到一隻，第二隻怕了就不會再來吃米。」他想想也有道理。

兩兄弟總共抓來五隻雞。但剛才說好只賣三隻雞的，校長語帶玄機地說：「也許有賣不成的。」他不太懂校長的意思，接著詢問一斤多少錢，校長的回答更妙了：「這裡買賣不算斤，用公價。」

他不明就裡。

只見女主人把第一隻雞交給校長，校長接過雞，掂了掂重量，用日語說：

「兩斤半、五元。」

女主人說：「四斤、八元。」

於是女主人把雞放走了，他才看懂雙方正在喊價，這隻雞的重量、價錢，買賣雙方沒有共識，依照部落的慣例就算不成交的，買賣也不能討價還價，免得引起糾紛。

女主人交給校長第二隻雞，校長搖晃了兩下說：「三斤半、七元。」對方也點頭說：「三斤半、七元。」這隻雞就算成交了。之後再繼續相同的程序，完成三隻雞的交易。他一隻，校長兩隻。

原來只要雙方同意的價錢，就是「公價」，林道生覺得這種交易方法相當公平。

第四樂章
軍中文藝練習曲

練琴譜出的戀情

一九五四年一月二十三日，一千多名滯留韓國的「反共義士」投奔臺灣，蔣介石政府將該日訂為臺灣的「一二三自由日」；同年三月二十一日，中華民國第二屆總統副總統選舉，此為國民政府遷臺後，第一次進行元首選舉，由蔣介石高票連任總統，陳誠為副總統。四月十七日，原住民音樂家高一生因白色恐怖遭槍決。

這一年，林道生滿二十歲，也收到入伍服役的通知。他明明記得，當初師範學校招生時有「免服疫」這項「優惠」，班上也有不少男同學因為「驚作兵」才來念師範學校的。然而，誰敢違抗政府命令？也不可能申訴，只得從容「就役」。

入伍前，他完成人生至關緊要的大事——訂婚，對象是他在花師的同窗何勤妹。

林道生擅於彈琴，而他一生唯一的戀情就是由彈琴而萌芽。一般的印象是，骨子裡有著音樂的浪漫，情感上較為外放不羈。然而，與同世代出國深造的音樂家相較，林道生對愛情卻懷著臺灣傳統社會的保守和矜持。畢竟，他就讀的學校，校規明白揭示「禁止戀愛」，違者一律開除。

晚自習前的空檔，是他固定的練琴時間。悠揚的樂音，總吸引班上女同學圍繞在身邊欣賞。他那雙手如蝶在音樂花叢飛上飛下的身影，教女同學好生羨慕，仰慕之情油然而生。面容清麗的何勤妹總是在一旁靜靜聆聽，她喜歡林道生修長的手指，動人的琴聲裡，彷彿訴說著一段又一段的心情——屬於作曲家的，也是演奏者本身的。

何勤妹來自讀書人的家庭，父親在一個商業公會擔任文書，家族於日治時期從中國跨海移民臺灣。她的本名叫何秀珍，因為報考花蓮師範學校時她才五年級，錄取後註冊時沒有小學畢業證書，不符合小學畢業的資格。註冊組長要她去借一張，於是借用了同樣姓何的親族之名，繳交對方的畢業證書，之後的證件均更名為何勤妹。

彼時戶政系統仰賴紙筆，臺灣政治和社會環境尚在紛擾，這樣的案例並不罕見，但「欺君之罪」就得人頭落地的恐懼下，僅有極為熟悉的親人才會知悉內幕，甚至對後代子孫都三緘其口。

十七、八歲正是青年男女情竇初開的年紀，他們卻未曾表露內心情感。直到學校畢業，林道生分發到明禮國校，何勤妹在明恥國校，他們的同窗吳金松屢屢撮合。吳金松比他大上好幾歲，就讀師範學校時，常開他玩笑，還要他站在教室

講台上面對同學，在黑板描繪他身體的形狀後，吳金松對全班說：「你們看，他有六個角，所以很聰明。」於是給他取了臺語「六角耶」的綽號，吳私下常向他說：「那位姓何的女生不錯。」明示身為男性的他該有所動作。

林道生保守地隱瞞兩人如何在一起的關鍵時刻，他總是輕描淡寫地說：「是她跟著我來的。」兩人交往後，他在星期六放學後撥電話到何勤妹服務的學校，約她看電影。花蓮市有天山、天祥和中美三家戲院，天山戲院在舊東線鐵路平交道附近，耳目眾多，很少選在那裡，較常去的是天祥和中美。中美戲院位在目前中正路靠近中山路口，對面有一家藥局是林道生同事的先生家經營。

兩人最常去天祥戲院，天祥旁邊有賣裁縫機的店，是何勤妹同學家。通常是林道生騎腳踏車到明恥國小等，她從家裡騎車到學校，林道生把一張票交給她，騎到天祥戲院，女孩的車放在裁縫機行，林道生則騎到戲院的腳踏車保管處停。

有時林道生先進去，有時是何勤妹，男女雙方不能同時進去，會惹來旁人側目。一個人先進去，唱國歌之後另一個人再進去；電影散場，何勤妹的腳踏車比較遠，所以先出來。然後兩人個別牽腳踏車再約一個定點碰面，林道生再送她到美崙，目送她回家，當然不可能送到家門口。

有天，雨下得很大，他不放心女孩子獨自在雨夜騎車，於是兩人牽著各自

的腳踏車，林道生送她到家附近的巷口，互道晚安。隔日，何勤妹告訴他，前一晚被鄰居看到了，一早就向母親告狀：「你家女兒昨晚跟一個男的走在一起！」何母告誡女兒不得再犯，否則被人家批女孩子家「無德無定」（臺語：bo tik bo-tiann）。兩人之後約會更為小心翼翼。

同窗給力撮良緣

林道生接到兵單，和家裡商量後，決定先與何勤妹訂婚。他說，當時當兵和赴戰場的意思很接近，交往中的男女都深怕當兵「回不來」，男方希望先將女孩子迎娶回來，免得夜長夢多，女方家長則擔心萬一結了婚，男方出狀況，無論死了或殘了，都是女方吃虧，最公平的方法就是訂婚。

吳金松是現成媒人，他的家世好，又當老師，說話有點分量，陪著沒有背景也沒有財力的林道生去女方家說媒。何父很喜歡林道生，欣然同意，何母就有點猶豫了，林道生還有好多個幼小的弟妹，家境窮困，雖然是小學教員，憑著那點薪水怎麼讓女兒幸福？但兩人也交往一段時間，出雙入對還被鄰居看見，不同意好像也得同意，這門婚事就這麼定下來。入伍前先訂婚，退伍後舉行結婚儀式，窮小子林道生給女方的聘金，還是向吳金松先借的。

武運昌盛從軍去

臺海關係緊張，前線不時有戰事傳來。服義務役的成年男子，多少抱著上前線的心理準備。才脫離二次大戰炮火沒多久，臺灣人又要打仗，幾年前日本政府說身為皇民要為天皇效命，這下國民政府說要為了國家拯救大陸同胞。

家有入伍服役的子弟，新兵集合當天，全部動員出來歡送。林道生記得，那天一早是在市公所前集合，不少民眾也來看熱鬧，有的家長或里長特別為子弟製作紅綵帶，因為國語並不是太好，不知寫什麼詞句恰當，索性沿用日本時期的「武運長久」。林道生任教的明禮國校，頭一次有老師入伍，特別派高年級學生組成歡送隊伍，希望老師「為國爭光」。

入伍的新兵和歡送行列，浩浩蕩蕩從市公所（今市區最高大樓位置）步行到火車站，新兵搭上火車，踏上漫長且未知的軍旅生涯。

繞了臺灣大半圈，林道生在臺南隆田車站下了火車，這裡是他接受新兵訓練的基地。新訓的日子不外乎沒日沒夜的操練，幾乎醒著的時候都在為了之後的

分發預做準備。每天一早從隆田跑步到官田往返，將近十公里，這只是「開胃菜」。他說，那些操練不能稱作嚴格，而是無理。

例如，在操場上，長官「齊步走」的口令下完，隊伍走著走著眼看都要撞到前方圍籬的鐵絲網，長官卻不下達指令，一群兵不知該左轉右轉，只好停下來。只聽見如機關槍掃射的咒罵：「有沒有叫你立定！繼續走！在戰場上你們就槍斃！」這句「抗命就槍斃」是他在軍中學到唯一的紀律，他後來想，換作在戰場，難道看到鐵絲網就不用前進了嗎？長官罵得似乎有道理。

他在新訓中心的班長姓夏，有時夏班長問他問題，他會非常謹慎回答，結果還是挨罵。經過一整天的操練，晚上七點到九點繼續，大家都解散了，班長就會要求「林道生留下」。他一個人留在操場，班長將剛才的訓話重複一次，講到他都快打瞌睡。罵到十點，班長叫了副班長過來繼續對他訓話，訓到十一點，終於可以休息。但很不巧地，他剛好排到接下來兩點到四點要站崗，一早六點起床號。林道生覺得，那些長官的目的不在訓話的內容，而是不讓他休息，讓他累到無法思考。

就算就寢也不是真能安心睡覺，點完名坐在床鋪上，必須卸槍，把槍枝零件一件一件拿下來，擺在旁邊然後睡覺。晚上緊急集合，大家的槍都是卸下來的，

沒開燈要摸黑裝好槍到集合場。不能點燈，因為打仗時燈都被敵人炸壞了。林道

生笑說，後來電視、電影演的已經比較輕鬆了。

教唱新兵軍歌

剛進部隊，他隸屬九十二師二五四團，第一個月在部隊裡操練，第二個月開

始有戶外操練，還要唱軍歌。臺灣兵不太會說國語，學唱軍歌也是難事。

早期部隊裡的軍歌是由政工幹部學校（今國防大學政治作戰學院）出身的人

來教。軍歌通常搭配行軍的步伐來唱，因此大多是二拍或四拍的曲子，如果是三

拍的曲子很難配合雙腳走路，因此起音很重要。教唱的人這麼起音：「反共的時

候到了，一二三唱！」最後一個字要落在右腳，士兵的起音才能落在左腳，若拍

子算錯，就會陣腳大亂，又是招來上級一頓痛罵。但沒學過音樂的，很少注意到

這個細節。於是，整個星期都唱不好，被罵了一星期。

林道生實在忍不下去了，私底下找輔導長商量，他說不是士兵唱錯，是起音

的人不懂方法。他在學校是教音樂的，知道問題出在哪。輔導長不太理解，反問

「音樂老師又怎樣？」林道生向長官說明，在操場教學生行進時唱歌，有時會喊

「一二三唱」，有時是「一二唱──」，取決於那首曲子是幾拍開始的。輔導長

當場要林道生示範一次，大致了解了問題癥結。

於是，輔導長要求之後軍歌由他起音。士兵們也感到納悶，自從換人起音，以前腳步錯的曲子，居然全對了。軍歌教唱的責任自然落在他身上，通常是晚上加練。另一個問題又來了，教唱國語歌沒那麼容易，面對的又不是學習啟蒙階段的兒童，而是已經使用日語、臺語、客語二十年的青年男子，要配合節拍、步伐唱出雄壯威武的紀律和氣勢，也稱得上林道生的教學歷練之一了。

老師，幫幫忙

除了教軍歌，長官看上他是「老師」的職業，又將他叫去，這回要教「三民主義」。林道生在花師求學最弱的科目就是「三民主義」，根本就像「天書」，自己都都看不懂的東西如何教會大頭兵，何況不少還是連小學都沒畢業的？

長官交代的任務沒有說不的權利，三民主義有講義，照著講義教就可以，主要是測驗成績要通過，否則就得全員處分。學生聽不懂怎麼考試？林道生自有辦法，他將講義背熟了，考前一天把班兵召集起來面授機宜。

考試雖然是筆試進行，考量多數人不識國字，題目會在現場用臺語朗誦一次，軍官都是中國來的，沒人會說臺語，朗誦和翻譯題目的工作就是林道生。他

說：「你們記好了，我念完一遍題目會說『對啊嘸對』（臺語），那題就是對，如果我說『嘸對啊對』，那就是不對。」

選擇題會難一點，也不能用同樣的招式。林道生繼續說：「念題目的時候，偷偷看我的手，如果答案是第一個，手就會放在第一顆鈕扣，第二個答案就是放第二顆。」不過，這樣反複多次會被看破「手腳」，他的變通是他會在正確答案的選項停頓久一點，再念下一個選項。也再三叮嚀班兵千萬不能一直抬頭盯著他看，否則會穿幫。

考試當天在操場舉行，一人一張考卷底下墊著板子，坐在摺疊小椅子，左右距離一公尺，預防作弊。測驗成績非常理想，獲得長官嘉許，士兵們也佩服這位「老師」。

情書代筆

同袍們覺得林道生這個人念不少書，也找他做「代筆」，代為書寫家書、情書。阿兵哥不識字，不少是家人或女朋友請人代筆的來信，收件當事人拿著信請林道生念出內容，「看」完信，靦腆地請他代為回信。

寢室沒有書桌，他坐在床鋪，用摺疊椅當桌子回信。休息時間，軍中流行玩

「撿紅點」，林道生卻沒學會，一遇空檔就有人請他讀信、回信。有位姓何的花蓮同鄉常來找他代筆寫情書，特別交代要寫好聽一點，而且不能太難，不然女孩子看不懂。回花蓮後他收到何姓同袍的結婚喜帖，林道生問他新娘是哪一位。對方害羞地說：「就你寫信的那個，不能說出來喔！」新人來敬酒的時候，何姓同袍特地向新娘子介紹：「這是作兵時很照顧我的林老師啦。」代筆促成良緣，也是好事一樁。

軍中是封閉的，士兵們只能藉由家書傳達的情感安撫未知的焦慮，他們每天學的都是殺人放火，隨時都要準備上槍林彈雨的火線，甚至不時聽到逃兵的傳聞。林道生談到他們當兵的時候，身上都帶著身分證。依規定，當兵要繳交身分證換一張補給證，但在前一年他先登報身分證遺失作廢，舊身分證就帶在身邊，為了不被發現，他做了一個布袋子，大約五公分寬，繞著腰一圈，像是皮帶，並附上拉鍊，拉鍊拉開舊身分證放裡頭，以及一張五塊紙幣。這個布袋子平時穿在內褲裡，不容易被查到。若逃兵時被逮到，還有身分證表明自己是臺灣人，當時只有逃兵和匪諜是沒有身分證的。

色盲駕駛兵

為期四個月的新訓結束前，即將分發至前線部隊，依軍營需求挑選衛生兵、通信兵、駕駛兵等。長官點到林道生時，分配到駕駛兵。叫到名字出列，林道生隨即舉手：「報告長官！我是色盲！」「混蛋！」長官劈頭就是一句回罵：「戰場沒有紅綠燈。」他想想也有道理，開始接受駕駛兵的訓練課程，例如機械保養，軍中汽車保養有五級，駕駛兵要學到二級。

他回憶說，那時開的車相當於十輪大卡車，還要拖一門加農炮，這是煙霧很大的連炮，主要用意在掩護我方士兵。十輪大卡車轉彎不能直接轉，得繞大圈，室內課基本原理講完之後，就帶到戶外實際駕駛，總共有十二部大卡車，駕駛兵要輪流打旗號，有紅旗和綠旗分別代表停止和前進。這下林道生可為難了，先問好同袍哪支是紅旗，必須記牢免得出紕漏，每天都為了記哪支是紅旗苦惱。不知情的人覺得有趣，這個老師平常很聰明，怎麼紅旗綠旗老是分不清。

駕駛兵不僅要會開車，要會掩護自家兵力，必要時，遭遇敵軍在空中攻擊，得視情況還擊，但並不是用步槍打，駕駛前座有個圓圈，是配備的五零機槍，要來打敵軍的飛機，第六發有曳光彈。最初練習射擊時，以風箏為目標，打不中風

筆者會處罰。駕駛兵同樣要考駕照，為了使駕駛兵通過考試，考前訓練相當嚴苛。

最難的是「s」型，和一般汽車考照的「s」型彎道不同，左右兩側分別有四支和兩支柱子，構成「s」型，駕駛時由四支柱子那一側開始，先繞過第一支柱子再往另一側，繞過兩支柱子的第一支，接著繞過四支柱子的第二支，如此以「s」的行進方向繞完六支柱子後，再「倒退嚕」，依著來時的方向倒車繞行六支柱子，途中不能碰到任何一支柱子。

這項考驗難度極高，練習駕駛車兩個星期後開始練「s」型，練習場豎了六支竹竿，練三天，第四天開始有處罰，萬一不慎碰到竹竿，那名駕駛兵得跪在竹竿旁，等到下一個同樣碰到這支竹竿的人，才能「換手」站起來繼續練習，換下一個跪，以此類推。萬一一整天下來都沒人撞到你跪的那支竹竿，就真的得老實地跪整天。林道生認為這樣不妥，沒人「接手」的話，根本就沒辦法練，於是又出了主意，彼此要互相幫忙，如果有一個人撞上竹竿，之後的第四個人一定要故意撞到同根竿子，將那個人「解救」出來，大家才有機會練習。

完成全部練習和取得駕照，新訓生活即將結束，以實彈演習作為結訓。模擬情境為從澎湖要攻打臺灣，在臺灣的九十二師要進行澎湖搶灘和登陸。林道生與同袍事前演練軍車如何上火車，如何上運輸艦。實戰演練的日期並不確定，雖然

來得倉促，事前充足的練習以及和同袍的默契，還是讓他們順利登上運輸艦。

渡過臺澎著名的黑水溝，船身搖晃得厲害，他沒有暈船嘔吐，認為出身北濱讓他擁有「水性」的體質，但踏上澎湖陸地，反而覺得澎湖島不停搖晃，後來才知道這也是暈船。然而，作戰沒有調適的空檔。軍團在暗夜抵達澎湖，士兵們摸黑迅速而安靜地將人車、配備運下船，目標是攻到五二高地。

林道生的車上載了士兵，車尾還拉了一門炮，不能開車燈，否則馬上成為敵軍攻擊的標靶，但初到澎湖，對路況不熟，又是沒有柚油路的山區。副駕駛兵趴在引擎蓋，確認地形和方位，敲兩下引擎蓋代表右轉，一下是左轉，也只能小聲敲。萬籟俱寂的戰地，任何聲響聽起來格外駭人。

這場實彈演習共有三天，從臺南隆田出發，第二天登陸澎湖上岸，第三天鞏固我軍基地。每個點都有裁判官，若姿勢不對或操作有問題，依程度會被貼上「輕傷」、「重傷」、「陣亡」的判定。輕傷關禁閉一天，重傷兩天，若陣亡，關禁閉三天還要加訓一個月。完成實彈演習，林道生正式來到服役的地點──澎湖。

軍中文藝青年

被派駐澎湖服役，遇到休假日，他就往圖書館跑。他常和一位來自臺南的郭姓同袍相約到馬公市的圖書館，郭喜讀小說，他偏愛詩集，尤其是宋詞。通常阿兵哥放假，就愛到市區遛躂，他沒有閒錢可供娛樂，書籍成為假日得以放鬆身心的場域。兵營裡交誼廳的書籍，不出國軍五大信念「主義、領袖、國家、責任、榮譽」這類死硬派的文宣刊物，儘管離島圖書館藏書量不豐富，總比軍中強多了。

在菊島服役一年多，他只回過臺灣本島一次，那次還是因為身兼營長翻譯的他，陪同營長赴高雄接新兵，他主要負責日語、臺語和客語的翻譯，行程隨著長官走。其餘放假時間，一來沒有多餘的錢支付回花蓮的交通費，再者回家一趟得歷經船運、鐵路和公路的轉乘接駁，曠日費時，不如將這些時間用來閱讀，倒讓日子充實不少。在只有照表操課的軍旅生涯，文學的滋潤像是沙漠裡的綠洲。

一九四九年五月十九日，臺灣進入全面戒嚴，戒嚴時期軍警機關頒行一系列限制或剝奪人民基本權利和自由的行政命令。一九五〇年因韓戰爆發，美國驚覺

東亞防線的重要性，派遣第七艦隊協防臺灣，同時啟動美援，穩定島內經濟，卻迫使臺灣納入世界冷戰體制。

同時，國民黨政府以文學作為政治動員的工具。在民間、軍中展開文藝運動。一九五〇年成立「中華文藝獎金委員會」，這個官方主導的組織，主要獎助撰寫反共文學的作家。五月四日訂為文藝節，當天並由百名作家成立「中國文藝協會」（簡稱「文協」），黨政軍要員均出席成立大會，其中包括國防部總政治部主任蔣經國。

「文協」的會章明確揭示「發展文藝事業，實踐三民主義文化建設，完成反共抗俄復國建國」為宗旨，並與軍中文藝相輔相成，由「文協」負責組織作家到軍中訪問，並舉辦「中華文藝獎」、「國軍文藝獎」鼓勵軍中文藝創作。其目的仍不脫離政治宣傳。

一九五〇年到一九五四年，蔣經國任內的國防部總政治部，建立軍中政工制度，號召「文藝到軍中去」，對軍中文藝的建立扮演重要角色，鼓勵作家提供軍中創作所需，指導官兵文藝創作。一九五四年國防部設置「軍中文藝獎金」，在兩岸戰事未歇的年代，這類文學和音樂創作，形成軍事反攻、提振士氣的主旋律。一九五五年蔣介石提出「戰鬥文藝」主張，更加積極地定位近身肉搏的立場。

在此大環境氛圍下，林道生寫下第一首比賽的創作曲譜，他不記得確切的比賽名稱，似乎是「澎湖陸軍文藝獎」之類的。長官希望有更多人投稿參加，想起常看到林道生伏案書寫，雖是代筆回信，也應稱得上「會寫」、「能寫」的等級。班長、輔導長紛紛鼓勵他投稿試試。當時競賽項目有文學、作曲等類別，他以〈我們在澎湖島上〉、〈確保金馬歌〉報名音樂類作曲項目，分別得到銀獎和佳作。

〈我們在澎湖島上〉作詞者賴恩繩是林就讀花師時一年級導師，原創作名為〈我們在金門島上〉，因林在澎湖服役，順勢改了歌名，內容主要歌頌戰地前線固若金湯，軍人個個身懷堅定的民族意識。如：「誓為拯救同胞 效命沙場」、「我們是民族的鬥士 保衛臺灣的鐵錨」、「我們要反攻回去 把共匪殺光」。

另一首〈確保金馬歌〉作詞者張木順，與賴恩繩一樣是福建人，為林道生明禮國校的同事。這首歌以七個字和五個字的句子為一組，呈現規律的架構，同樣以反共殺匪為創作宗旨。歌詞如下：

金門馬祖風光好　地勢又險要

屹立海中任浪濤　壯士志氣高

枕戈待旦殺共匪　衛我臺灣島

反攻號角一聲響　金馬先騰耀

軍民合作團結起　確保我金馬

快把匪俄齊打倒　拯救我同胞

從歌詞用字，不難想見曲調亦是慷慨激昂，引人熱血沸騰。

首次參賽即獲獎，對一位新手而言，無疑振奮他對音樂創作的憧憬，部隊也給他放了榮譽假。頒獎典禮很正式，應該是在馬公市防衛司令部舉行。車子一進門就聽到廣播：「歡迎各位軍中的作家蒞臨！」林道生心想，怎麼突然就變成作家了？一顆心像鼓脹的氣球，飄呀飄地飛上了天。頒獎後還有餐會，招待出席者。他看到滿桌豐盛佳餚，遠遠好過部隊上百倍。有獎狀、獎金、還能飽餐一頓，他決定每年都要參加。

時隔一甲子，林道生談及勾起他當年強烈作曲動機的竟然是美食，不禁莞爾。這個契機點燃他對音樂創作的火苗，持續了六十多年。

革命情感的文學戰友

服役期間，林道生的文藝氣質找到志同道合的友人，與輔導長萬可經，還有在授獎場合相識的劉英傑，更維持多年的情誼。

萬可經沒有長官架子，他常在飯後休息時間與林道生暢談文學，當年能談的只能侷限在中國古典詩詞，但萬可經學識廣博，林道生從他身上學得許多學校沒教的素養。

一九五六年即將退役前，萬可經作詞，林道生作曲的〈祝壽歌〉入選軍中文藝獎的作曲獎，雖未能獲獎，卻是雙方合作的第一首作品，極具意義，兩人陸續有詞曲合作。

退伍後，有一回萬可經到花蓮拜訪林家，何勤妹當時身懷六甲，還不知道腹中孩子性別。林道生夫妻已有長子弘毅、長女淳毅，他希望第三個孩子的名字也有「毅」這個字，請萬可經幫忙想個男女適用，又有性格的名字。萬可經建議「睿毅」，代表聰慧、堅毅，二女兒出生就以萬伯伯的贈禮命名。

劉英傑文采極佳，兩人在澎湖文藝獎典禮相識，他們常在頒獎場合相遇，林道生退伍後繼續以筆友的方式互通信息。往後，林道生參加的文藝獎競賽，劉英傑成為最佳作詞搭檔。

軍人出身的劉英傑，擅長書寫振奮人心的詞句，從他和林道生合作的曲名，〈威震長空〉、〈偉大的建設〉合唱組曲（歌詠臺灣十大建設）等，便能理解反共愛國、歌頌家國情懷的思維，是戒嚴時期下的產物，林道生分別以上述作品獲得一九六五年第一屆、一九七九年第十四屆國軍文藝金像獎音樂作曲類佳作。

第五樂章
成家立業

一九五六─一九五七年間，林道生退役回到明禮國小教書，軍中體能和心智的歷練使他更為成長，在課堂上有了更有系統的活動教材與教學法。

他在教低年級唱遊課時，經常讓學生將風琴抬到教室前的大榕樹下，學生們圍成圓圈，邊唱邊跳。校長認為具有創意，因此，在他取得中高年級教師資格後，指派他為中高年級的音樂科任教師，這是他夢寐以求的機會。自軍中退伍後，更為專注音樂課的教學，準備教材的教學相長，創作靈感益發源源不絕。

音樂教學的可能

他熱愛鋼琴，在花師期間勤於練琴，當了老師也未曾鬆懈。家裡沒有鋼琴，但明禮國小大禮堂有。林道生每天早上五點多起床，梳洗後，從明禮路的家步行到學校，練習一小時鋼琴，回家吃早餐，再到學校教書。這個習慣持續到他終於存夠錢買了一架堪用的舊鋼琴，才得以在自家練琴。

林道生並未以演奏家為職志，卻不斷琢磨演奏技巧，對他來說，學校音樂教師不應只停留在教科書的樂理、曲譜和唱法的教授，教師自身演奏能力提升的同

時，是音樂素養內化的修練，沉浸在音符詮釋，也從音樂引導更多路徑的可能性。

在其後來翻譯小石忠男《世界名鋼琴家》再版的「編譯者的話」中，林道生提到對鋼琴的鍾愛：「鋼琴本身具有自立的能力，鋼琴家可以獨立演奏，無須與其他音樂家共同演出，尤其像貝多芬後期的作品——鋼琴奏鳴曲，更是全為鋼琴獨奏而寫的。今天世上的樂器演奏家雖然很多，但是在音樂與人、技巧與精神的直接結合上，能有完整表現的樂器，除了鋼琴以外別無其他。」

帶學生到中廣錄音

林道生常用自創歌曲作補充教材，為了讓音樂課這種無關升學的「娛樂性」科目，讓學生感受到音樂對生命帶來的喜樂，他特別情商學校附近的中廣花蓮台，安排學生體驗錄製歌曲。

他事先選定要錄的曲子，在學校演練一番，錄音當天帶著學生從明禮國小步行到學校後山的中廣花蓮台。孩子們雀躍地期待這輩子像「歌星灌唱片」的初體驗。錄完音，電台告知「放送」時間。由於並不是每個家庭都有收音機，他還熱心地安排哪幾位到最近的同學家，時間一到，家長比孩子熱切地聚集在安排好的同學家，守在收音機旁，當童真的歌聲從機械盒子傳出來，大夥兒開心得彷彿真

的成了歌星。

求學過程，老師的一句話、一個舉動都可能在某位學生的心裡，留下深刻與深遠的影響。帶學生到電台錄音，在當年物質不豐的花蓮，是極為難得的教學方法。林道生八十多歲參加明禮國小校友舉辦的同學會，白髮蒼蒼的師生相聚，學生們仍津津樂道「老師帶我們到電台錄音」。想必直到老後，在某個寧靜的時刻，耳畔會響起那時反覆練唱的情景，心底跟著打起拍子，純真年代的點滴為枯乾的心注入活水。

慈父當家

　　一九五六年林道生服完兵役，返鄉後如願與何勤妹結婚。婚後，子女弘毅、淳毅、睿毅、恆毅陸續出生，加重夫妻倆的生活擔子。何勤妹在明恥國小教書，剛結婚時，他們住在明禮路的租屋處，與母親鄭輕煙及弟弟妹妹同住，隨著子女出生，考量小孩需要照顧和住家空間，遂搬到岳母家暫住。

抱嬰兒下海游泳

長子出生，他想到父親林存本當年引經據典為他取名，也效法父親，以《論語・泰伯篇》：「士不可以不弘毅，任重而道遠。」為長子取名為「弘毅」，期許孩子能「心志寬廣強忍」，並有遠大的志向。

弘毅出生沒多久，學校開始放暑假。當時他們一家住在林道生岳母家所在的美崙地區海濱街。白天他就背著兒子，拿一本書，信步到明恥國小，在學校走廊的這一頭走到另一頭，一手拿著書翻閱，另一隻手不時捏捏嬰兒小腳ㄚ。孩子在他背上熟睡，他想，這孩子似乎很喜歡搖搖晃晃的感覺，搞不好長大會喜歡搖晃的海上工作。

盛夏午後常悶熱得令人受不了，林道生背著四個月大的弘毅，跨上腳踏車，從屋子前順著下坡路，來到「四角窟仔」（臺語）游泳。

那是一個長約五十公尺、寬二十五公尺廢棄的海水貯木池。浪來了，池裡的水形成一波一波的浪頭，游泳的人，身體會隨之上下起伏，相當有趣。暑假期間，美崙一帶的小孩們喜歡來這裡戲水消暑。

在北濱街成長，林道生水性極好。

林道生左手抱起兒子，在五十公尺的長邊游，游到對岸稍作休息，也和弘毅在水裡玩耍，之後再游回去。有一回，他沒注意到突如其來的大浪頭，懷中的弘毅差點被沖散，嚇得他抱緊兒子，奮力挺過接續而來的浪頭，力氣耗損得很快，他邊游邊想，萬一到不了岸就滅頂，怎麼跟孩子的媽交代？終於抵達岸邊，弘毅也沒有大礙，總算鬆一口氣，之後他都選擇游短邊的二十五公尺。

四個月大就在「四角窟仔」試水溫的弘毅，長大後取得救生員證照，作父親的也不禁讚歎，真是天生鮫魚！

兼差貼補家用

何勤妹告訴孩子，當年是爸爸追求她的。她喜歡他那雙在鋼琴鍵上跳舞的修長手指，她醉心於他的才華，儘管兩人白手起家，過著清貧生活也甘之如飴。

林恆毅是林道生最小的兒子，他說，何勤妹是個聰慧的女子，若非她持家育兒，無法成就日後的林道生——他向來崇敬的父親。

及至林恆毅有印象，已是他就讀小學，林道生在美崙國中任教，全家搬到學校旁的教師宿舍。為了貼補家用，夫妻倆利用晚上時間到市區教鋼琴，週末時，林道生還會外出修風琴。他騎著舊式後座貨架寬大的腳踏車，到客戶家把琴綁在

後座載回家修理，家中有許多修風琴的工具，修好再載回給客戶，最遠時騎到光復鄉，距離他們的宿舍大約有五十公里。何勤妹還會編織毛衣賣錢，省吃儉用撐起一個家。

親子釣魚樂

　　夫妻忙於工作，卻未曾忽略陪伴四個孩子。林道生常帶他們去海邊游泳，他愛釣魚，有時清晨五點多天剛亮，就載著兩個男孩，帶上魚餌、饅頭，到鯉魚潭垂釣。

　　釣魚，是給家裡餐桌加菜的。林道生童年如此，林恆毅也是。美崙國中附近以前是農田、池塘，林恆毅放假有時間，就拎著釣竿去釣魚，經常到傍晚夜幕低垂。林道生見兒子未歸，便走到美崙國中升旗台對著魚池方向喊：「冬冬——回家吃飯——」。

　　「冬冬」是林恆毅的小名，林道生嗓門大，林恆毅老遠就聽得見，他也大聲地回應「喔——」，若是音調有氣無力，就知道今天沒有收穫，無法為餐桌加菜。這個家的男人都愛釣魚，林道生曾以〈釣魚樂〉為題投稿到《國語日報》，文章敘述放學後、閒暇時如何挖蚯蚓準備魚餌，整理釣竿，帶兒子垂釣的情景。

大兒子弘毅長大後在美國求學、任教，也不忘拿起釣竿尋覓乾淨的溪流，釣鱒魚、鮭魚，有陣子林道生到美國小住，林弘毅也帶著父親重溫父子垂釣的溫馨時光。

對孩子們來說，林道生的身教甚於言教，帶領他們走進大自然，認識世界。

但這位音樂家和音樂老師，並沒有真的教過自己的孩子音樂，學校音樂課除外。

四個孩子學習演奏樂器，均是何勤妹啟蒙，教他們鋼琴以外，兩個女兒也學芭蕾舞，大女兒後來還請其他老師繼續指導鋼琴，林恆毅記得他還學過畫畫。

他們都就讀美崙國中，音樂課當然是由音樂專任教師林道生任課，孩子們會叫他「爸爸老師」。

林恆毅回憶那段上課的日子，據說父親上課很幽默，會說許多國外音樂家的小故事，然而，在林恆毅班上享受不到這個「福利」，在兒子面前，父親還是放不開，上課拘謹了些。班上同學「肉搜」之後，發現原來癥結出在老師的兒子，跑來質問林恆毅：「都是你！」害班上損失一堂風趣的音樂課。

在林恆毅心目中，林道生是嚴父，也是一位深愛家人的一家之主。男孩子在國中以前，都曾被林道生體罰過，打巴掌或用掃把「修理」，當他忙於工作，孩子不懂看時機哭鬧或大吵，「『五爪印』馬上就過來了！」林恆毅笑說。但林道生從不打女兒，甚至叛逆的大女兒淳毅，在學校當著老師的面翻桌，或是國中青

春期在黑板大喇喇寫上怒罵老師的字眼，女兒出紕漏，做父親的出面向老師道歉教導無方。

何勤妹總是護著孩子的，小孩說什麼她都好，先生說什麼她也說好，遇到夫妻意見不同，兩人都不去爭頭，小孩的事就是你說了一個意見我就不提另一個意見，誰先說誰贏。林恆毅沒見過父母親吵架，外公外婆似乎也不吵架，他開玩笑說：「因為老婆都很會唸，先生就『是是是』，老婆唸了宣洩好就好了。」

手作的富足生活

何勤妹擅於持家，儘管收入不優渥，餐桌上總能妥善分配家人蛋白質的攝取。昨天誰吃了魚，今天就換誰吃肉，輪流和分配，孩子們從中學到的不是只有吃飯這件事。夫妻倆除了想辦法兼差，也都擅長手作，省下不少開銷，應該說，那個時代的人習慣用腦動手解決生活面的任何事。

花蓮多颱風，早年氣象預報沒有網路即時更新，往往颱風兵臨城下，風雨加劇，林道生拿起梯子、鐵槌、木條，在屋外冒著風雨釘防颱板，林恆毅常看得驚心。林道生會修風琴，挖蚯蚓做餌釣魚，綁浮標，俐落的巧手也讓孩子感到佩服。

林道生忙粗活，何勤妹則充分運用當季食材，餵飽家人的胃。夏天曬魚乾、魷魚乾，宿舍院子圍了塊地養雞，水果盛產季節，則買來釀水果酒、製作果醬。

林恆毅雀躍地說，雖說物質不豐，他卻常嘗到蛋糕、花生豆腐這類甜點，因為孩子愛吃，何勤妹認為自己做最方便省錢，買了烘焙用具，教孩子怎麼打發蛋白，親子共同製作，無形將手作的生活日常深植於子女心中。林恆毅長大後，除了樂譜，最常看的是食譜，也為家人掌廚。

未竟的小說夢

林存本對文學的著墨，多少激發林道生在文字創作的熱情。他嘗試寫散文和小說，尤其是小說的創作。他保留的手稿有一小部分是書寫在稿紙上的創作，已經暈開的藍色原子筆墨水仍深深刻在泛黃的稿紙，那是多少個夜深人靜，挑燈埋首的心血。他還曾將作品寄給熟識的友人請對方指導，在稿件裡夾著對方回信的建議。

有一篇投稿到《更生日報》的短篇〈林哉記者〉，見報時，他興奮得不得了。將作品拿給任職中廣花蓮台的一位前輩過目。對方只稍稍瞄了一下題目和作者名就說：「我不用看都知道很差。」毫不留情潑他一桶冷水。

這位老師叫潘德照，原本在花蓮女中教音樂，張人模潛逃香港前曾約潘、林兩人餐敘，那時林道生已經是小學老師了。張人模告訴林，他不在的時候，音樂相關問題可以請教潘老師。後來，潘德照因白色恐怖遭逮捕，關了幾年獲釋，政府派他到中廣花蓮台當節目科長。潘告訴林道生：「我回來了。」但從未提過失去音信的那幾年究竟發生什麼事。他說：「電台有監視我的人，你如果打電話來，不要說太多，就談音樂方面的事就好。」潘德照是單身，每天晚飯後，兩人常相約出來散步聊天，那篇〈林哉記者〉就是在那個場合給潘德照過目的。

潘老師看完文章，嘆口氣說：「你一個本省人，受中文教育幾年？四年。現在臺灣沒有人才，再過幾年，軍中那些兵退伍，他們很多人在大陸那邊都讀過中學的，隨便一個人寫得都比你好太多，到那時候你寫的文章根本沒地方站。」長輩停了一下，林道生原本的熱度幾乎只剩灰燼。潘老師給了他另一個方向：「你寫小說不會有出路的，以你小學受的都是日本教育，怎麼可能寫好東西？你要寫，就寫音樂有關的。」這席話讓小說家林道生就此封筆，轉而朝向擅長的音樂和日文領域。他很感謝潘德照率直點出他的寫作盲點，「如果沒有潘老師那番話，我可能就走進寫作的死路，把自己寫死了。」

他沒有放棄書寫，轉而朝向擅長的音樂和日文領域。他很感謝潘德照率直點出他的寫作盲點，「如果沒有潘老師那番話，我可能就走進寫作的死路，把自己寫死了。」

東淨寺學日語

有了潘德照老師的提點，他將目光轉向音樂。臺灣當時介紹西方音樂理論和音樂家的中文書籍並不多見，林道生因受日文教育，仍以參照日文書籍或雜誌為主。他雖能以日語流利對談，文字書寫也只讀到小學四年級的程度，他希望找一位精通日語的老師加強日文書寫和翻譯的能力。

篤信佛教的鄭輕煙求助於東淨寺住持曾普信。林存本是基督徒，身後鄭輕煙將其骨灰安奉於住處後方的東淨寺，她也經常前往寺廟參拜禮佛，與住持熟稔，曾普信欣然收林道生為學生。

每週六下午，林道生便前往東淨寺，進了大門左側建築物，走上二樓第一個房間是住持的書房，林道生以日語「先生」（即老師）稱呼曾普信，「先生」會給他一篇日文撰寫的佛教故事讓他翻譯為中文。「先生」邊修改譯文邊解說後，林道生重謄交給師父。

他的翻譯程度成熟後，「先生」要他投稿到佛學相關刊物，他的文章曾被刊登在《臺灣佛教月刊》、《覺世時日刊》、《法音雜誌》、《佛教青年月刊》、《法海月刊》、《今日佛教》、《菩提樹月刊》、《大乘佛教》等。投稿一年

多，某個雜誌社還頒予他居士的證書。「先生」說：「居士在佛教也是一個地位。」住持期望林道生多為佛教寫些東西，不過，他的目的在日譯中的能力。

「先生」因而成為林家的好朋友。

拜訪吃牛肉乾的「師公」

儘管師徒的目標不太相同，林道生在東淨寺學日文，也學了修養。有次，他向「先生」求教，住持想了想說：「這我也不太懂，下個週末我帶你去找我的老師。」他想，「先生」都這麼有學問了，「先生」的「先生」想必更不得了。

他們要去的地點是四腳亭（新北市），一早先搭客運走蘇花公路，當時沒有柏油路，只有車子輪胎行經處鋪了兩道柏油。他們座位前方是個少婦帶著孩子，小孩受不了山路彎曲而暈車，少婦趕緊打開車窗讓小孩就往窗外吐，嘔吐物隨著海風又吹向車子，「先生」坐在靠窗的位子，穢物就這麼濺到「先生」的西裝。

林道生見了，站起身想去告訴那名少婦，卻被「先生」制止。到蘇澳站下車，林道生問「先生」為什麼不讓他勸阻那名少婦。「先生」認為，小孩暈車已經很辛苦，若把情況告訴對方，豈不是增加當事人的心理負擔。

正值中午時間，林道生想請「先生」吃午餐，「先生」反問他想吃什麼。經

過一上午顛簸，林道生想來一碗熱呼呼的牛肉麵，「先生」竟說那就和他一起吃牛肉麵。麵端上桌，林道生納悶：「這個出家人不用吃素嗎？」「先生」津津有味地把一碗麵全吃完。他忍不住說：「您吃的是牛肉麵啊？」卻見「先生」搖搖頭：「你吃的才是牛肉麵，我這碗是素的。」

世界上再也沒有比這更睜眼說瞎話的吧！出家人不是不打誑語嗎？面對林道生臉上複雜的神情，「先生」自在地繼續說：「我吃的時候，把牛肉當成素的，它當然是素的。最不可取的是，嘴裡吃著麵粉做的食物，卻當成肉在吃。」林道生對這樣的解釋感到很是佩服。

終於來到四腳亭，林道生想買個見面禮送給「師公」，「先生」說：「那就帶瓶太白酒吧。」哇！這個「師公」果然比「先生」道行還高，林道生已經開始接受這套價值觀了。「先生」說還要帶個下酒的零嘴，雜貨店裡剛好沒有豆乾，「先生」說：「那就牛肉乾吧，反正都是『乾』嘛。」

師徒倆拎著太白酒和牛肉乾，步行一個多小時來到山中禪寺。拜見「師公」，在他的房裡喝酒吃牛肉乾。

林道生向「師公」提出內心困擾的事：「我在掃墓祭祖的時候，會不會拜到我自己？佛教講輪迴，兩百年前的我死後，轉世回到同個家庭，變成現在的我，

那祭祖時我在拜的，不就是自己嗎？」

「師公」聽完呵呵一笑：「不會。神要你轉世的時候，會考慮到這件事。」

回程途中，「先生」告訴他，這就是「禪」。有就是沒有，沒有就是有。林道生直呼「這太難了！」「先生」繼續說：「你抄《心經》不是有『色即是空，空即是色』嗎？」他才恍然大悟，因為抄佛經，激起他思考許多關於生命和宇宙的問題。

林道生家庭的宗教信仰相當自由，父親林存本信仰基督教，母親鄭輕煙是虔誠佛教徒，林道生也信仰基督，但不上教堂，掃墓不拿香，以鮮花替代。之後他為教會譜過不少曲子，年過五十才正式受洗為基督徒，與妻子何勤妹有深切的關聯。在東淨寺學日文而接觸到佛學，是一生特殊的經驗。

優良教師的光環與監控

一九六五年，林道生通過中學教師資格考試，轉調正在籌設的花蓮市第一縣立初中，一九六八年因實施九年國民義務教育，更名為花蓮縣立美崙國中。

在美崙國中，林道生是音樂科專任教師，他記得那時學校沒有音樂教室，當時學音樂的人少，也沒有其他的音樂老師。學校合併兩班一起上課，一班五十幾個學生，第一個禮拜，乙班帶椅子到甲班，將椅子排在走道，教室相當擁擠。甲班值日生看上一節風琴在哪一班，負責把風琴抬到教室，下禮拜兩班對調工作。音樂課通常安排在上午第三節到下午第八節，一堂課有一百多人一起上，校園都聽得到聲音，教育部有部編音樂課本，林道生會視需求額外增加教材。

之後，鄰近的海星國中缺音樂老師，也聘請他兼課，同樣兩班合在一起在大禮堂上課。

讓他印象最深刻的學生，是歌聲極好的馬惠美。她是特教班的學生，幼年時期就因視盲被送到畢士大教養院撫養，一進入美崙國中，林道生發現她有音樂天分，向學校爭取購買一台手風琴，個別指導她彈奏，隨後教她彈鋼琴。多年之後馬惠美回花蓮辦一場小型的音樂演出，特地邀請林道生出席。

面對青春期的學生，他也改變過往在小學的教法。

一九七〇年林道生榮獲臺灣省教育廳「推行音樂教學及改進音樂教材教法成績優異獎狀」，以及全國特殊優良教師。他為了變聲期的國中學生調整教學，撰寫變聲期音樂欣賞教材及少年音樂家的故事，也為國中聯誼活動創作七種教材教具。

當年，他同時獲頒花蓮縣模範青年、花蓮縣優良教師，一九七二年經臺灣省教育廳評定為教學方法優良國中教師等。地方媒體的報導讚譽他「具有創新研究改進教學方法熱忱」，「憑自己的愛好和毅力，在不斷摸索之下，成為今天頗有名氣的青年音樂教育工作者」。

創作歌曲

林道生的教學風格活潑，常自編歌曲作為補充教材。他的第一首創作曲〈農夫辛苦多〉，是一九五六年元旦前在《國語日報》讀到的兒童詩：

春天好時光，農夫趕插秧，
四月五月裡，割麥種豆忙。
九月稻割完，十月穀入倉，
農夫辛苦多，為國積米糧。

詩句簡單有押韻，很適合兒童學習，也富有教育性，便趁著元旦假期不停哼哼唱唱，不多久一首完整的旋律成形。他當時未學過作曲法，只是照著母親哼

古調的方式，旋律定下來後，記於五線譜，初作的兒童獨唱曲就算大功告成。之後，也在小學音樂課教唱，聽見學生童稚的聲音唱出他的創作，激起他自創歌曲的熱情。

他的作曲練習沒有特定的作詞者，報紙、古詩詞，但凡喜愛的詩文都拿來譜曲，主題選擇大多與愛國歌曲或兒童教學相關，受限於所學，也以獨唱曲為主。較為特殊的是玉玉川作詞的《龜兔賽跑》兒童歌舞劇，一九六一年曾發行單行本。

前述提及他和劉英傑的創作搭檔，即使分隔兩地，透過書信往返維持詞曲合作。劉英傑雖然多寫愛國歌詞，偶有適合學童的作品，清唱劇《海燕頌》是一九六一年創作，一九六八年發表的作品，故事在說一隻在暴風雨迷失於汪洋的海燕，憑藉毅力和勇氣找到回家之路，富含勵志教育意味。

《海燕頌》的創作有一段插曲，作品完成後，在一個香港作曲家黃友棣演講的場合，林道生抓緊演講結束空檔，請大師指點。黃友棣略為翻看曲譜，告訴他：「請去找一位嚴格一點的和聲學老師。」這番直言批評並未打倒林道生的熱情，他深知自己未接受過專業音樂教育，更加努力把握各種音樂進修機會，之後便利用香港音專函授完成「和聲學」的學習。

一九六〇年代，黃友棣應臺灣省政府教育廳的邀請，在南投中興新村臺灣省

訓團，為全臺中小學教師開設作曲研習，當時花蓮獲選前往研修的三位教師為郭子究、林道生和李忠男。在為期一個月，每週五天半，每天八小時密集而紮實的專業課程，林道生修習曲式學、作曲法、和聲學，是他寶貴的經驗。

來到美崙國中服務，林道生毋須再為教師升等考試準備，教書之餘，有充分時間專注於音樂教學和創作。他在當時校長吳水雲鼓勵下，兩人共同創作花蓮縣立初中的校歌，隨後學校因應九年國教更名「美崙國中」，也重新寫了校歌，這首校歌傳唱至今。

之後林道生陸續為臺東樟原國小、花蓮富北國小、中正國小、國風國中、南華國小、大進國小、光復國中、太昌國小、北昌國小、忠孝國小、光復高職等學校的校歌譜曲。

他提到為校歌譜曲的趣事：通常都是先有詞再譜曲，當然也有例外，例如傳統戲曲。大家或許有相同的經驗，聽歌時會把部分歌詞聽成別的文字，這涉及了聲韻學。為中正國小校歌譜曲時，詞很好，但當中一句「看遙峰……」文字看來很美，但他不管怎麼譜都不對，聽起來就變成「看妖風」。所以他曲子寫好，寄到香港給黃友棣請他幫忙修改，再交給學校，就不會成為「妖怪的風」。

與林道生合作中正國小校歌的劉政東先生，是他一九六六年短期借調花蓮縣

政府教育科（今教育處）服務，坐在他對面的同事，文筆極好，也愛詩文。劉政東曾針對當時官員接受商人招待，流連花街，作了一首〈月夜歸〉，這是國、臺語吟詠皆有韻的詩作：

1.
一夜傾樽為愛花，E ya ken dzun wi ai hua.
春殘袖染落紅霞。Tsun dzan siu lian lo huon ha.
那堪都付揚州夢，Na kam do hu eon dziu ban.
難斷情絲亂似麻。Lam duan tsin si luan su ma

2.
秦樓幾曲扣心旌，Tsin lau qi kio kau sum sin.
燭影牽情醉玉觥。Tsi ina kein tsin tsui yio kin.
底事青衫緋點點，Di su tsin sem hei diam diam.
杯中痼癖是平生。Buei dion kuo pia si bin sin

3.
醉罷吟哦月夜歸，Tsui ba yim qo quei yia qui.
留紅處處露香微。Liu huon tsu tsu loo hion bi.
閨人卻怨郎情薄，Qui lin kiou uan lon tsin bo.
道是胭脂色染衣。Do si ian tsi sie liam i.

林道生將此詩譜為男女合唱曲，前八小節伴奏的低音部以半音階的三連音仿醉翁走路搖擺不穩的腳步，並以此三連音貫穿全曲。前奏過後第一段詞由男低音獨唱，女聲二部以「啊」聲和音，形成為三部合唱。四小節間奏後，第二段詞先由男聲部齊唱，女聲二部以同詞不同旋律的方式在高音應答。接著取歌曲後半段八小節旋律為間奏，第三段歌詞為混聲四部合唱，讓歌聲在完整的混聲四部和聲中結束。

我家有匪諜？

一九六〇年代後期，林家發生一件驚天動地的事，林存本最小的兒子林晚生被警總逮捕，罪名是有通匪嫌疑。那個年代是抄家滅族的重罪，林道生多次探視羈押中的弟弟，林晚生極力否認，對諸多指控感到不解。

林道生透過北部音樂界友人找到值得信任的律師，多方打聽和疏通，至少讓林晚生保住性命。判決後，於一九六九年十月下旬移送臺東泰源監獄，刑期五年。

礙於林道生的教職工作，鄭輕煙不讓他因為探監而惹上麻煩，獨自赴臺東探視小兒子。

一九七〇年二月八日，泰源監獄的政治犯策畫越獄行動，過程中衛兵遭到刺殺。這起事件，讓官方以策反疑慮，將全體受刑人移監至綠島，多人也因而受到延訓處分，林晚生由原來的五年刑期延長為七年。

二〇〇四年一月十七日，總統陳水扁頒發林晚生一紙「回復名譽證書」，表達國家對於當年冠上的莫須有罪名致上歉意。而林晚生七年的囚禁，對林家蒙上的陰影和恐懼超過二十年。

祝壽音樂會

一九六六年九月十七日，林道生指導的蓮韻合唱團在花蓮女中大禮堂舉辦音樂會。蓮韻合唱團是愛好音樂的青年男女組成的業餘團體，成員約有三十多位。

當時他在中廣花蓮台兼任一個未掛名的音樂節目，為了申請流程順利過關，由中廣提出申請，林道生留存該場演出節目單印著「慶祝 總統八秩華誕——花蓮蓮韻成人合唱團演唱會」，演出者王挽危，是當時的後備司令，林道生透過後備軍人輔導單位的人脈去跟司令溝通取得同意。

戒嚴時期對集會遊行管制嚴格，即使是藝文性展演也受到限制，若以蓮韻合唱團或林道生的名義申請必定不會核准。

為了符合音樂會旨意，林道生特地創作開演的前兩首曲目〈慶祝 總統華誕〉、〈恭逢大典〈頌元戎〉〉，作為祝壽曲，音樂會最後壓軸曲目則為〈復國歌〉。該場音樂會由林道生指揮，明義國小欒珊瑚老師鋼琴伴奏，在地《更生日報》刊登演出訊息，描述「輕柔的音韻優美的旋律，節節均搏得全場盈千觀眾雷動的掌聲」，藝文演出用濃厚的政治味包裹，儼然是當時的常態。林道生不諱言地說，現場也有相關單位在監聽，大家心知肚明。

愛國歌曲宣誓忠誠

那段時間，林道生拚命地創作和寫作。除了校歌的委託，音樂雜誌翻譯的邀稿，很重要的一部分是愛國歌曲和現代音樂。

在軍中服役有參與作曲比賽的經驗，從一九六五年開始舉辦的國軍文藝金像獎，林道生幾乎無役不與。主要原因是高額獎金，幫他謄稿的妻子到了徵件期間，會頻頻提醒他「該作曲了」。另外，行政院新聞局優良歌曲獎也是林道生細心耕耘的園地。上述兩個競賽，他陸續得到不錯的成績。

一九七一年五月四日，三十八歲的林道生獲中國文藝協會頒發第十二屆音樂歌曲作曲獎文藝獎章，地方報刊載是「東部文藝作者，第一位獲此項榮譽」。

也是在同一年，他以清唱劇《辛亥革命頌》摘下第七屆國軍文藝金像獎音樂類作曲銅像獎，獎金一萬元。他是以「花蓮團管區後備軍人，上等汽車駕駛兵」身分參賽，作詞者黃成祿曾與他是美崙國中同事，後調至花蓮女中服務。當年歲次辛亥，該作品是以「國父領導革命成功」六十週年為主題。同年十月二十七日，為慶祝總統蔣介石華誕，也在中國電視公司播放林道生參與第二屆國軍文藝金像獎的佳作作品〈偉人頌〉（劉政東作詞），臺北樂友合唱團演出，十個樂章共二十五分鐘。

一九七八年八月二十三日，金門戰地政務委員會出版《金門行》樂譜，為頌揚「八二三炮戰」勝利二十週年，作詞汪振堂為派成金門多年之軍人，曾參與八二三戰役。一九六五年第三次奉派金門時寫下〈金門行〉長詩。林道生於一九四年五月應邀出席花東地區藝文大會，獲汪振堂贈詩。

他在樂譜附上的〈譜成之後〉一文，自述譜曲歷程。原詩長達六十四頁，不是單靠衝動就可以完成，但詩中的旋律和節奏都很適合譜曲。動筆那天是一九七四年六月六日，恰是二戰盟軍登陸諾曼第的日子，期間他與汪振堂就詩文主題、旋律和節奏等交換意見，但之後他忙著參加亞洲作曲家聯盟（The Asian Composers' League，簡稱ACL）的會議和作品發表而擱置。

一九七七年九月三日軍人節的前夕，忽然想到隔年就是「八二三炮戰」二十週年，才又繼續動筆。十月間某天回家在《中央日報》副刊被一篇〈金門大捷──為金門（古寧頭）戰役二十九週年而作〉的文章所吸引。作者葉師燕提到他在十九歲的青澀年紀站在古寧頭海灘的第一線，以美式三零步槍和匪軍打了一場激烈的戰爭。林道生反覆閱讀在槍林彈雨下的軍人心情，大受激勵，於十一月十五日完成全曲。

從他服役第一次參加軍中文藝的作曲，到一九八四年獲得第二十屆國軍文藝金像獎為止，前後將近三十年，創作與戰鬥和愛國主題的音樂，他說這是為了高額獎金來貼補家用，當然也與臺灣社會和政治氛圍關係密切。

胞弟林晚生被冠上「通匪」，林家免不了遭到監視，尤其家人中不少擔任教職。他有一個學生是公家單位的人事，私下給林道生忠告說：「老師，你會作曲，多寫一點愛國歌曲，讓上面的人知道你很愛國，可以減少一點麻煩。」

林恆毅對小叔叔入獄的事並不清楚，應該是家中大人避免讓孩子知道太多。

但他的印象中，每個月固定有一個人上門拜訪，是位很客氣的基督徒。每次來，他和父親兩個人就嘀嘀咕咕交談，就像警察查戶口一樣，這樣很多年。直到林道生到玉山神學院，林恆毅在花中教書，對方偶爾還會來。一九八○年代，小叔叔

沒和林道生一家同住，但林道生寫愛國歌曲，是忠黨愛國的人，是模範青年又是優良教師，就由他當林晚生的保人。林道生一直沒有跟孩子們說那個人是做什麼的。

解嚴以後他的父親才開始談，二二八的時候他們都在做什麼事，藏了多年的祕密讓他捏了把冷汗。林恆毅慶幸還好爺爺過世得早，不然以他的左翼思想，也會捲入政治紛擾。

現代音樂的衝擊和進化

擔任美崙國中音樂科教師後，林道生開始帶學生合唱團的訓練，以及參加合唱比賽，也有民間成人合唱團請他指導。他沒學過合唱教法，透過友人介紹結織在臺北指導兒童合唱團的沈錦堂、溫隆信，只要有機會上臺北出差，他會特地空出時間觀摩該團的練習。時間一久，也拓展他和北部音樂家、音樂教師的人際關係。

他接觸到北部的作曲圈，正是戰後赴歐美、日本留學青年返國的一波浪潮，對臺灣音樂、文學創作掀起擾動。例如，現代音樂由許常惠等人的演奏會帶出風向，首次接觸現代音樂的林道生，也為那超脫古典音樂作曲和表現形式的樂音大

受震撼。

許常惠當時成立「製樂小集」、「中國現代音樂研究會」等團體，號召並鼓勵年輕音樂家投入現代音樂的創作，許常惠後來在多個場合或文章裡闡述，那個時期是以學習西洋的古典音樂至現代技法，讓中國音樂年輕、活潑起來，正是這個播種階段，為往後臺灣民族音樂的回歸鋪路，同時開創現代音樂的嶄新天地。

踏出國門聽見世界

因著在臺北見習合唱團的訓練，林道生有機會參與作曲家們的聚會。他記得是在李奎然位於臺北市迪化街巷子裡的宅邸，幾個對音樂創作有興趣的年輕音樂人定期交流，屋裡有錄音室、有鋼琴，大家研究樂譜，輪流演奏自己創作的曲子，帶有實驗性和前衛性的現代音樂手法，生澀卻飽含衝撞的新曲調激盪靈魂深處。

林道生被喚醒了另一個自我，與求學時代以來被規範好的格律、和聲截然不同的領域在他腦海顯現，也和他嚴謹的家庭教育，被壓抑的臺灣現實環境有著極大落差。

一九七三年，由臺灣、日本和香港等地作曲家組成的「亞洲作曲家聯盟」（即前述之ACL，以下簡稱「曲盟」）成立。許常惠為中華民國首席代表，戴金

泉、李奎然、許博允、戴洪軒、林道生、溫隆信等人為代表。林道生形容，「曲盟」為繼張人模之後，教導、觸發並影響其創作的「恩師」，足見其間各國音樂交流對於身處資源貧乏後山的林道生意義不言而喻。

「曲盟」第一屆成立大會在香港舉行，是為了避開複雜的國際局勢，選擇亞洲地區最國際化的香港。次年，則在日本京都，參加的作曲家代表增至十一個國家或地區：中華民國、日本、香港、菲律賓、韓國、越南、印尼、馬來西亞、新加坡、泰國、澳大利亞，另有來自美國、加拿大、德國的觀察員。第三屆移至菲律賓舉行，隨著會員不斷增加，音樂交流與討論日益廣泛，逐漸奠立其在亞洲音樂的地位。每屆議程涵蓋音樂作品發表、講座、論文發表等，議程日期三至九天不等，臺灣則於一九七六年首次主辦。

「曲盟」在香港成立，是林道生第一次踏出國門，當時香港為英國屬地，出境前要檢附俗稱「黃皮書」的疫苗注射記錄，不足的要補打，並到警察機關申請「良民證」，證實身家清白、身體健康方能入境香港。

臺灣出國一次可七天，但入境香港的停留天數限制五天，「曲盟」會議一連召開七天，香港方面想出權宜之計，臺灣代表抽一天空檔前往澳門繞繞再入境。

一切準備就緒，許常惠等一行人順利啟程。林道生首度出國，看什麼都新鮮。一

到香港機場大廳，聽見英語廣播，之後有中文，要臺灣來的旅客到最右邊排隊，其他旅客都完成通關才輪到他們。

第五天早上，大夥兒出境赴澳門賭博，許常惠是領隊，叮嚀每個人輸贏不要超過二十元美金。結果在賭場門口就被攔下來，沒出國賭博過，大家都穿便服，才曉得國際賭場的禮儀要穿著正式，先花一塊美金「繳學費」，在旁邊的服裝出租店租一套西裝。琳瑯滿目的賭具，著實大開眼界，林道生選擇最簡單的「吃角子老虎」，但手氣不佳，代幣投進去，只聽見喀啦喀啦的聲音就有去無回，沒多久換的代幣全沒了。

同行的忘了是誰，倒是贏得荷包滿滿，用賭贏的錢招待大家搭計程車到澳門與中國交界處「參觀」，還遠遠偷拍了照片。一直在創作著愛國歌曲的林道生，譜了上百首反共抗俄的曲子，實際來到「敵方」陣營眼皮下，反而湧起不真切的空洞感。

香港是多麼進步的地方！每走到一條街就感嘆一次，高樓大廈無疑是一九七〇年代城市發展的指標，林道生充分感受到臺灣的落後與不足，可能是長期生活在都市化相對緩慢的花蓮，感受格外強烈。

一九七五年會議移師菲律賓，總統馬可仕和第一夫人伊美黛親自接待來自

亞洲各地的音樂家，林道生還留著與伊美黛握手的照片。臺灣的高速公路尚在興建，他在菲律賓就見識到高架橋的壯觀，港口停泊私人遊艇，機場停機坪則有私人小飛機，這些景象一再激起他對臺灣的省思。

創作現代音樂

一九七三年「曲盟」於香港舉行成立大會，當時林道生創作的〈讀書郎〉合唱曲，被香港教育司選定為「校際音樂節」合聲指定曲，同年十一月，香港思義夫合唱團為年度音樂會請林道生提供作品，他的〈吳鳳〉、〈花蓮港〉、〈寄語西風〉在音樂會中演出，這是〈花蓮港〉在臺灣以外的地區首唱。

加入「曲盟」，林道生也出版個人創作曲譜。一九七四年，樂韻出版社發行《新編合唱歌集：四手聯彈伴奏》，收錄同聲二部、三部及混聲四部合唱用的世界民謠、名曲及國人作品。曲的原則是讓歌聲的主旋律不斷地在伴奏的某一部分出現，因此即使不用歌唱也可以是完整的鋼琴聯彈曲。許常惠為該書作序，提及這是國內首創的編寫合唱曲的方式。

「曲盟」每年在各國召開定期大會，主題為「傳統與創新」，分為論文研討會與作品發表場次，尤以後者受到會員國作曲家視為盛事，不少年輕作曲家在此

嶄露頭角，更為亞洲作曲家嘗試現代音樂表現的場域。

一九七五年「曲盟」中華民國總會為提高亞洲地區作曲交流，分別舉辦「中日當代音樂作品發表會」、「中韓當代音樂作品交換演奏會」。

「中日當代音樂作品發表會」參與發表的作曲家有：日本的入野義朗、稻垣靜一、一柳慧、臺灣的許博允、林道生、徐松榮、溫隆信，另日本打擊樂器專家北野徹也參加演出。這場音樂會，林道生發表室內樂《破格》。《中央日報》在新聞版面大力宣傳，分別介紹溫隆信、許博允和林道生三位「求新求變」的作曲家。該篇報導如此描述林道生與作品：

《破格》這首曲子顧名思義，可以想見主人林道生的心意。這位現任花蓮美崙國中的教員作曲家，去年九月在日本京都音樂會中受了「刺激」，覺得自己以往的音樂都不好，他要從古典曲中突破，向新音樂邁進，他的《破格》就是打破往昔格調之新作。樂器包容了打擊樂器、小提琴、大提琴、鋼琴、長笛。

另一首他印象深刻的現代音樂創作《淚痕》，創作於一九七五年五月，一

九七五年十一月於韓國漢城（今首爾）舉辦的「韓中現代音樂作品交歡音樂會」（The Korean-sino Exchange Concert of Contemporary Music）（作者按：「交歡」即中文理解之「交換」，此處中英文均採用韓國節目單印製之原始名稱）。這場音樂會是「曲盟」當年與韓國舉辦的音樂交換演奏，六月由韓國作曲家在臺北發表作品，臺灣作曲家則在十一月赴韓國演出本國作品。演出地點在漢城明洞藝術劇場（Art Theatre Myung-dong），採售票方式，共同發表作品的包括許博允、吳丁連、林道生、連信道、許常惠等人。

《淚痕》為林道生作品第六十八號，背景是少女遭性侵殺害的社會事件，他以無調性音樂手法表達少女極度無助和恐懼，遭到殺害後在另一個世界傷痛欲絕的悲鳴。他揣想女孩的不甘、憤恨、害怕、孤單等種種複雜交織的情感，以〈歡樂歸時〉、〈廟前遭難〉、〈陰府哭訴〉三段呈現，由韓國女高音李仙姬演唱，林憲政指揮韓國之演奏家演出。

戒嚴時代社會氛圍禁錮，進入工商業經濟起飛的臺灣，都市化帶來犯罪的社會問題陸續浮現。在這支樂曲背後，多少透露作曲家對社會現況的不安。「回家」原本應是滿心期待的溫暖，女孩結束一天學校生活，一路想著能和家人共進晚餐，而等待她的母親，也準備好家人喜歡的菜色，充滿日常感的時間卻被陌生

的歹徒攔截毀壞，甚至天人永隔。對照林道生當時的生活，看似平實且充滿愉悅的教職和家庭，胞弟因政治入獄而令家人籠罩在被國家監控的無形壓力，社會事件對他的衝擊，夾雜對於潛伏在國家社會陰鬱窒悶的蠢動。

中共的邀約

林道生幾乎未錯過任何一場「曲盟」大會，每年度赴亞洲各主辦國與來自世界各地音樂家相聚的盛會，聆聽最新創作曲，接觸各國傳統音樂，幾個音符卻能構成千變萬化的國度，嗅聞不同聲音的氣息，經歷截然不同的生命風景。

回到現實生活，他持續接翻譯委託，參加國家主辦的愛國歌曲、優良歌曲創作競賽。教書、養家活口是絕對理性，在生活壓力的縫隙，他則用多元類型的音樂作曲或改編，悠遊在感性的想像領域。

愛國歌曲為他贏得不少榮耀與獎金，也帶來意想不到的「盛名之累」。

幾年後，中國也成為「曲盟」一員，在日本舉辦的一次大會場合，臺灣的作曲家們抵達主辦國安排的飯店，一進房間，就看到床上擺著一封信，署名為中國駐日大使館的邀請函。內容寫著「假如你不想回臺灣，請打這個電話聯絡」，另一張大的宣傳報紙上是一大堆一人高的香蕉照片，附有標語「臺灣同胞很可憐，

都在吃香蕉皮」，他們一看就知道場景是南臺灣的香蕉拍賣場。戒嚴時期收到這類文件會被冠上「通匪」的罪名，大家不知如何是好，也想不透為什麼中國大使館會知道臺灣作曲家的房間，隔天一早，眾人便商議聯絡我方外交人員將資料交出去。

晚宴時間，同桌一位作曲家主動跟林道生握手邊說：「林先生，」他還不曉得對方姓什麼，那人自我介紹說是中國代表，手還握著不放地說：「林先生手下留情。」搞得他一頭霧水，反問對方：「請問什麼事呀？」沒想到對方接著說：「都自己人嘛，手下留情，手下留情！」「啊！」他才聽懂，對方指的是他寫過的愛國歌曲，中國方面通通查清楚。

「以後請少寫一點罵我們的歌曲吧！」隔天中場的茶敘時間，對方跟他說：

這次經驗讓林道生思考他的音樂走向，在家庭、事業剛起步階段，他確實需要藉由參與政府舉辦的競賽獎金支持家中經濟，而且臺灣戒嚴時期的整體環境，以及他弟弟的遭遇，都讓他得符合某些社會情境，說得更白一點，就是既要「飽命」也要「保命」，多寫愛國歌曲是必要的。

但他內心的一部分，又實在厭倦束縛，那個來自中國的邀約事件，在他心裡擴散為漣漪，加上臺灣社會走向開放，一九八四年是他最後一次參與國軍文藝

獎，往後也婉拒政治性相關的作曲委託。

首部舞台音樂劇《緹縈》

清唱劇是林道生相當喜愛的音樂形式，實為受到張人模老師的影響。在創作愛國歌曲、現代音樂之餘，來自王文山的邀約，促成他首部清唱劇《緹縈》的誕生。

王文山為中國湖北省人，一九二三年畢業於華中大學，陸續取得美國哥倫比亞大學圖書館學碩士、華盛頓大學政治學博士學位，曾任清華大學圖書館主任，中華民國駐古巴公使。一九四五年二戰結束後，任中國南京金城銀行分行經理，一九四六年秋與陳納德將軍合組民航空運大隊，後改稱中華民國航空運股份有限公司（Civil Air Transport Inc.，簡稱ＣＡＴ），隨國府遷臺後，發展民航事業不遺餘力。王文山認為純樸與淡泊的藝術最美、最感人，勤於筆耕，詞作〈何年何月再相逢〉、〈思親曲〉、〈冬夜夢金陵〉、〈離別歌〉、〈天地一沙鷗〉等五百餘首收錄於《文山拋磚詞》，是音樂界所重視的詞集。作曲家趙元任、李抱忱、李永剛、張錦鴻、沈炳光、黃友棣、呂泉生、李中和等三十多人曾依其詞填作新曲。

《緹縈》以中國的「緹縈救父」為藍本，情節大綱是中國漢文帝時，山東的良醫淳于意濟世為懷，不畏強權，因醫治貧病患者而延誤侯爺夫人病情，遭侯爺

和縣官陷害判處肉刑。小女兒緹縈上書痛陳肉刑不人道，願以己身為官婢替父親贖罪，她的孝心感動君王，免除其父之罪，並廢除肉刑。

樂曲解說特別提及〈家貧出孝子〉一段：

全劇有十二首曲子，原譜附的樂曲解說，形容「節奏生動，曲調優美，氣勢十分豪壯」，每個人物角色，林道生均賦予主題動機為引子，處理手法相當細膩。雖是西方的清唱劇曲式，林道生同時運用現代音樂和中國和聲，多處高難度的滑音、顫音、臨時升降記號、調性變化等運用，擴大音樂空間，掌握角色主人翁的情緒和性格，也考驗著演唱與演奏者的功力。

強調宏揚孝子之道，尤出生在窮家子弟，更應體會母子（父女）情深之重要。作曲者把握了這個中心思想，所譜樂曲，在節奏上情趣上，都格外顯得特殊。

比較新穎的，是作曲者先能把握文詞的特性。他以三人對話的方式，譜出不同的旋律，增添了三處臨時變化音，也運用了許多強弱記號與連結線。使音樂盡量步入美境，給聽眾無限的安慰與同情。

這段文字讓人聯想到林道生有類似的身世背景，他在彰化生活時，聽聞賴和醫師為貧病之人治療，父親林存本臨終前病急求醫，以及十三歲喪父之後，母親獨自撫養十個孩子的困境等。他重新咀嚼品味生命過程，從中萃取出音符，像朝陽升起前葉片凝結的露水，晶瑩地折射出光彩。

《緹縈》大約於一九七七年完成創作，一九九一年在香港元朗大會堂首演，臺灣首演則是由榮民總醫院醫護合唱團擔綱。林道生提到前往香港欣賞演出，是由當地一所高中表演，校方邀請他前去指導，為期五天，每天早上參與彩排練習，最後兩個晚上演出。在臺下看自己的作品，他不改幽默的口吻形容：「心裡覺得有點誇張，這曲子有這麼好聽嗎？感覺上不大對，唱出來的比樂譜記載的好聽太多了。」

斜槓作家

音樂競賽的作曲之外，林道生也未放棄書寫筆耕。他的文章多發表於花蓮在地的報紙雜誌，《更生日報》、《東臺灣日報》、《奇萊週刊》、《燕聲週刊》等，以議論時事、教育等專文為主，其見解精闢，筆又動得勤，報刊方面主動邀稿每週寫一篇。

他的書寫題材多元且自由，並不設限於音樂或教育，日文翻譯得有所心得，對中文也漸熟稔，已不再是剛從花師畢業時，僅有四年日文、四年中文的國學程度。不過，戒嚴時期，國家對思想和文章仍多所監控，一次事件後使他筆下有所收斂。

起初，他在報刊議論時事，編輯依近日的重要事件，請他寫短文評論，他的母親很支持，認為可以練筆。報社固定在星期五傍晚派人到家中取件，他剛從學校返家，正在做最後的潤稿，取件者坐在玄關等他完成文章，將稿子送回給主編修改，隔天刊登。

如此大約持續一年多，有天他回到家，媽媽說，不要寫短評了，他很納悶，之前媽媽不是鼓勵他寫？現在卻叫他別寫了。追問之下才知道，那時候開始有砂石車，車體大約只有現在小貨車的規格，發生砂石車金錢遭竊的事件，他寫了相關評論，還用本名發表。他的母親說，當天有兩個人來家裡，知道文章是他寫的，母親覺得很危險，勸他不要寫了。他嘴巴上答應說好，不寫這個了。但是有時編輯打電話來，指定寫什麼議題就要寫什麼，後來想到可以用筆名，從此以後就用筆名了。另一方面也考量他在學校任教，身分敏感，筆名常用本名諧音或延伸的意涵，如：道生、林聲、道君、奇峰、雷昇、銀雷、樂欣、凡夫等，也免去

不必要的人身困擾。

一九七一年開始，他為香港《音樂生活》雜誌翻譯日文的音樂文章，多以音樂家小故事為主，例如：「貝多芬的情書」、「柴可夫斯基神祕的婚姻」、「華格納與女性」等。

一九七二年《全音音樂文摘》創刊，初期由張邦彥、李哲洋擔任主編，後由李哲洋一人負責，至一九九〇年一月李哲洋辭世停刊。內容主要譯自日本古典音樂資料，尤以《音樂の友》為主，包含各時期樂派風格、音樂家、音樂美學、樂器學、當代演奏家、音樂活動、二十世紀的音樂引介等，後來加入臺灣音樂家介紹、樂壇記事，在一九七〇、一九八〇年臺灣的音樂發展尚未普遍年代，引進許多世界性的古典音樂資訊。

李哲洋看過林道生的稿件，寫信來邀約，首次寄來一篇日文的文章請他翻譯看看。第一次的翻譯合作雙方都很滿意，林道生看到稿費不低，希望能補貼家中經濟，提議每個月翻譯三篇，李哲洋卻回覆他「漸進」，當下令他頗為失望。

戲棚下蹲久總是有收穫。林道生翻譯功力日增，也不時以音樂教育的心得撰文投稿，李哲洋也漸交託更多翻譯稿件，但不能讓讀者發現一個人負責這麼多篇，他用了許多筆名，這個時期的筆名有司徒本、諸葛道、宇文生、歐陽立、林

樂欣，連妻子何勤妹和孩子們的名字都用上了，有一期甚至多達九篇。

《全音音樂文摘》翻譯不僅為他帶來固定的稿費收入，他所翻譯篇章多是音樂家小故事、樂曲介紹等專文，藉由閱讀日本當期音樂雜誌，無形中累積音樂賞析的觀點，豐富學校的音樂教學內容，也和李哲洋伉儷建立情誼。

志文出版社於一九八〇年代也委託林道生翻譯書籍，種類涵蓋音樂、攝影，包括《名曲與名匠》、《世界名鋼琴家》、《本世紀名攝影家》、《攝影特殊技巧》；另外由林道生編譯、全音出版社發行之《大音樂家小故事》，樂韻出版社的《名曲導聆一〇一》等書籍，累積的寫作經驗，讓他誤打誤撞成為斜槓作家。

側寫陳必先

旅美鋼琴大師陳必先為臺灣第一位因資賦優異出國的「音樂天才兒童」，二〇一八年，陳必先、陳宏寬姊弟聯袂在臺北國家音樂廳舉辦難得的聯合音樂會。事實上，陳必先曾於一九八〇年來到偏僻的花蓮舉辦小型演奏會，這段小故事，收錄在小石忠男所著、林道生編譯的《世界名鋼琴家》，一九八五年志文出版社出版，由林道生加入兩位華人演奏家。

該篇標題名為〈有「音樂神蹟」之譽的中國女孩陳必先〉（作者按：當時臺

灣多以中國自稱），一九八〇年一月陳必先回臺參與許博允舉辦的國際藝術節作巡迴演奏會，當時的陳必先未滿三十歲，卻已接連在國際鋼琴大賽屢創佳績，更經常受邀至國際各城市與知名指揮家及樂團合作。

許博允與林道生因「曲盟」結為好友，特地安排花蓮場次，林道生自然成為主要接待，他在演出之後寫下有如記者貼身採訪的文稿。

演出當天中午，林道生、陳必先與隨行人員於亞士都飯店用餐，他寫道：「我深深覺得陳必先是一位很隨和、很有風度的鋼琴家。」演奏會在花蓮女中小禮堂舉辦，雖然是「省立中學」，學校硬體設備不甚理想，「使用的是一架多年前被魯賓斯坦認為是雜牌鋼琴而拒絕來臺北演奏的小型鋼琴」、「這架琴音又調得不怎麼理想，真可用來考驗演奏家的技巧、耐心和修養了」。

屋漏偏逢連夜雨，大概就是形容當天的情況。當晚天候不佳，演出在大雨中舉行，小禮堂坐滿觀眾，禮堂沒有演奏者的休息室，開演時，主持人為陳必先撐傘從禮堂後門進來，節目之間，陳必先只能在演講台下或站或坐休息兩、三分鐘，她始終帶著微笑向觀眾行禮，一點也沒有委屈的表情。為台下「安可」又加彈四首，觀眾們高興地拚命鼓掌以示感激。

親情悲喜

　　林道生與何勤妹感情融洽，兩人花極大心思培育子女，四個孩子先後接受音樂教育，主要是何勤妹啟蒙，或請鋼琴教師。擁有音樂底子，就算將來不靠音樂謀生，希望子女們也能感受音樂帶來的無限喜悅。天下父母心，他們自認沒有多餘財力留給孩子，學音樂和多讀點書，培養孩子一技之長是最好的資產。

　　子女陸續上大學，經濟擔子更形吃力，公費和國立大學是他設下的門檻，小女兒第一年聯考分發到私立大學，註冊加上教科書的費用讓他喘不過氣，跟女兒商量讀一學期就好了吧，當時老大就讀研究所，老二在國立大學，最小的兒子也高中了。小女兒隔年重考，進入臺灣師範大學生物系，之後與大哥林弘毅一樣，前往美國深造，並留在美國機關任職，成為研究幹細胞的專家。

林恆毅視角的父親大山

　　林恆毅從小學小提琴，最早是八分之一大小的琴，每年隨身高換一把。真

正學琴是在國中一年級，當時林道生已加入「曲盟」，他到日本幫林恆毅帶回一把好琴。每年出國參加會議和交流，家中累積大量的總譜，林恆毅也開始聽交響樂，家裡也有古典音樂唱片，透過聆聽和讀譜，他走進音樂的思考世界。許多不明白的地方，有林道生這個現成的老師可以提問討論，為他日後學習指揮奠了根基。

只要林道生出國回來，總會帶回巧克力這些平時少見的「高級」零食。青春期的林恆毅對於父親懷著崇拜和敬意，林道生是花蓮的名人，名字經常出現在報紙上，舉凡參加國軍文藝獎、獲選花蓮特殊優良教師等，又負責為《全音音樂文摘》翻譯，在林恆毅心目中，父親有如巨人般的地位。他記得家中常辦小型音樂會，父親邀請音樂同好，一架鋼琴、幾把樂器，在週末夜流瀉悠揚的樂聲和歌聲，大夥兒聚在一起聊音樂，他見到父親交遊的人際圈，聽他們的談吐，歡樂熱鬧的氣氛在身邊圍繞，美好的意念在林恆毅內心冒出了芽。

林恆毅考取臺灣師範大學物理系，他並未參與學校任何社團，而是在臺北世紀交響樂團擔任小提琴手，週末固定練琴，一年有幾次在國父紀念館、中山堂的大型演出。最初加入時還是業餘團體，林恆毅大三時已成為職業樂團，林道生對他的音樂教育持續到大學階段。

他提到身為大學生的虛榮，就是能用自己的名字簽帳。當時購買樂譜，或

是音樂書籍主要在臺北市衡陽路的大陸書店，買ＣＤ則是在中華路的中國音樂書坊，他都是簽帳半年結一次款。主要是父親有翻譯、樂評等稿費，可直接扣抵。

他和喜歡音樂的朋友到中國音樂書坊，對方買昂貴的錄音帶兩捲，林恆毅故意挑個五捲，然後簽名。

儘管看起來是仗著父親的「樂勢力」，林恆毅體會到父親對他們的教育，知識的部分他毫不吝嗇，不論是樂器的錢，需要的書籍，都不限制。同時，林道生透過關係，讓林恆毅接觸到廣泛的學習層面，所以林道生在臺北有作品發表，或者做唱片的音樂介紹，都讓林恆毅共同參與，當然也僅止於此，林恆毅笑說，因為父親從沒有說到餐廳可以簽帳。

父親這座宏偉的山，是林恆毅從未想過能超越的，一直到他協助設立花中音樂班，二〇〇二年花蓮交響樂團成立，擔任指揮，他才決定朝這個方向努力。之後赴美國伊士曼學院修習指揮，並於二〇〇九年奪得亞特蘭大第六屆ＩＣＷ國際指揮大賽首獎，林恆毅終能以交響樂團指揮的角色，與作曲家林道生討論作品，脫離崇拜父親的壓力。

林恆毅透露林道生的另一項專長：下象棋。他的舅舅們總喜歡來找父親下棋，卻很少贏得了，林道生八十多歲，林恆毅的棋藝依舊甘拜下風。

妻子罹病和辭世

大約一九八〇年後，何勤妹檢查出腦部長腫瘤，當時不僅花蓮醫療資源缺乏，臺灣對腦瘤醫療技術也有限。在這之前幾年，何勤妹就常感到頭痛不適，眼睛不舒服，怎麼也檢查不出問題，朋友介紹到宜蘭羅東陳五福眼科，判斷應該是腦部腫瘤。

一九八二、一九八三年，何勤妹在臺北做過化療、動了幾次腦部手術，動完刀頭蓋骨並未縫合，腦壓過高的話，太陽穴附近會明顯凸起，醫師必須馬上處理。第一次住院動手術，作曲家溫隆信來探視，溫媽媽是基督徒，教會輪流有一位教友來陪伴，問林道生夫婦要不要受洗，就安排開刀前夕在病房完成受洗儀式。

一九八二年底林道生提早辦退休，幾乎以醫院為家照顧病中的妻子，在臺北的子女們也輪流到病房探視。病房同時成為林道生的工作室，一方面照料何勤妹，手邊的翻譯和作曲也未停頓，他的手稿平時是由妻子謄稿，這時由子女們代勞，病房桌面經常鋪滿稿紙和書籍，護理人員也習以為常。

緊急送醫，變成林家的日常，即使回到花蓮靜養，何勤妹虛弱的身體禁不起一點風吹草動。某個早晨，林道生陪妻子在家附近散步，一位準備送小孩上學的

鄰居，開車門不慎碰撞，何勤妹因而跌倒使得頭部受傷。那次傷勢嚴重，必須送到臺北就醫，林道生想盡辦法動用所有人脈求援，最後以直升機後送，機上並有門諾醫院的護士隨行照顧。一抵達松山機場，待命的救護車十萬火急穿梭在臺北市車流中，林道生恨不得能開出一條路，深怕晚了一秒就來不及。原來，救護車上的家屬是這樣的心情啊，林道生在那刻湧起一股同理心，在時間的眼皮下搶救生命，需要周圍認識與不認識的人相互合作。

還有一次，何勤妹是躺在擔架上，在火車最後一列車廂，由林道生、林恆毅父子陪著送往臺北。妻子病中，林道生得到來自朋友們諸多協助。長達四、五年的時間，林道生總是陪在妻子身邊。何勤妹的頭蓋骨沒有縫合，學習材料科學的大兒子林弘毅親手製作保護額頭的頭盔讓媽媽戴，何勤妹回花蓮獨自睡在房間，林弘毅請人裝置監視器，螢幕連結到父親的書房，方便他工作能隨時掌握妻子的狀況。

做放射線治療的副作用，何勤妹漸漸會失去記憶和判斷力，類似阿茲海默症，她認不得林道生，說他是壞人，卻喊林恆毅「校長」，林恆毅那時回花中教書，下課回到家帶媽媽去散步，林家那時候住在鑄強國小旁邊，走永興路，逢人她就跟對方說這是校長先生。她的身體不斷退化，認不得家人朋友。大多數時間

臥病在床，變得很胖、很老。

一九八四年，除了大兒子，其他兒女恰好都在花蓮工作，三人分配好誰煮三餐、洗衣，林恆毅每週末騎著機車到黃昏市場採買一個星期的菜，外加雞腳。媽媽變得很想吃東西，他們滷一大鍋雞腳給她當零食，熱量低，富含膠質。後期擔心何勤妹睡在二樓房間危險，將她搬到一樓書房，林道生寫作，妻子就睡在他前面。

一九八六年，因感冒引起併發症，何勤妹身體再也支撐不住，在花蓮醫院彌留之際，林道生在妻子耳畔用日語說著話，隨侍在側的子女不懂日語，卻了解那是父親溫柔的告別，他說了許久許久，輕柔，懷著感謝，沒有嚎啕大哭，與他心愛的人最後一次談話，如同他們一路走來的柔情。

林恆毅透露，母親過世後，父親的異性緣不斷，子女們也不反對他找個伴，但林道生終究沒有再婚的打算，直到八十多歲的現在，他的床頭仍擺著和妻子的合照。林恆毅坦言，若沒有何勤妹的付出，就不會有作曲家林道生的成就。

第六樂章
原住民音樂創作

林道生為了照顧何勤妹，一九八二年十一月從國中教職退休。一九八四年，位在鯉魚潭畔的玉山神學院準備成立音樂系，當時的教務長是花蓮人，知道林道生曾擔任過花蓮縣政府教育局音樂輔導員，考量到玉神畢業生將來要在教會主日學教兒童音樂，需要具備指導過國中小學生音樂背景的師資，邀請林道生在玉神兼課。

玉神和林道生研議成為專任教師的可能性。除了兼任授課時數有超時疑慮，導火線是林道生每週騎機車經常往返花蓮市區住家和鯉魚潭，某次中午下課返家途中，可能太過勞累不慎自撞電線桿，跌進路邊水圳昏過去，等他聽見有人交談的聲音醒來，人已被救護車送到醫院，兒子林恆毅也趕到。原來是醫院護士是他在美崙國中教過的學生，緊急通知家屬。

校方基於安全和授課需求，建議林道生擔任專任老師，校方規定專任教師要配合晨禱等活動，必須住在學校的教師宿舍，當時何勤妹已因病辭世，林道生可以配合校方要求。接下來的難題是，他的學歷只有花蓮師範學校，可能無法符合玉神的師資聘任標準。

當時的編制是助教、講師、副教授、教授，校方認為助教有違林道生的專業背景，學歷又不及講師資格，最後以代理講師聘任，但書是林道生必須在兩年

內提出研究論文升等為講師，四年內完成專書著作可成為學校正式老師，升副教授要過三關，他的學歷無法升等到教授。林道生於一九九九年六十五歲自玉神退休，已升等為副教授。

連結部落與西方音樂的教學

玉神屬於基督教長老教會，林道生任教之時，幾乎招收原住民族學生為主，他退休前逐漸開放非原住民學生名額。全校有來自臺灣各地各族的原住民學生接受神學院教育，畢業服務於教會或神職工作。

除了玉山神學院，還有臺南神學院和臺北神學院，為了傳道需求，分別使用臺語和國語授課，玉神以國語為主，輔以母語教學，以利畢業後進入部落傳道。

林道生在音樂系任教，除了教授西方音樂的樂理、視譜、合唱、鋼琴演奏等理論和實務，也要編寫符合音樂系學生畢業在部落教會主日學的課綱和教材，原住民族傳統歌謠便成為重要教學資源與特色。

他所指導的音樂系學生要經歷民謠洗禮，他會拿一捲到部落田野採集錄製的

卡帶，讓學生將族人所唱的歌謠記為樂譜。這個練習是他在就讀花師時，張人模老師的訓練，當時他們是由原住民學生現場演唱，師生逐首記譜，這對於沒有錄音設備的田野採集工作是最為基礎且重要的功力。

老師，你還活著！

初到玉神，林道生差點因文化差異造成的誤解而打退堂鼓。

師生幾乎都是住校，上課之餘，三餐、晨禱、晚禱等時間也常碰面。他剛到任不久，在餐廳遇到一位皮膚黝黑的男學生，對方遠遠看到他就開心地大聲說：「老師，你還活著啊！」林道生心想：「這是和老師打招呼的方式嗎？難不成在詛咒我？」當下氣憤難當，揮揮手叫那位學生過來，劈頭就說：「你現在講的是什麼意思？」對方被他的氣勢嚇了一跳，卻也不服輸地回：「什麼什麼意思？」態度理直氣壯，絲毫不覺理虧。這下更惹得好脾氣的林道生不開心，所幸一位老師看見急忙過來排解，問清原由後不禁莞爾。

癥結出在文化對同一句話的解釋：「你還活著」用臺語解讀是「你還沒死」，而原住民部落因山林狩獵具有危險性，當獵人完成任務回到部落，族人會熱情歡迎：「你還活著！」包含重逢的喜悅和慶祝。林道生聽完那位老師的解

釋，也深深對自己對原住民族文化認識粗淺感到抱歉，對那位學生賠不是，也下定決心要好好學習原住民的文化內涵。

繼「你還活著」的問候語事件沒多久，又有學生以「老師，最近食量好嗎?」和他打招呼，他心想：「問我食量好嗎，我又不是餓鬼。」諸多文化差異帶來的誤解與磨合，讓他一度覺得自己在玉神是少數族群。然而，他依舊沒有離開，原因很單純，他在玉神能聽見學生們優美的歌聲，原住民的聲音真的太好了！他由衷地讚美，在校園中時常聽到學生唱著家鄉的歌謠，再也沒有比這更值得嚮往的事。

學生嚮導　走進部落

原住民學生成為林道生的文化與部落嚮導。編寫課程教材的需求下，部落是他重要的文化寶庫。學生時代他曾跟著張人模老師到幾個部落採集歌謠；教書之後，還要養家，社會大環境也不重視，也就疏於部落的調查。

他談到早期錄音設備不僅笨重，性能也不是太好，更麻煩的是，戒嚴時期購買收音機、錄音機要申請執照、登記身分證、個人資料和用途。卡帶式的記憶容量有限，錄完一面得暫停翻面再繼續，費用也是門檻。於是，在中小學任教時，

儘管有機會到部落採集歌謠，仍屬於零星的。而且，初期沒有學羅馬拼音，記錄歌詞常用注音符號加ＡＢＣ加日語。

玉神的學生來自臺灣各部落，趁著寒暑假返鄉，正是安排長時間蹲點採集的機會。林道生說，憑他一個人絕對無法造訪臺灣各地的部落，他在玉神十五年的教職歲月，上山下海，足跡遍及從未想過的山林海濱，特別是位在高山峻嶺的小部落。若非有學生帶路，為他引薦家鄉的耆老、族人，一個非原住民的學者很難踏進傳統部落領域。

有些部落老人家無法接受錄音器材，更別說是照相，只靠手寫記譜難免出錯，有時會請耆老或族人反覆吟唱同一首曲子，作為比對。林道生後來發展出的標準裝備是一個００７手提箱，錄音機就擺在手提包容易拿取的位置，和對方閒聊一段時間，再請對方哼唱熟悉的歌謠，按下錄音鍵的時機並不固定，得把握住聊開來或唱得忘我的時間點，而且不能讓對方起疑或發現。

林道生並不願意用這樣像欺騙的方法，遇到田野採集天數多的時候，他會採取漸進的方式，與族人熟稔之後說明採集的用意，或是自己先開口唱出他所知的歌謠，此時族人會馬上糾正：「老師，你的發音錯了啦，是這樣唱。」待氣氛熱絡，取得族人信任，再拿出錄音機好好地錄製故事和歌聲。

部落採集也順道做家庭訪問，林道生平時關切學生們的狀況，多接觸他們成長的環境，也能在學生面臨求學困境時給予適當的協助。在部落是他感到放鬆的時刻，與原住民相處，天南地北地聊天，認識他們的文化習俗。他後來在札記裡提到，吃過晚飯，大家躺在草地上看星星，部落耆老說著流傳的故事，跟著大家吟唱歌謠，原住民的歌聲總是那麼優美，畢生難忘。

教案不能只有歌謠，原住民歌謠反映生活和文化，也與神話息息相關。除了寒暑假，週末假期他也常往部落跑。部落教會認識的牧師知道他喜歡聽老人家說故事唱歌，會邀請他到教會傳道。但林道生不是專門的神職人員，總是先將要講的稿子寫好，請玉神的牧師看過內容。有一位太巴塱教會的許牧師常邀請他到家裡留宿。週日上午的講道，林道生星期六下午就到了，許牧師會請部落的人帶他四處拜訪老人家。晚上的聚會，經常有部落族人在教會唱歌聊天，這些經驗都讓林道生累積部落歌謠和神話傳說，同時對各族原住民族有更貼近的觀察認識。

作家盧千惠與夫婿許世楷（曾任臺灣駐日代表）在一九九三年曾於玉神任教半年，他們的宿舍與林道生相鄰，她在著作裡提到幾段與林道生的交遊往來。她印象中的林道生時常戴著鴨舌帽，有空就四處蒐集民謠、民間故事。他當時是防止少女賣春的善牧會會員，也會帶著玉神的學生在善牧會周圍除草。

盧千惠記下林道生興奮地分享在部落採集的經驗：

我到阿美族的村落時，他們對著我唱歡迎的歌，我也回唱：「我騎著摩托車從卡拉波經過……來到這裡，我的祖父是……的孩子」，和著他們古老的旋律唱著，想想，這世界上有哪個民族見到人是用歌聲來打招呼的？在太魯閣族裡，還有一位歌聲優美的八十二歲老阿媽呢！我每天到處尋寶，忙得很……

他告訴過她一則部落婦女到都市工作的故事，這位原住民婦女常因未關水龍頭被雇主責罵「頭腦不好」，林道生說，原住民在部落多半是引溪水到家裡使用，根本不需要關水龍頭，隨意責罵原住民頭腦不好的雇主，是沒有想像力、缺乏理解別人的能力。

田野調查的禁忌與文化理解

田野採集是進入不同的文化領域，最忌諱的是觸犯部落禁忌，不只為對方帶來困擾，有時甚至踩到神聖的禁區。林道生有深刻的經驗。

第一次在臺東大武作訪問，因坐錯了位子，犯了當地不能一人坐中間的禁忌，而無法採集到故事，直到問清楚緣由並謹慎道歉後，才順利進行訪問。

「抖腳」對原住民部落也是禁忌之一，某次他在部落訪問時無意識地抖腳，對方第一次對他說：「不可以抖腳，這樣很危險！」第二次再抖腳時，對方將他的腳壓住，第三次直接拿石頭墊在他的腳下。原來在這個部落，抖腳意味著「我們回家的路上會像抖腳一樣，大地也會搖晃」，就是會遇到地震的意思。

語言隔閡是田野常見的狀況題，並非每次到部落都有學生隨行，遇到老一輩的族人，林道生能用日語交談，萬一只會說族語或是對國語一知半解，臨時又找不到口譯，只能用猜的。

林道生在蘭嶼與一位老人家做訪談，他問：「你的孩子現在到哪裡去？」老人家回：「到臺灣的『殺人學校』！」他嚇了一跳，趕緊找人翻譯什麼是「殺人學校」，問了當地很多人，懂日語的耆老也都說是殺人學校。

好不容易找到當地一位牧師，他才說這是「當兵」的意思。蘭嶼達悟族的語言沒有「當兵」這個詞，也不曉得軍事，這些都不懂。當兒子被徵召入伍服役，父親透過電話，問他兒子每天在那裡做些什麼，兒子都回答：「就是練習『衝呀！殺呀！』」還有拿槍跑來跑去學習殺人！」所以，那位父親以為這是個殺人學

校，並認為：「這個很不好！為什麼要教我兒子學殺人？而不教他學習捕魚呢？這個很奇怪！」老人家百思不解。因為他們的語言裡沒有「兵」、「軍事」、「打仗」、「戰爭」，也很少遭遇到這類造成人類不和平的經驗。

某次到部落想錄歌謠，但是族人不准他進到屋裡錄製，他只好站在屋外，當時下了一整夜的雨，族人也唱了一整夜的歌。後來，林道生問他們唱的是什麼歌。族人反問：「什麼叫什麼歌？」幾次雞同鴨講，林道生察覺他們顯然不了解「歌」的意思。只好換個方式問：「你們整個晚上在做什麼？」他們回說，他們在跟祖先說話。林道生之後詢問當地牧師，牧師知道歌唱的意思，告訴他：跟祖靈說話就是林道生所指的唱歌。

所以，他第一次發現，當他要用「歌」這個詞的概念去講述這些音樂，和部落的人溝通，但他們的認知範疇並沒有「歌」。該如何形容，就是語言轉換的困難之處，也是他田野採集得一再克服的障礙。

親人般的師生情誼

林道生在玉神稱的學生暱稱他「老爸」，這位在課堂上要求嚴謹的老師，私下卻是對學生們關心備至的長者，離鄉背井在外地求學的學子，遇到困難馬上想到找「老爸」求助。

泰雅族的Rosin，是神學系學生，二升三年級被退學，他找林道生說他還想再繼續讀書。林道生建議他重考，但他的太太還在玉神就讀，他必須先找工作，請「老爸」幫他介紹工作機會。林道生透過朋友在果菜批發市場找到送貨的職缺。Rosin每天清晨四點前騎機車到果菜市場，將批發的貨送到市場各攤，大約早上九點可以送完。Rosin後來重考，畢業後到新竹的教會工作，週休二日常邀林道生到他的教會講道。

另一位泰雅族的Loyo被退學也來找林道生，他約了時間請Loyo和他的女朋友離校前餐敘。當天下午校務會議召開到將近五點還沒結束，眼看與學生的約會就快遲到，他只好向主席告退說要請退學的學生吃飯，學生想和他聊生涯規劃。在

座的老師們感到驚訝，林道生並不是Loyo的導師，外系學生退學來找他諮詢是很特殊的案例。

師生三人約在亞士都飯店，Loyo說有駕照，家住在臺東的新香蘭，林道生建議可試看看臺東基督教醫院的工作。Loyo到東基牧師館，說明自己是玉神肄業學生，有一位林道生老師介紹他來應徵。之後院方安排他開救護車。工作兩年，Loyo未放棄升學，重返學校完成學業，與妻子均為牧師。兩人結婚時，為了感謝林道生當年伸出援手，特地邀請他來擔任座上賓，強調沒等到他，婚禮就不開始。

這下換林道生頭痛了。

婚禮前一天，是另一位學生的婚禮，還跟林道生借賓士車當新娘車，林道生是現成司機。婚禮當天一早六點半，他將新娘從屏東縣泰武鄉平和村位在山腰的住處先載到屏東市化妝，一小時搞定妝容返家，吃完早餐後，男方來接。抵達教會，禮拜開始前，林道生要負責司琴。他特地準備兩首排灣族與結婚相關的民謠曲子，儀式順利結束，林道生準備動身趕場，前往臺東參加隔天Loyo的婚禮，卻被新郎狙攔了。

他說：「老師，你要坐在新人主桌，不能離開，而且中午的喜宴只能算中型的，晚間才是全部落參與，有盛大的跳舞。」林道生說不過學生的盛情，只好在

屏東多留一晚。隔日清早，他加足馬力拚命趕往臺東，Loyo的婚禮是早上九點，他抵達時已將近九點半，部落外有人在等著，大家紛紛通報「老師來了」。

一見到新娘，女學生抱著他哭說：「老師，我很怕你不來。」親戚們看到林道生，私下小聲談論「這個白浪喔⋯⋯」（「白浪」為部落對漢人的俗稱。）畢竟，就是等這位傳說中的「老師」，差點害婚禮耽誤了良辰吉時。

資助學生出國深造

移居夏威夷的哈將（族名音譯），不時還會打電話給林道生。她是個歌聲悅耳的泰雅族，家裡經濟困窘，林道生去過她家好幾次，為了讓她的父母同意讓她到新加坡三一神學院深造音樂。

哈將原本的生涯規劃，玉神畢業後就去當牧師，有穩定的收入。林道生賞識她的音樂造詣，鼓勵她前往新加坡攻讀教會音樂研究所，哈將當然想去，但家庭負擔讓她卻步。林道生陪哈將回家，從宜蘭的牛鬥上山，來到一個叫巴陵的地方，林道生這輩子第一次來到這裡。他帶著地圖向哈將父母說明新加坡在哪裡，為什麼哈將有出國深造的必要。拜訪一、兩次之後，哈將父親點頭答應讓女兒出國。

但，錢的問題依舊沒有解決。林道生希望資助哈將學費和機票錢，他深知泰

雅族的個性，絕不可能平白接受，否則會有被看不起的意味。哈將的父親是當地的牧師，當時稱作「囑託」，是不具正式資格的牧師。哈將家有土地，林道生很納悶，巴陵的水蜜桃極富盛名，為何哈將家境會如此窮困？

哈將的母親說，家裡的土地租給非原住民種水蜜桃，帶他去看那片水蜜桃果園。林道生估算水蜜桃的株數，一株年產量，水蜜桃平均價格和成本，再回頭看哈將家收取的租金，用紙筆列出給哈將父母親告訴他們，種水蜜桃的人每年收入是地租的十倍，他們應該要終止租約收回來自己種。

哈將的父母馬上跟承租人說明租約到期不再續租的想法。哈將如願前往新加坡，生活費由家裡支應，學費則由林道生負責。哈將升研究所二年級時，土地沒有再續租，家裡投入水蜜桃產業，這段時間林道生建議讓哈將的妹妹就讀師範學院，她畢業後在小學教書，工作穩定。

哈將父母種了水蜜桃，問林道生該送去哪裡賣？部落裡通常在採收後，用小貨車載到臺北賣。林道生在玉神的學生，畢業後到各地教會當牧師，他跟學生們說，要支持同樣是部落的產業，特別在北部都會區的教會，牧師們幫忙教友代訂，做禮拜時直接取貨。哈將家靠水蜜桃順利脫貧，蓋了新房子，哈將一家人很感激林道生，特別為他保留客房，讓他隨時到巴陵走走。

當時看到有潛力且上進的學生，他會想起張人模老師對他的栽培，油然升起惜才愛才的心思。面對相對弱勢的原住民族學生，更不遺餘力在升學方面提供必要協助，除了哈將，還有一位學生赴日本武藏野大學音樂系研究所就讀。他說，那時他的孩子都有各自的成就，兩個孩子在美國取得學位，另外兩個沒有出國，他也有經濟能力，就將自己孩子沒有出國留學的錢用來資助學生。

融入教會學校

玉神培育神職人員，師生的生活言行均要遵守基督教規約。林道生在甫到任的校務會議上，注意到他要和學生一起去砍草，行事曆明文列出砍草的週次和日期。一學期有三天的奉侍週，要奉獻給學校，奉獻可以是金錢，也能出勞力為學校砍草。玉神座落在鯉魚潭前方的山坡上，整座山的雜草要定期修剪整理，於是林道生買了雨鞋和鐮刀。

行事曆上讓他卻步的是「講道」，學校每天要做禮拜，晚上和星期天，各系專任教師講道和三年級學生實習講道會輪流排進行事曆，林道生被排到兩次。林

道生身為基督徒，卻沒受過牧師訓練，他到圖書館查閱有關講道的書，然後去找童春發副院長求助。他在講道前將稿子寫好請童副院長過目，童副院長點出哪個段落需要加入什麼，引用《聖經》的哪句話，講道開始之前要唱哪一首歌，曲子內容要符合當日的講道內容，該如何回應歌裡面的內容等，整個講道過程是經過設計的。

為此，他另外去報名日文《聖經》研究班，順道複習日文，以函授的方式，每個禮拜會收到當週研讀的《聖經》文章，附帶日文。星期天講道之前的禱告同樣要配合講道內容，但《聖經》研究班的資料並不適用原住民生活，林道生另外依據原住民生活文化擬稿，花了將近三年將相關資料融會貫通，而他在部落採集的歌謠神話就派上用場。往後在玉神的十二年，講道相當上手。

需要臺語講道的場合，玉神也交由林道生出差，到過臺南、澎湖等縣市的教會。為了到馬公教會講道，林道生請玉神安排阿美族、太魯閣族各一名女學生，穿著各自的傳統服飾。講道前後的獻詩，由她們各唱一首由該族改編為聖歌的歌謠，曲子是部落流傳的旋律，再用國語填上聖歌歌詞。

講道結束，長老邀請師生三人餐敘，牧師與牧師娘作陪，牧師娘說要帶他們到馬公街上逛逛，林道生想，返回臺灣的班機是下午四點，當時都一點多了，也

沒太多時間能仔細地逛。

但牧師娘很堅持，她說，兩位女學生長得漂亮，臉上未施脂粉，這年紀的女孩上點妝會更好看。牧師娘掏腰包買了兩個化妝盒給女學生，女孩們雀躍地跟他分享，說這一盒在花蓮市要賣一千兩百元，雖然她們不太知道怎麼用化妝品。之後很長一段時間，女孩子們都還記得在馬公的獻詩。

驅鬼大師

他分享一次有趣的部落布道經驗。

有一年寒假，玉神的學生組成「跟隨主布道團」深入日治時期發生抗日事件最激烈的霧社地區，那裡是賽德克族部落，在德克達雅、布蘭、盧山、得鹿谷、鹿谷達雅等地巡迴布道。布道內容由學生設計，主要是唱歌、舞蹈、短劇、短講等。唱歌、舞蹈盡量安排非當地族群的歌與舞，以增加當地人的見聞興趣，短劇以《聖經》故事為主，短講由老師擔任，講述其他部落發生的現代故事，並結合《聖經》詩句的教導。

某個晚上，當地的傳道人告訴林道生，布道結束後有三位長期被魔鬼纏身的信徒想請老師趕鬼，解除被魔鬼糾纏的痛苦。傳道人強調，之前也趕過幾次鬼，

但是魔鬼總是很快又回來糾纏，不勝其擾苦不堪言，盼望布道團的老師能趕走附在他們身上的魔鬼。

林道生心想：「哇！我可不是牧師啊！我沒有受過趕鬼的訓練，要怎麼趕鬼呢？」他臨時請教神學系的學生，有關趕鬼的《聖經》記載、方法、過程等等，他靈機一動，臨時在布道中的短講加入有關耶穌趕鬼的故事，加強信徒對魔鬼附身的認識，對耶穌基督的信心。

布道團演出後，三位被鬼纏身的信徒們走上前來，請林道生為他們驅鬼。他用手按在其中一人頭上，詢問對方被鬼附身的情形，之後緊握對方的手一起禱告，接著奉主耶穌之名嚴厲地斥責邪靈魔鬼。在最後的階段，他略微施加按在頭上的指頭力道說：「我奉耶穌基督的名，命令你，魔鬼！從她身上出去！離開遠遠地！永遠不要回來！」然後要求會場全體人員一起低頭同心禱告，完成驅鬼的任務。接連兩個人也是相同的程序，算是達成當地傳道人的託付。

次日早晨，布道團要離開，繼續前往下一個部落。當車子將駛出部落外圍，遠遠看到一個人在小徑旁的房子前向他們招手，左手拿著一包東西，似乎要搭便車。仔細一看，是昨夜請林道生趕鬼的會友，車子停在她面前，大家下了車，林道生問她是否需要幫忙，原來她是要送自己用月桃莖編織的小草蓆給「驅

鬼大師」，感謝替她把魔鬼趕走了。那位婦人說：「感謝老師，很久沒睡得那麼好了！」林道生謙虛地說：「是主耶穌救了你。」並邀請她和全體布道團員手牽手低頭禱告，再一次感謝主耶穌基督的恩典。他對她說：「《聖經》記載著，耶穌說：『你若能信，在信的人，凡事都能。』」

這是發生在南投與花蓮交界，兩千多公尺中央山脈高山上的難忘趕鬼經驗。

守護在側的學生

林道生就讀小學六年級時，曾因營養不良在體育課暈倒，往後每隔九到十二年，就會莫名暈倒，形成規律的週期。那次，在玉神宿舍，他突然感到不適，頭暈，天搖地轉，想要走到房間的電話卻彷彿遠在天邊，費了一番功夫終於按下總機按鍵。

電話接通，他告訴總機自己暈倒的事，總機人員立刻轉告保健室。當時保健室是一位德籍的盧姓女教師，修習過護理，在教育系當系主任兼校護，接到電話就派兩位男學生到林道生房間，一位排灣族學生陳俊明將他從二樓背下來，盧老師已將車輛開到宿舍大門，送到門諾醫院治療。

在醫院等候期間，護士讓已經清醒的林道生坐在輪椅，學生在後面幫忙推

輪椅，盧老師照看著有無異狀。想不到，經過的護士或醫生幾乎都過來和他打招呼，「林老師，你怎麼了？」盧老師後來跟看診醫師說：「林老師被打擾，我想用布把他蓋住，藏起來就不會被麻煩，他需要休息。」這段插曲讓病中的林道生覺得有趣又窩心。

看診完返回宿舍，他又迷迷糊糊地昏睡過去。醒來的時候，林秀妹、段賽英、伊苞三位女學生特地去探望他，坐在床邊唱排灣歌謠為他解悶，煮了稀飯讓他喝，三人陪在他身邊，不停唱歌，等他睡去沒有大問題才離開。林秀妹是位貼心的學生，林道生待她如兒女，後來因為都姓林，索性收她為乾女兒，跟林秀妹說：「以後你就叫我老爸好了！」結果整個玉神的學生都跟林秀妹喊他「老爸」。林秀妹回憶，有次牧歌團到美加巡演，林道生未隨團，卻交代人在美國的睿毅去探班，在紐約場開演前，林睿毅和夫婿來到後台就大聲地喊：「請問哪一個是林道生的乾女兒林秀妹？」令她感動又窩心。

林道生在玉神保持運動的習慣，以便儲備跑田野的體力，有時繞著鯉魚潭跑一圈，有時騎腳踏車從鯉魚潭到市區，約林恆毅吃飯聚會，晚上再回到鯉魚潭。

他不太明白規律性暈倒的原因，一直到退休後和兒子搬到吉安鄉的住處後再次發作，那次暈倒，醫生仔細詢問他的生活起居，認為應該是因為過敏加上體質缺

鉀。家人將鯉魚潭撿來領養的流浪狗送走，林道生每天早上吃芭蕉補充身體欠缺的元素，暈倒的症狀獲得改善。

原住民音樂研究與著述

林道生確立以原住民音樂為研究方向，是在玉神的教學和田野採集，他累積有不少珍貴的部落傳統歌謠和神話，這些第一手文獻是臺灣重要的部落記憶。

雖然許常惠、史惟亮等人在一九六六年發起「民歌採集」運動，大規模調查和收錄臺灣本土歌謠和音樂，但較偏重音樂史研究和音樂觀點，與部落生活和社會脫節，且之後學術界並未持續投入，僅有零星的採集。

一九八八年臺灣解嚴，本土文化受到重視，教育部也在一九九〇年代將國中小學鄉土教育設科教學，原住民合唱曲教材需求大增，音樂創作進入豐收期。一九九一年許常惠成立「中華民國（臺灣）民族音樂學會」，以學術研究與論文發展為會務推展重心，林道生也將重心放在此學會，於二〇〇〇年擔任第四屆監事。

林道生進入玉神任職，認為一所大學應該出版自己的學報，向校方提出建議

後，學校請他擔任《玉神學報》的召集人和主編。不會寫論文的人，卻要負責學報，光邀稿是不夠的，缺稿時主編得自己寫稿。那時林道生還只是代理講師，沒有寫過學術論文，當時也沒有快速查找到完整論文資料庫的網路服務，他依舊像學生時代，廣泛閱讀，藉著參加國際音樂年會和學術研討會的場合，參看論文寫作法，並從中學習查找到自己需要的文獻。

看見原住民歌謠的音樂之眼

林道生在《玉神學報》發表的幾篇文章，表達他進入部落，以及投入原住民音樂教育後的觀點。

其中，一九九六年〈臺灣原住民音樂教育之省思：從玉山神學院的本土音樂教育談起〉，他點出臺灣的九年義務教育乃至於大學音樂教育走的是西洋音樂的路線，使得原住民青少年在所受到的異文化衝擊下，影響到即（作者按：既）有的審美走向，甚至於有族人強烈地認為原住民音樂「水準低落」。

因此，他堅定地認為，原住民最高學府的玉神有義務透過教育，在學校、在部落落實、提高自我民族音樂文化的價值，再建立起原住民在音樂上原有的自豪與自尊，為原住民傳統音樂的傳承創造出延續的時代使命。

這不但是一位身為玉神音樂系教師的自我期許，更期待有更多原住民學生和音樂愛好者，能夠正視自身文化價值。

一九九七年，他應日本東京入野義朗音樂研究所邀請，發表〈阿美族民謠謠詞近百年變遷〉，本篇論文經修改後收錄於二〇〇〇年出版之《花蓮原住民音樂系列2》，篇名為〈阿美族民謠近百年的流變：馬關條約至今（一八九五─一九九五）以十首阿美民謠為例〉，透過採集歌謠，呈現阿美族部落受政治、經濟環境改變，部落傳唱歌謠反映經歷農事、戰爭、北漂等族人處境與內心情感。

一九九八年，他在「中華民國民族音樂學會」於泰國舉行之第四屆亞太地區民族音樂大會，發表〈泰雅族口簧琴音樂文化〉。一九九九年於中國福建舉辦之第五屆亞太地區民族音樂大會，則以〈台灣布農族童謠曲調結構與歌詞背景之研究〉為題發表論文。二〇〇〇年臺東縣政府主辦之「後山文化研討會」，林道生發表〈後山原住民音樂的特色及發展探討：從演唱（奏）的觀點談起〉。二〇〇七年應日本早稻田大學之邀，參與「早稻田大學　創立一二五周年記念　台湾文化週」活動，以「台湾原住民文化・歌」為題發表演說，校方以「原住民の研究者である林道生氏による、原住民の文化・歴史及び音楽の紹介を行います」

（原住民研究學者──林道生，介紹原住民文化、歷史及音樂）為宣傳。

他在臺東發表的論文中，再次闡述原住民音樂保存、傳承的觀點：

「蒐集」是民族音樂學家的工作，「分析」、「研究」是音樂家的工作，「保存」是部落族人的工作，「發揚光大」是作曲家的工作。在族人及各方音樂人才的分工合作下，原住民音樂才能有雙重的好結果，即能「保存」又能「將其精華重新改編、創作」，使成為適應當代潮流的作品，原住民音樂才能存活下去。

曾師事許常惠，在花蓮從事音樂教育和部落歌謠採集的化仁國小校長古淑珍，本身是阿美族，她說明一九八○年至一九九○年代，臺灣社會環境對原住民音樂並不是太關注，儘管許常惠不斷大聲疾呼，並鼓勵原住民重視、保留傳統歌謠。古淑珍說，一九八四年左右她大學剛畢業，還有時間偶爾到部落或豐年祭採集歌謠，有時會運用在學生合唱團的發聲練習，她的碩論也以民族音樂為主題，卻沒有像林道生進行有系統的整理。

她對林道生的印象是，只要有祭典到部落採集，幾乎就會看到林道生戴著帽子、背著照相機和錄音機，跑得比年輕人還勤，而且觀察他和部落族人的互動，

一看就知道族人對他不陌生，不是久久來一次「沾醬油」。

古淑珍坦言，原住民歌謠在臺灣社會一直不是顯學，當時部落也欠缺具備採集和整理能力的人，但卻有一位非原住民的學者，願意一再走進部落，不厭其煩地錄製歌謠和口述故事。在經費缺乏的情況，甚至自掏腰包做田調、出版音樂CD，若非抱持極大的熱情很難持續這麼久，讓身為阿美族的她相對汗顏。「在花蓮音樂界，林道生是和原住民音樂畫上等號的，」她如是說。

原住民歌謠樂譜

早在一九六四年，林道生便嘗試將阿美族民謠〈花蓮溪水滾滾向東流〉、〈花蓮港〉分別改編為合唱曲和鋼琴變奏曲，兩首均為張人模出版《阿美大合唱》裡的曲子。一九七一年，他改編〈歡迎嘉賓〉、〈花蓮港〉為合唱曲，作為美崙國中音樂教材，〈花蓮港〉更為花蓮許多中小學納入音樂教材之一。有系統的編曲是在玉神時期。

一九八八年，林道生將部落採集的歌謠編曲，由玉神出版《台灣原住民民謠鋼琴小品集(1)》曲譜，翌年出版第二集，這樣的曲集頗有給玉神學生示範教學的意味，適用於部落主日學彈奏。一九九五年，因應國中小學鄉土教學之需，由教

育部補助、花蓮師範學院音樂教育研究中心統籌出版《國中小鄉土教材：阿美族民謠一〇〇首》，一九九七年出版《國中小鄉土教材：布農族民謠合唱直笛伴奏曲集》，後續則有《泰雅族民謠集》。以及一九九八年起，由花蓮縣立文化中心（今花蓮縣文化局前身）出版《花蓮原住民音樂系列》，共分為布農族篇、阿美族篇和泰雅族篇等三冊。

林道生編寫的原住民歌謠曲集均為部落採譜、羅馬拼音記詞，作曲家依演唱（奏）需求進行編曲，未更動原曲，在每首曲子後加註歌詞之羅馬拼音與中文譯詞的對照。而他編著此類曲集的原則之一是，介紹該族群的分布、文化背景等，涵蓋歌謠特徵、樂器、生活與祭典歌謠等，提供教學者與演奏者對曲子背景有進一步理解。

樂譜與一般人還是有距離，音樂與歌謠還是要用聲音傳遞才有感覺。因此，上述書籍均附上演唱ＣＤ，古淑珍曾參與一九九八年泰雅族（太魯閣族正名前，泛泰雅族均稱為泰雅）民謠錄製工作，她當時為花蓮縣政府教育局音樂科輔導員，錄製地點在花蓮市的點子智慧傳播事業有限公司，人聲部分由景美國小合唱團擔綱，時任景美國小音樂教師朱瑜琪伴奏，曲目亦為林道生採集。

為了讓原住民歌謠走入臺灣藝文演出場館，林道生以個人作品發表會的型

態，舉辦原住民音樂會，一九九九年由臺東池上鄉咔巴嗨合唱團演出的「咔巴嗨之夜」，共有三個場次，分別為臺東泰源技藝訓練所、臺灣原住民文化園區、花蓮縣立文化中心。二〇〇〇年「山海組曲——原住民童謠組曲演唱會」，景美國小合唱團在花蓮縣文化局演藝廳登場；二〇〇二年「那魯灣之歌——林道生原住民民謠作品演唱會」，由花蓮高中管樂團、玉山神學院阿美族團契、布農族崙山長老教會共同演出。

特別值得一提的是，二〇〇六年第五屆「都蘭山藝術節」，於臺東縣政府中山堂演藝廳舉辦的「都蘭聖山禮讚」，臺東交響樂團與巴奈合唱團演出，由嘉義大學劉榮義教授擔任英國管獨奏與協奏，曲目即來自林道生〈都蘭聖山禮讚組曲〉。

□傳故事的奇幻之旅

　　一九九一年，他將收集的神話故事整理，陸續在《東海岸評論》雜誌發表，也在該雜誌書寫關於童年日本時期的花蓮點滴，他看著時代演變，想記下過往兒時花蓮的景象。某次應花蓮縣文化局之邀，辦了一場「五十年前的花蓮」演講，小時候的地名、日本式的房子、神社、接受的日本小學教育等，是戰後出生的一

輩，似曾相識又全然陌生的生活經驗。他興起將腦海記得的過往事物寫成文字的念頭，開始在空暇時間書寫下來，學會電腦打字之後，用「一指神功」，努力拼出注音符號，儲存在電腦。

一九九四年一月，他受邀正聲電台臺東分台「山中行」節目，錄製原住民神話故事系列，這個節目由胡美足、王慧芬製播主持，林道生負責撰稿，至一九九五年六月，共播出十九則神話和六十五則傳說故事，這個節目因而榮獲廣播金鐘獎。這些空中的聲音資料，林道生集結出版《臺灣原住民族口傳文學選集》，是他第一本非音樂主題的個人單行本著述。

林道生於一九九九年自玉神退休，才有系統地整理手邊採集的所有口述資料，二○○一年至二○○四年，由漢藝色妍出版社依族群出版五冊《原住民神話‧故事全集》，以及一冊《原住民神話與文化賞析》。他在其中一本書的自序提到，自己不是作家，寫文章超出作曲的領域很遠，出書是近乎「不務正業」。

然而，他將口述故事記錄下來，用文字記下當時在部落裡，族人記得的故事，對於人類學的研究而言，當下的主觀記憶對於那個部落的人是具有意義的。

就讀花師時，他常聽原住民專班的同學說部落裡的故事，不少令他感到不可思議。為什麼會有這個故事呢？聽起來帶有玄妙、奇異、荒誕，直到走進部落，

和他們相處七天、十天，從族人口中真實說出來的神話，絲毫沒有違和感。單從文字外表看部落口傳神話，就跟站在部落遠遠的地方看他們一樣，無法理解那些故事被保存被一代一代說下去的理由。只有生活在部落，與他們實際在山林海邊過日子，他領會到這些故事裡保留的是一個族群如何在艱苦奮鬥中成長的經驗。

馬蘭部落的入贅軼聞

他曾在臺東馬蘭部落採集到「入贅」的故事，報導人告訴他，這個部落百分之九十都是入贅，男方婚入女方家中，丈夫不聽話還會被妻子休掉。

他採錄的口述內容大致是：在豐年祭的時候，女方家長認為這個男子不錯，最後一天跳舞的時候，女方家長把女兒牽到男孩子旁邊，讓兩人牽著手跳舞，跳舞時女孩子把她身上的檳榔袋（alofo）給男子背上，當事人雙方有感覺才展開交往。

所謂的交往並不是約會、看電影。女性先到男方家工作，因為男方家的人在田裡工作，女孩子是在傍晚時間過去幫忙，幫小孩子洗澡、摘晚餐的野菜、幫他們煮菜。菜餚上桌了，但女孩子不在那裡吃飯，由男孩子送她回家，快抵達女孩家的時候，男孩子就回去了。隔天，女孩子會再過來，有時是連續一、兩個月，有的做了半年、一年，男方的父母親、親戚覺得這個女孩子不錯，才答應讓男方

入贅。

林道生初次聽到這個習俗感到很納悶，為什麼是這樣呢？他再次向部落族人確認詢問，他們回答就是這樣。一般人會覺得，女孩子到男方家去工作，最後應該是男方覺得這個女孩很勤勞不錯，所以娶過來。結果卻是相反，變成男方婚入到女方家。

男方也不會準備結婚禮到女方家，男方由母親的姊妹，沒有的話就由他的姊妹陪他，從自己家裡將衣服打包好，步行到女方家的籬笆外，男孩子和姊妹說再見、自己進去，就算婚入了，一年內不可以回家。

林道生出版《原住民神話與文化賞析》之後，曾接到一位泰雅族讀者的電話，對方指出他寫的口傳內容不正確，和自己聽到的不一樣。林道生詢問對方所知的版本是何時、在哪裡所採集的？對方回答是部落阿公說的故事。

林道生說：「當然不一樣啊。民謠、傳說故事、文化都受到時間、地理空間的影響會改變，所以我這故事和你的不一樣。你聽的沒有錯，我寫的也沒有錯，但是我寫的比你早十多年，所以這個講的話傳到你這裡的時候會越來越不一樣。」

他深知既然是口傳，就免不了主觀性置入的偏差，他在部落採集時，往往先

找部落年紀最長、沒有受過太多教育、甚至不常看電視的耆老，減少其他文化的影響。接下來，他和那位泰雅族讀者分享一本人類學者的書籍，藉由一些方法，分析口傳故事是否為後來的人所添加。

郭子究音樂會與手稿出版

郭子究和林道生有短暫的師生緣，一九七〇年代後，兩人同為「曲盟」會員，交遊密切。

他記得一九七五年，郭老師騎機車因路面小石子打滑摔倒，傷勢嚴重，住在門諾醫院，有陣子早上得泡在水裡半小時復健，他常在上班前到門諾醫院探視，陪著郭老師做復健，和郭老師聊天打發時間。兩人建立深厚情誼。

之後，有天早上他接到郭師母來電：「林老師你有沒有空？老師說有話要跟你講。」他有不好的預感，二話不說馬上趕到郭老師家。長輩躺在床上，生了重病，告訴他當年是如何來到花蓮，哪些事是他印象深刻的。病中的話像在交代遺言，讓林道生感到難受，那次的重病幾乎拖垮郭老師的身體，所幸逐漸康復。

一九九六年，花蓮縣立文化中心主任黃涵穎委請林道生整理編輯郭老師的手稿。郭師母交給他的手稿，有些是寫在很早期的紙張，黃顏色的紙，曲譜都快隨著紙張破碎了。他想盡量維持手稿原貌，逐一確認曲目，一頁一頁仔細排列，列成清單。付梓的手稿書名為《不朽的海岸樂章：郭子究音樂手稿》，僅在版權頁有林道生的名字，他認為既然是郭老師的手稿集，理應就只要完整呈現手稿的樣貌，而不作太多的解讀或說明，留給讀者理解郭老師的空間。

同年，花蓮縣立文化中心演藝廳舉辦「懷念郭子究老師紀念音樂會」，由林道生擔任製作人；一九九八年，他還特地為郭子究八十大壽，以郭老師作品之曲名、歌詞及詞句創作一首詩〈頌〉，一九九九年郭子究辭世之後，他於二〇〇五年完成譜曲，表達對其敬意和回憶。

〈頌〉

『你來』從南部的東港悄悄的來，

讓我們沐浴在你的慈愛，

吟唱『明日的曙光』，

你說：「花蓮是臺灣明日的希望」。

『你來』從南部的東港悄悄的來，

「在午後燦爛的陽光」，

你讓我們唱出『花蓮舞曲』的芳香，

「檳榔香，月光亮，

水影山光百花送香」。

『你來』從南部的東港悄悄的來，

「當陽光剛剛爬上來窗台」，

花蓮人不會在音樂上徘徊，

因為『回憶』的歌聲早已響遍全臺。

第七樂章
樂　不停歇

一九九九年林道生從玉神退休，前兩年應東華大學文學院院長楊牧之邀，在中文系講授「原住民文學」專題研究，帶著大學生到部落做口述採集；二〇〇〇年，也在慈濟大學教授「臺灣鄉土音樂」。

林道生退休的生活反而更加活躍，他繼續跑田野採集、翻譯、著述、參與研究計畫、作曲等，行動力十足，完全不像六、七十歲的長者。

當時，臺灣大學政治系教授許介麟編著《阿威赫拔哈的霧社事件證言》，找林道生商談，請他協助翻譯。書中提到不少南投部落，均為日文所稱的舊部落名，林道生為求正確性，特地開車上山走訪霧社事件發生地，透過當地人訪談找出確切的位置和名稱。

他的田野經驗，也並非都一帆風順。二〇〇〇年他自行開車前往南投田野採集，回程於南橫公路遭遇暴雨，道路土石坍方，車子輪胎遭落石擊中，當時道路中斷，行動電話訊號中斷無法求援。顧及車上有重要的採集資料，林道生在滂沱大雨中自行更換輪胎，花三小時檢修後，終於脫困。這趟驚險旅程，讓家人憂心大雨中自行更換輪胎，花三小時檢修後，終於脫困。這趟驚險旅程，讓家人憂心林道生隻身前往部落採集的安全，他向來樂觀，當然不可能將小意外放在心上。

原音之美

二〇〇七年，國立臺灣師範大學音樂系教授錢善華主持國科會的「原音之美：臺灣原住民音樂數位典藏計畫」，第一期採錄排灣族和阿美族音樂，包括文史調查、歌謠採譜、聲音紀錄、高規格數位轉檔、田野影音全紀錄、歌謠教學編曲，以及後設資料庫（metadata）的規劃與建置等，邀請林道生為阿美族音樂主持人，協助學生前往阿美族部落進行相關工作，臺東巴奈合唱團（Banay Chorus）團長Natata Lawa（豐月嬌）為阿美族音樂演唱指導，演唱者分別為巴奈合唱團和花蓮港口部落。

林道生在計畫執行期間，指導計畫助理每週南下作詮釋資料及音樂分析的蒐集，並與錢善華等人率領音樂、影音、資訊專業團隊，與巴奈合唱團進行影音採集。林道生並提供一九五〇年代以降，陸續收集到的兩百多首阿美族民謠，交由原音團隊數位典藏。每首歌謠均由林道生樂曲採譜，Natata Lawa翻譯詮釋，再由師大學生利用編譜軟體，完成五線譜與簡譜製作、校正，建置完整而正確的歌謠

典藏。

古淑珍回憶，一九八四年左右，林道生與Natata Lawa就開始合作民謠錄製，Natata Lawa為馬蘭部落族人，有音樂教師背景。當時古淑珍協助民謠錄製的鋼琴伴奏，Natata Lawa指導演唱，曲子大多是林道生採譜編寫，演唱者則為阿美族人。事前演唱者和鋼琴伴奏練習幾次，錄製工作在臺北的錄音室進行。

巴奈合唱團於一九九七年成立，成員為阿美族馬蘭部落老人夫妻檔農夫，平日務農，週日夜晚相聚在一位團員家的倉庫裡，吟唱馬蘭傳統古調，也唱唱近代及現代的阿美族歌謠，負起阿美族部落音樂、文化推廣、傳承的責任。族人平時吟唱的古調歌謠，由Natata Lawa訓練演唱，林道生擔任音樂總監，巴奈合唱團化身為具專業演出水準的美聲團隊。

阿美族的生活歌謠大部分為齊唱，祭儀歌謠為領唱與答唱的應答式唱法，唯有馬蘭部落有「自由對位」的歌唱法。一般由數位男女歌唱主旋律，數拍之後一位女性以高八度的同旋律，或另一個對位的旋律加入而形成為重唱的和音。所演唱的歌謠內容涵蓋早期馬蘭部落的日常生活及工作歌謠：墾荒、犁田、播種、除草、收割、牧牛、換工、砍柴、撿螺、捉蛙、曬豆、聚會等歌謠。祭儀歌謠有：豐年祭的迎神、宴神、送神、乞雨、求晴、祭海、巫術等歌謠。

二○○八年，原住民電視台策劃製作一季十三集的「不能遺忘的歌」節目，林道生受邀擔任音樂總監和樂曲解說，每集介紹八首阿美族民謠。劇組安排巴奈合唱團演唱並錄製一百零四首阿美民謠古調，在介紹〈馬蘭之戀〉一曲時，製作單位以短劇呈現歌謠背景，商請林道生客串演出馬蘭驛站的日本籍站長，成為林道生難得的演員經驗。

馬蘭姑娘鋼琴協奏曲

〈馬蘭之戀〉在臺灣曾是街坊傳唱的流行曲，由盧靜子以阿美族語演唱，溫婉如泣如訴的情感，唱出想擁有愛情主導權的女子心境。林道生在聽到歌曲之後，直覺曲子似乎不完整，因而實地走訪馬蘭部落採集歌謠。

他極愛這首曲子的故事和旋律，以原曲改編過多種器樂版本，包含合唱曲。

其中以應一位研究生之邀針對古箏演奏的編曲版本最為特別，而二○○七年創作的〈馬蘭姑娘鋼琴協奏曲〉，則是器樂編制最大、篇幅最長之作品。

這首創作曲於當年「花蓮國際音樂節」首演，由林恆毅指揮花蓮交響樂團演出；二○一四年邀請臺灣長榮交響樂團演奏錄製，林恆毅指揮，兩場鋼琴獨奏均由涂菀凌擔綱。

林道生將阿美族部落傳統祭儀和生活樣貌，採用多首阿美歌謠鋪陳，聆聽者隨之走進部落，探看阿美族部落，鋼琴為女主角馬蘭姑娘代言，獨奏部分演繹女孩心聲，劇情最後以「婚宴的歡樂的歌舞」，運用馬蘭部落民謠〈na-lo-wan na-lo-wan〉，林道生讓馬蘭姑娘有情人終成眷屬。

與〈馬蘭姑娘鋼琴協奏曲〉同期的是〈小鬼湖之戀交響曲〉，取材自魯凱族人蛇之戀的神話，但與阿美族開朗的調性迥異，魯凱公主與蛇王子結為夫妻，卻是消失在小鬼湖的漣漪中，女孩對於離開父母充滿不捨，感念雙親恩情，也期望他們能夠到湖邊看看在另一個世界的女兒。

林恆毅以指揮家的角度來看林道生的原住民交響樂創作，他認為一般古典音樂創作大概就是有一個動機，或兩、三個動機加以發展。林道生的創作音樂則是用音樂在做「音話」，他不是把原住民的旋律做一個動機，然後去發展，回到古典的曲式，而是透過採集的過程中，發覺這些曲子，跟部落的文化或神話有一些關聯，將它作成組合。

林恆毅用〈馬蘭姑娘鋼琴協奏曲〉為例，全曲大概用了四個旋律，這四個旋律都是獨立的，但是作曲家很巧妙地把它變成故事，變成電影劇本，用原住民歌謠去編一個劇。

「所以，寫的原住民音樂風格跟交響詩、史特勞斯的交響詩，他們都是用音樂去描寫一個文化的事情。」林恆毅進一步分析，同樣是交響詩，李斯特的〈匈奴之戰〉，雖然是用幾千年前在中國發生的這場戰爭來冥想、創作，但音樂家創作的音樂和描寫的文化是超越時空的；林道生則是從部落取得歌謠、神話、故事、所見的生活，編成以音樂訴說的劇。

他強調，這是從音樂結構來看，若回到音樂的本質內涵，不論用賦格、奏鳴曲或交響詩的曲式，依舊是作曲家對這首音樂本身的看法。聽眾不需要在音符裡去尋找一些蛛絲馬跡，解構這是什麼場景，只須回到最純粹的音樂聆賞去體會。

現代詩的另一種面容

除了原住民歌謠改編創作的器樂作品，林道生在退休後首度嘗試與臺灣詩人合作，以現代詩歌詠花蓮山川河海。

楊牧是林道生跨出現代詩第一步的重要人物。兩人的交遊起於楊牧接任東華大學人文社會學院院長，林道生在中文系兼課，楊牧知道林道生通曉日文，兩人

又同在日治後期於花蓮成長，擁有諸多共同回憶。二〇〇六年，楊牧贈送自己的詩集《霍香薊之歌——楊牧詩集》日文版給林道生，這本詩集由東京思潮出版社於同年三月出版，由日本語言文化學者上田哲二翻譯，收錄楊牧七十一首現代詩。

林道生對現代詩原本抱持著「只不過是一篇散文將文句拆解再分行排列之作」的想法，從未想過以現代詩作曲。該本日文翻譯詩集，書後附有近萬字〈詩人楊牧的世界〉的譯註，細細品讀後，他決定將日本藝文界如何賞析楊牧詩作的譯註翻譯為中文，進一步深入楊牧新詩的世界。該篇譯註的中譯文章隨後刊登於二〇〇七年第二一四期的《東海岸評論》雜誌。

進行〈詩人楊牧的世界〉譯註的翻譯過程，他不僅精讀詩集的作品，也多次魚雁往返就教楊牧，詩人對現代詩的說明突破他的刻板觀念，亦開啟作曲的自由度。他在〈我為楊牧譜曲〉的文章自述，以往反覆閱讀《詩韻集成》作為個人心血來潮寫詩自娛，或為孩子取名，尋找好句好詞的參考，幾乎等於他的詩作辭典。經過楊牧的提點，洞悉他的盲點，他因此將《詩韻集成》束之高閣，並有「我實在不必囿於前人的鐐銬，而限制自己創作空間的發展呀！」之嘆。

懷想童年花蓮

楊牧現代詩最能引起林道生共鳴的，當屬與花蓮書寫有關的作品。在詩文裡行間，他感受到童年走過的花蓮街景。在詩集中挑選四首花蓮意象的〈帶你回花蓮〉、〈當晚霞滿天〉、〈風起的時候〉、〈池南苓溪〉，以管弦樂團的編制創作，並以文字記述詩文在腦海場景的鋪排，以及器樂選擇、聲部分配，寫成珍貴的創作筆記。

〈池南苓溪〉一開頭就讓林道生湧現回憶，「再來的時候蘆花裡有黃雀出沒／的痕跡／穿越時空在湖水表面／輕聲撞擊」。他以母親做女紅時經常哼唱的歌謠，呼應記憶裡的景象。

我想起了六十六年前孩提時坐在母親裁縫機旁邊的榻榻米上，縫製著衣服的母親會用臺語哼著古詩、歌謠給我聽。那時是日據時代，沒有人聽過北京話。母親最常吟唱那首：「燕子呢喃語梁間，底事來驚夢裡閒」。

有一次，一心要我也會吟唱臺語詩詞的母親，用相同的旋律一次又一次地吟唱了文字比較淺顯易懂的詩句：「去年今日此門中，人面桃花相映

紅，人面不知何處去，桃花依舊笑春風」，我一輩子都記得母親哼唱這一段優美的旋律，那慈祥的歌聲。

沒想到六十多年前母親教我吟唱的這首古詩旋律，今天竟成了我為現代詩人楊牧教授的詩作曲開頭那兩句詩的主要旋律，甚至於是一個音也沒改地全部運用上了，那是我的「傳統與現代的撞擊吧」！真是感謝我慈祥母親的教導呀！

〈帶你回花蓮〉的創作則呈現作曲家近鄉情怯，原以為花蓮是他再熟悉不過的生活場景，越是想賦予特別意義，卻感到對音符的拿捏貧乏。詩句「山谷滑落」勾起他小時候北濱街住家後方花崗山遊玩的情景，彷彿昨日歷歷在目。那時的花崗山長著許多雜草、香茅草、林投樹、檳榔樹等等，還有一群愛玩的北濱街孩子們。坐在檳榔葉的乾皮上由高處往下方滑落、尖叫，玩渴了就摘野草莓、土芭樂、木瓜來吃。

明明這麼有感覺的文句，怎麼卻絆住了他的音樂魂。他在筆記寫道：或許那是花崗山上三群文化各不同，語言互不通，複雜年代的兒時情景在影響著我心中的情緒，讓我遲遲無法下筆的吧！當然自己作曲功力之不足也是主要的原因之一。

曲子在案頭擱了一星期，林道生過了七十四歲生日，自覺不應再蹉跎時光的截稿壓力，讓他在曲譜前填上心底蘊釀多日的音符。阿美族牧童哼唱的歌謠從童年穿越而來，形成自然環境音的一部分，明亮的豎笛聲勾繪花蓮明媚山川，透過人聲朗誦與阿美民謠襯底貫穿全曲，音樂對位手法營造多族群對話的情境，彼此堆疊卻不衝突，呼應他對於童年的花蓮記憶。

詩樂互放的光亮

林道生與楊牧的詩樂合作最早有四首，二〇〇七年十一月十九日於花蓮縣文化局演藝廳演出，林恆毅指揮花蓮交響樂團演奏，兩位創作者連袂出席，為花蓮藝文界難得盛況。事後楊牧更親筆寫信向林道生表達謝意，信函中寫道：

不但因為吾兄卓越的藝術使我們投入，此自不待言，而可以深刻體會，更因為是這樣的經驗，這樣稀有的一件事，竟天造地設在我們的家鄉發生了，就覺得是，永遠不能忘記的。

音樂會曲目包含張人模採譜，林道生編曲的〈花蓮港序曲〉，對於長年離開

臺灣旅居美國，返臺後也鮮少居住花蓮的楊牧來說，〈花蓮港〉無異是心底的鄉愁，他形容：聽到半世紀久遠不曾聽到〈花蓮港序曲〉，即刻為之老淚盈眶。

二〇一八年，花蓮縣文化局舉辦「洄瀾藝術節」，全場曲目均為林道生作品，向在地音樂家致敬。再度將〈帶你回花蓮〉、〈花蓮港序曲〉搬上演藝廳舞台，這次只有林道生到場聆聽，詩人楊牧於二〇二〇年與世長辭。兩位同年代的花蓮藝文前輩，為這片土地留下彼此生命交會互放的光亮，點亮花蓮人尋覓土地軌跡的指引。

夢迴林田山

葉日松是林道生胞弟林南生的同學，兩人的詩樂合作可推溯至一九五九年〈故鄉的遙念〉。林道生知道葉日松喜歡寫詩，起初以通信方式，請葉日松有新作寄來讓他練習作曲。葉日松的詩作風格具有濃厚在地生活意象，加上兩人接受的教育背景相仿，均是師範學校體系後擔任教職，在理念溝通、文句理解可說是搭配無間。

葉日松的詩從國語、臺語到客語，林道生的曲也一起走過臺灣土地流通的語言。最讓人印象深刻的，莫過於《林田山組曲》。葉日松持續為林田山寫詩，尤

其在放映電影中山堂舊建築遭祝融之災後，勾起許多人對林田山的懷念和關注。

林務局花蓮林區管理處在二○○二年舉辦「林田山音樂饗宴」森林音樂會，由花蓮高中、花蓮交響樂團、林田山社區合唱團等在地團體演出葉日松作詞、林道生作曲的〈林田山煙雲組曲〉。

二○一九年，在林務局的促成下，葉、林兩人再度合作，出版《林田山第二號組曲：往事回航·夢裡停靠：作品編號742.b》曲譜，並由林恆毅指揮長榮交響樂團、拉縴人合唱團演出〈林田山煙雲：作品編號742.a〉、〈往事回航·夢裡停靠：作品編號742.b〉，共十六首曲目，錄製光碟保存千載難逢的機緣之聲。二○二○年第三十一屆傳藝金曲獎，林道生以這張專輯的〈花蓮港序曲〉、〈林田山煙雲〉入圍最佳編曲獎。

太魯閣交響詩

與年輕一輩的詩人合作，則是陳克華和陳黎。陳克華是林恆毅的同學，與林道生的創作是氣勢磅礡的《太魯閣交響詩》。

二○○七年秋天，林道生陪同臺籍的德國鐵道工程師陳佑豪賞覽太魯閣，眼前壯麗的峽谷景觀，觸動他田野調查時聆聽同禮部落文面耆老達道·莫那（Dadow

Mona）講述的太魯閣族起源神話。然而，耆老殞落，部落凋零，作曲家感傷之餘，驚覺自己從未替這國內外知名的自然景觀創作，繼而浮現的是「砂卡礑失落的神話」這段回憶，史詩般的音符隱隱浮動。

林道生以〈遠山〉、〈神話〉、〈月光〉、〈祭神〉四個樂章，取貝多芬《第九號交響樂》形式，每個樂章末尾加入人聲合唱。他找來陳克華作詞，一方面其與林恆毅之私交，再者他認為陳克華筆法清新，宜於譜曲，尤其詩中隱含哲理及原住民文化的精髓，與他的作曲意念相合。

陳黎的詩則有〈峽谷的月光〉、〈遠山〉，兩首均收錄於陳黎《小丑畢費的戀歌》詩集。林道生曾說，〈峽谷的月光〉唱得最好的是秀林國中合唱團。該校並在一九九一年臺灣區合唱競賽獲得全國第一。陳黎的兩首詩作合唱曲，於二〇一四年十月在高雄至德堂由臺灣合唱團演出，與學生合唱團有著截然不同的詮釋神韻。〈遠山〉的曲子是採集部落歌謠加以改編創作。

天啟音緣

每首曲子誕生背後的故事，動人的程度，往往不輸給樂曲本身。

二〇一四年那場音樂會，是臺灣合唱團向臺灣作曲家表達最高的敬意。挑選林道生不同時期、不同風格的合唱曲作品，演出曲目除了陳黎的詩作，包含楊牧〈當晚霞滿天〉、〈風起的時候〉、葉日松〈竹揚尾仔〉、〈火車火車等一下仔〉、劉政東〈月夜歸〉、顏信星〈田螺？蜘蛛？〉等。其中，劉英傑的作品有四首，而這些歌曲蘊含兩人相知相惜的交誼。

林道生任職玉山神學院之後，得知原本任職臺中清泉崗的劉英傑不知為何患病，住進花蓮玉里榮民醫院療養，那是專門收治國軍精神疾病患者的機構。

劉英傑在病中仍持續寫作，並將一首〈黃埔建軍歌〉寄給林道生，說可以參加埔光文藝獎，林氏完成作曲後投稿，獲得銅像獎。他欲將作詞者獎盃交給劉英傑，卻不得其門而入。他想到可以找媒體記者幫忙，於是聯絡採訪過他的《中國時報》記者石常輝。石常輝聯絡榮民醫院的院長，說明採訪來意，便開車載林道

生一同前往。

院長在門口迎接兩人，帶他們進入院區，並將獎盃代為頒發給劉英傑。當天劉英傑看來精神不錯，院長此時才得知他有寫作習慣，作品也屢次獲獎。石常輝建議，是否能讓劉英傑有單人房和書桌，方便他創作，林道生也提及，在國外研究發現，音樂療法對精神方面有益，院長當場答應。

劉英傑是虔誠教徒，他跟林道生說，每天早晚都有禱告和讀《聖經》的習慣，林道生臨別前祝福他能早日康復。

一九八五年初，林道生收到劉英傑以《聖經》故事為背景的清唱劇作品《以馬內利》，包含十一首詞。初見整部作品，林道生相當喜歡，從第一首開始依序作曲，完成前七首，準備進入第八首〈禱告祈求〉，卻遇到瓶頸，遂拿起歌詞文稿到玉神後方的山坡散步。

此時，禮拜堂恰好傳來學生唱聖詩的歌聲，具有穿透力的美聲籠罩整個鯉魚潭，讓他深受感動。當歌聲停歇，餘音繞梁的空靈感，突然有個念頭湧上，《以馬內利》或許不需要新曲，而是以原住民歌謠譜曲。

當下，看起來天馬行空的想法，林道生就姑且試試，畢竟，要找到十一首分毫不差配得上歌詞的民謠並不容易。但，那或許就是神的啟示！他順利地以十

一首原住民歌謠，完成《以馬內利》譜曲，而且完全不突兀。臺灣合唱團演出的「林道生作品發表」音樂會，選了其中〈神造天地〉、〈榮耀上帝〉、〈禱告祈求〉三首歌演唱。

姚志龍的高雄禮讚

林道生在高雄演出當天，接受新唐人亞太電視台採訪時說：「到今天八十一歲，剛好寫九百九十八首，不過，還沒有寫出我最滿意的曲子，我會繼續再努力！」他，果然沒有停筆。

這場音樂會現場，有一位聽眾事後找上林道生，他是臺灣的臺語白話字推動者姚志龍牧師，姚牧師承襲父親姚正道的臺語白話字使命，長期以臺語書寫創作。他不辭千里到花蓮拜訪林道生，兩人相談甚歡，並將書寫第二故鄉高雄的詩文交付林道生作曲，名為《高雄禮讚》組曲，共十三首歌曲（未出版）。

其中〈哀傷 ê 祭典〉詩作是以二〇〇九年莫拉克風災受到重創的小林村為背景，林道生配合詩文提到的「尪姨」，運用大提琴演奏西拉雅族傳統古謠〈尪姨調〉及祭典中的多首古調。儘管這些作品尚未發表，林道生仍嚴謹地進行前置的文獻查找、聆聽各地方民歌古調，為臺灣本土作品量身打造「地方感」。

西川浩平的笛之邀約

日本橫笛大師西川浩平（Kohei Nishikawa）擅長吹奏能管、篠笛、長笛，向臺灣的蘭陵琴會提出合作構想。以「琴」、「笛」兩種樂器為主角，藉由日本能管、篠笛和中國笛之傳統樂器與西洋長笛的組合，再加入臺灣原住民流傳許久的鼻笛，激盪獨具特色的音樂會。

西川浩平先生為了研究鼻笛，先後到花蓮數次向林道生請益，並邀請林道生為音樂會作曲。林道生被西川先生研究的熱情打動，介紹了幾位部落裡熟悉鼻笛文化的人，並致贈與鼻笛相關的書籍文獻，省去西川先生查找文獻的時間。

二〇一六年三月「琴笛──臺日之夜」於臺大藝文中心演出，曲目中安排林道生所作的原住民歌謠組曲：〈今夜等不到你／O Pi Ta Laan〉、〈月下歌舞／Dance of Moon Festival〉、〈山 遠山／眺望美麗的太魯閣〉，由西川浩平與廖薏賢吹奏。

第八樂章
回望　前行

二〇一〇年中國文藝協會第二度頒發獎章予林道生，「從事音樂創作，致力文化推展，數十年來享譽全國，頒予榮譽文藝獎章『音樂創作獎』」。二〇一二年，他榮獲花蓮縣文化薪傳獎特別貢獻獎，以其在專業領域及推廣教育的崇高成就，「在花蓮甚至臺灣音樂界及原住民民謠的發展和貢獻，難以用文字形容，無論在創作或教育傳承上皆為大家典範。」

二〇一七年至二〇二〇年，花蓮縣文化局幾乎每年的藝文演出，均有林道生的作品呈現，無論是由在地合唱團、舞蹈團，或遠到而來的長榮交響樂團演出，都是對地方作曲家的致敬。

後山不平凡的音樂家

一九七四年許常惠為林道生的《新編合唱歌集：四手聯彈伴奏》作序，提到他對林道生的印象是音樂界少數不平凡的平凡人之一。林道生在臺北人看起來是一在偏僻花蓮縣教音樂的鄉下人，但他對地方上音樂教育有著超人的努力。更可貴的是他在作曲方面的奮鬥精神，他在經濟生活困苦，教學工作勞累的情況下，還能自修苦學作曲，終於使他從歌曲小品做到大型合唱或器樂作品，這個成就不是一般臺北人所能做到的。如果不是對音樂具有無比的熱情與不動的毅力，那是

絕對做不到的事。

閱讀至此，不禁佩服許常惠認識林道生短短不到兩年時間，即充分掌握他對音樂的堅持與毅力，而這個評價經過將近五十年，依舊適用。林道生不若同時期多數留學國外的音樂家，擁有豐厚學識背景，而是藉由教職、音樂競賽、「曲盟」等社會歷練，甚至是在比賽中的挫敗，來汲取他人的音樂優點，不斷提升自我的作曲能力。

而許常惠這篇序文，激勵了初踏入現代音樂創作領域的林道生，尋求更多的突破。他將序文視為許常惠莫大的贈禮。在二〇一二年花蓮縣文化局舉辦「林道生特展」時，他即引用許常惠之序文標題「平凡後山的不平凡音樂家」作為展覽主題。

生命即創作

許多的獎、許多的媒體報導，是外人眼中的林道生，走過生命的低谷和風光，他又是如何看待「音樂」之於他的生命？

林道生在一九七四年《全音音樂文摘》曾以「何勤妹」為筆名，發表〈中小學音樂教學……談創作指導〉，文中寫道：「在人類活動中，沒有一件事情是比自

己記下自己的創造更富有意義和興趣的了。」不妨將之視為他對作曲的看法。

他曾剖析一路走來的音樂創作原則、動機，其一是委託邀稿，也包含了那個時代需要的。最明顯的例子是戒嚴時期各種領袖、國家慶典的紀念音樂會、行政院新聞局優良歌曲等，他提到蔣經國就職總統的紀念音樂會，中央單位邀請三位作曲家寫曲：香港作曲家林聲翕寫交響樂伴奏，指揮家陳澄雄負責管樂，林道生則寫合唱曲。

教學、社會氛圍和經濟考量也是影響他創作的重要因素，為了教國中合唱團，參加合唱比賽，就得學合唱教學、和聲學與作曲法，為了教玉山神學院的原住民學生，展開密集且有系統性的民歌採集和整理；而將近三十年寫愛國歌曲，反映了臺灣長達近四十年的戒嚴時期，加上胞弟因白恐入獄，以及國軍文藝獎是當時獎金最高的競賽，要維持家計，也為了保命。

上述的這些創作動機，背後最重要的支撐仍是興趣和熱情，缺乏對音樂的喜愛，無法持久一輩子。因此他說，另一個就是興趣，當不用教學，不用為了獎金奔忙，不需要為了對誰負責，林道生作曲主題更加自由而且多元，不僅將〈馬蘭之戀〉、〈花蓮港〉從民謠擴大為交響樂，也為臺語歌《高雄禮讚》組曲譜曲。

求好心切的他，常會將過去的作曲調修，二〇二〇年入圍傳藝獎最佳編曲的〈花

蓮港序曲〉、〈林田山煙雲〉均是重新調整後的作品，而〈馬蘭之戀〉更有十種不同的器樂演奏版本。

祈願星火

林道生是個自律的創作者，晚年即使健康微恙，仍盡可能保持每天早上作曲，下午處理信件（他通常以電子郵件通信），或以電腦寫作，一有空就閱讀的習慣。「創作要靈感是騙人的，」他說。維持每天持續作曲，才是不二法門。

想到就馬上寫下來則是他的圭臬，這是張人模對他的另一個影響，也是他從世界知名音樂家身上學到的。莫札特活到三十五歲，舒伯特三十一歲，蕭邦三十九歲，巴赫雖然活到六十多歲，然而失聰的缺憾有如死神喪鐘，他們在僅有的生命不斷創作，而且許多音樂家的作品在當代未必受到青睞。

我寫出來沒有人唱沒有關係，我寫下來，可能有一天有人會做研究，也會去唱。但是我沒有寫下來，以後就燒掉了（作者按：指遺體火化），就變成灰了，不是嗎？寫下來比較重要。寫下來要發表，那是另外一個，不一定是現在的人。

若非林存本搬到花蓮，可能沒有原住民音樂家林道生，這是他對父親的感激。雖然留在彰化，他還是能走上音樂之路，但應該不會那麼容易接觸到原住民，更遑論原住民歌謠，也不可能與張人模老師相遇。

從他的生命軌跡可以注意到家與家人對林道生的重要性。某次提及他創作現代音樂，他認為現代音樂詮釋情感有很強的張力，但他還是喜歡古典音樂。他是這麼形容的：古典音樂就像家，不管你怎麼在外面跑，老了終究要回家。

原生家庭培養林道生的音樂和文學，他和妻子組成的家，是支持他的動機和力量，就如林恆毅所說，沒有何勤妹這位賢內助，就沒有音樂家林道生，能夠無後顧之憂地實現自我。

正因為家的力量，讓林道生的音樂聽來飽含希望：他用音樂傳達他所經歷的年代，以及身處其中庶民的感受和祈願。

微小，卻如實存在。

後記

在臺灣從事非主流、非商業性的音樂工作，向來吃力不討好。正如許常惠在林老師第一本四手聯彈曲譜的序文所說：任何社會都有少數默默耕耘的人，許多有意義的工作是靠他們在推動的。

音樂和文學，看來超脫柴米油鹽，實則以藝術形式體現更真實的社會。

這本書是一個忘年之約。某次採訪完林老師，我貿然提出希望為他寫回憶錄的想法，沒想到，老師回我：「我等這個人很久了。」二〇一三年底至二〇二一年，雙方進行十餘次口述訪談，以及數十封電子郵件的問答往返。

和林老師的口述訪談，宛如親身走過不同年代的臺灣風景。他風趣而謙和的人格特質，總讓過程充滿愉悅和笑聲。

二〇一八年，我以林老師音樂生命史為研究主題的碩士論文，有幸獲得財團法人東臺灣研究會文化藝術基金會、曹永和文教基金會補助出版專書——《林道生的音樂生命圖像》。

回憶錄部分內容轉錄論文專書中不同生命階段與音樂相關的資料；重新撰文的原則是，盡可能完整呈現林老師的口述全貌。林老師相當用心，為了避免口述時疏漏，特地列出大綱、小故事關鍵字，也親自校對回憶錄每個文字。

八十多年的生涯，難免有記不清年代、發生順序，也缺乏可供查找文獻的情況，我就以報導人主觀記憶來呈現，畢竟，生命記憶本身有時比歷史紀錄來得深刻。

本書的完成，特別感謝國立東華大學歷史系陳鴻圖教授、臺灣文化學系潘繼道教授，以及林恆毅先生、古淑珍女士提供口述補充，花蓮縣文化局補助經費，更對秀威資訊在編輯與出版的大力協助銘感五內。

姜慧珍　謹誌

二〇二一年七月　於花蓮

附錄　林道生生平大事記

1934　誕生於彰化市。
1940　舉家搬遷花蓮港街，落腳北濱。
1941　進入「明治國民學校」就讀一年級。
1947　父親林存本因腦溢血病逝。
　　　進入花蓮高中初中部，10月改為就讀花蓮師範學校四年制簡易師
　　　範科。
1951　花師畢業，分發至明禮國校教書。
1954　入伍服役。
1957　與何勤妹結婚。
1965　通過中學教師檢定。
1970　當選臺灣省中小學特殊優良教師、花蓮縣模範青年。
1971　清唱劇〈辛亥頌〉獲第七屆國軍文藝金像獎音樂類作曲銅像獎。
　　　當選全國特殊優良教師。
　　　榮獲中國文藝協會音樂獎章。
1973　參加「曲盟」成立大會。
1974　出版《新編合唱歌集：（四首聯彈伴奏）》。
1975　於臺北「中日當代音樂作品發表會」發表現代音樂作品〈破
　　　格〉。
　　　於韓國首爾「中韓當代音樂作品發表會」發表現代音樂作品〈淚
　　　浪〉。
1976　「曲盟中華民國總會作品發表會」發表合唱曲〈無題〉。
　　　「曲盟」大會暨音樂節發表室內樂〈譚〉。
1978　出版清唱劇《金門行》（汪振堂作詞）。
1981　榮獲臺灣省音樂協進會音樂獎章。
1982　出版譯作《世界名鋼琴家》（志文）。
1983　出版清唱劇《緹縈》（王文山作詞）。
1984　任教玉山神學院。
1986　妻子何勤妹逝世。
1987　出版合唱組曲《漢江》（陳香梅作詞）。

1988	出版《臺灣原住民民謠鋼小品集（1）》。
1991	清唱劇《緹縈》於香港元朗大會堂首演。
1995	出版《阿美族民謠100首》。
1996	出版《臺灣原住民口傳文學選集》。
1997	日本東京入野義朗音樂研究所發表論文〈阿美族民謠謠詞近百年變遷〉。
	泰國「亞太地區民族音樂學第四屆大會學術研討會」發表論文〈泰雅族口簧琴音樂文化〉。
1998	出版《花蓮縣原住民音樂系列：布農族篇》。
	出版《泰雅族母語民謠集》。
1999	「卡巴嗨之夜——林道生阿美族民謠作品演唱會」。
2000	出版《花蓮縣原住民音樂系列：阿美族篇》。
	「山海組曲——原住民童謠組曲演唱會」於花蓮縣文化局演藝廳舉行。
2001	出版《原住民神話故事全集（1）》。
2002	出版《原住民神話故事全集（2）》。
	出版《原住民神話故事全集（3）》。
	創作《林田山煙雲組曲》（葉日松作詞）。
	母親鄭輕煙逝世。
2003	出版《原住民神話與文化賞析》。
	出版《花蓮縣原住民音樂系列：泰雅篇》。
2004	出版《原住民神話故事全集（4）》。
	出版《原住民神話故事全集（5）》。
2007	國科會數位典藏計畫案，與臺灣師範大學音樂系共同執行，至2009年共採錄並典藏270首阿美族民謠。
	創作〈馬蘭姑娘鋼琴協奏曲〉。
	創作〈帶你回花蓮〉（楊牧作詞）。
2008	創作《太魯閣交響詩》（陳克華作詞）於太魯閣峽谷音樂會演出。
2009	擔任原住民電視台「不能遺忘的歌」節目音樂總監及歌謠解說。
	創作〈馬蘭姑娘鋼琴協奏曲II〉。
2010	中國文藝協會音樂榮譽獎章。
	創作《小鬼湖之戀交響詩》。
2012	獲頒花蓮縣101年度文化薪傳獎特別貢獻獎。

2014	臺灣合唱團發表「林道生作品」音樂會。
2015	創作《賴和詩作歌曲集》（未出版）。
2016	出版「兒童天地詩作歌曲集」（更生日報社）。
2017	出版《秋思：臺灣客家語創作歌曲專集》（葉日松詞）。
2018	創作《高雄禮讚組曲》（姚志龍詞，未出版）。
2020	〈花蓮港序曲〉、〈林田山煙雲〉入圍第三十一屆傳藝金曲獎最佳編曲。

Do人物80　PC1026

時代的回聲：林道生的人生樂章

口　　述／林道生
文字整理／姜慧珍
責任編輯／尹懷君
圖文排版／黃莉珊
封面設計／蔡瑋筠

出版策劃／獨立作家
發 行 人／宋政坤
法律顧問／毛國樑　律師
製作發行／秀威資訊科技股份有限公司
　　　　　地址：114 台北市內湖區瑞光路76巷65號1樓
　　　　　電話：+886-2-2796-3638　傳真：+886-2-2796-1377
　　　　　服務信箱：service@showwe.com.tw
展售門市／國家書店【松江門市】
　　　　　地址：104 台北市中山區松江路209號1樓
　　　　　電話：+886-2-2518-0207　傳真：+886-2-2518-0778
網路訂購／秀威網路書店：https://store.showwe.tw
　　　　　國家網路書店：https://www.govbooks.com.tw

出版日期／2021年10月　BOD一版　定價／360元
本出版品獲花蓮縣文化局補助

獨立 作家
Independent Author

寫自己的故事，唱自己的歌

讀者回函卡

時代的回聲：林道生的人生樂章 / 林道生口述；
　姜慧珍文字整理. -- 一版. -- 臺北市：
獨立作家, 2021.10
　　面；　公分. -- (Do人物 ; 80)
BOD版
ISBN 978-986-06839-1-2(平裝)

1.林道生 2.作曲家 3.臺灣傳記

910.9933　　　　　　　　　　　110013604

國家圖書館出版品預行編目